U0107195

当代实力书家讲坛

歴代经典書風十谱

陈海良 著

上海书画出版社

策划寄语

王立翔

中国进行的改革开放，不仅使中国的社会发生了重大变化，也促使了书法这门古老的传统艺术在当代复苏，并因广大民众的积极参与而走向繁荣。经过了四十多年的发展，我们回顾这段历程，还是可以观照出其中很多的不同。尤其是在进入新世纪以后，这种不同分化得尤为鲜明。择要而言，可归结为这样几点：其一，是原来书斋为中心的书家生活走向了社会，走向了展厅，走向了各种新型交流平台（包括当今的网络）；其二，是尚受传统教育深刻影响的老一代书家先后离世，出生在新中国成立后的书家，接受新型教育，则以自己的方式走向当今书法的舞台；其三，以是否从事书法职业工作为分野，出现了所谓职业（专业）和业余两大群体。这些变化，其实是在喻示着书法艺术已经发生了划时代的变化，而当今的时代更是为书法创作和研究创造了前所未有的条件和格局。因此，在此大背景下，书坛虽然常被人诟病乱象丛生，但也涌现出了一批有成就有口碑的书家，他们活跃在当今书坛，以勤奋的探索和成熟的个人书风赢得大家的首肯和关注，我们称之为实力派书家，他们正担纲起显示当今书坛成就建树和引领发展风向标的重要作用。

能冠为实力之称的书家，或被期为具有这样几种特质：其一，有长期的书法实践，积累了深厚的传统功力；其二，形成了较为成熟而独具的个人书风；其三，具有较为深厚的文化修养和艺术才情，并具备了一定有创新意义的理论探索。拥有这些特质的书家毫无疑问是当代书家中的精英，他们素养深厚，思考独立，敢于创新，是时代的佼佼者。

实力书家的创作变动，堪称是"时代之风"。他们不仅在书案砚海刻苦

勤奋，也在时代的影响下探索着对书法艺术的当代理解，这其中既有传统文化的信仰，又不乏冲破固有模式的努力；既充满着对书法本体的价值关怀，又蕴藏着不可按耐的创新活力；既呈现出对现代审美的步步追寻，又体现了对历史传承的种种反思。他们中不乏书法创作与理论思考齐头并进者，创作实践之外，还积极以语言文字来表达学习、实践中的思考和沉淀，纪录各自对于书法的心得及心境。而当代书坛的一大问题，无可避讳的是书家的理论素养亟待提升。作为有追求有担当的当代书坛实力书家，应该瞻望书法发展的前景，以他们的创作实践和学术思考来回应当今书法界的追问和关切，去解答今人在书法学习、创作、审美上的疑惑。

　　基于此，我们策划了"当代实力书家讲坛"系列，希望搭建一个当代书家与读者对话交流的平台，以轻松但不浅薄的方式，帮助读者解决书法学习、创作过程中的各种问题。同时，也希望借此推动书家去突破创作与理论建设间的隔阂。基于这样的缘起，本系列将形成一个鲜明的特色，即我们邀请的这些实力派书家将重点阐释他们对"技"与"道"等命题的认识，这对今天书法学习者来说，或许尤具有指导意义。

　　当代学习和探寻书法艺术的方式愈来愈趋向多元，而这其中有成就的精英书家的作用显得尤为重要。我们的前辈如沈尹默、陆维钊、沙孟海、启功等先生，都以循循善诱的讲座、授课的方式培养了大批书法人才，大大推进了书法的创作和学科建设，起到了接续传统、开启新时代的重要作用。当今有担当的实力书家理应接过旗帜，以他们总结而得的经验，找到擅长的表达方式，来促进今天书法事业的进一步发展。希望未来会有更多的实力派书家汇聚于此，共同谈艺论道。这个讲坛，将进一步展现他们多面而精彩的艺术风貌和思想魅力，帮助他们闪耀于当代书法绚烂的星空。

<div style="text-align: right">2020.7.19</div>

目　录

策划寄语　王立翔 / 001

第一讲　世变与钟繇书风 / 001

第二讲　爱也羲之，恨也羲之
　　　　——说不尽的王羲之 / 011

第三讲　俗化的风度，传承的法规
　　　　——智永书法管窥 / 025

第四讲　草圣何需因酒发
　　　　——由怀素《自叙帖》说开去 / 037

第五讲　从士林楷模到法书巅峰
　　　　——颜真卿书法断想 / 055

第六讲　美在咸酸外，趣发拗涩中
　　　　——苏轼书法刍议 / 079

第七讲　意足我自足，放笔一戏空
　　　　——米芾书法管窥 / 107

第八讲　文妖? 书妖?
　　　　——直解杨维桢书法 / 131

第九讲　仗剑八法破笔阵，似癫似狂自作真
　　　　——徐渭狂书新解 / 145

第十讲　孤臣与狂书
　　　　——浅析王铎魔幻主义书风 / 165

后记 / 187

第一讲　世变与钟繇书风

在中国书法史上，可与"二王"书法并称的恐怕只有钟繇了。

钟繇（151—230），字元常，颍川常社（今河南长葛市东）人，东汉桓帝元嘉元年生于寒门名士之家。汉末，举孝廉，累迁侍中、尚书仆射，封东武亭侯。《三国志·钟繇传》载，"天子得出长安，繇有力焉"，这里讲述了在汉室存亡之秋，他有与曹操合力保汉献帝之功。由此，他与曹氏父子交往甚密。《钟繇传》又载："得所送马，甚应其急。关右平定，朝廷无西顾之忧，足下之勋也。"这是官渡之战时，曹操给钟繇的信。故汉魏易主，钟繇以开国元勋而重用，为大理，迁相国。文帝时，赐釜铭曰："于赫有魏，作汉藩辅。厥相惟钟，实干心膂……"改迁廷尉，封嵩高乡侯，再进太尉，转平阳乡侯。文帝云："此三公者，乃一代之伟人也，后世殆难继矣。"（他与司徒华歆，司空王朗为三公）。明帝时又拔擢为定陵侯，迁太傅，人称"钟太傅"。可以说，他一直在为曹魏政权的建立与稳固奔走献策。在汉末至曹魏的动荡年间，"繇为人机捷"（《魏略》），能以自保，且宦海通达，足见其审时度势及洞察社会之能力，在保守与激进的思想斗争中充满睿智。

社会变乱，士人命运朝不保夕，有的人面对乱世只得疏离朝廷，或纵欲走向享乐人生，或高洁自恃走向山林。钟繇算是有着平治天下壮志之辈。世变之时，统治者禁锢也相对松懈，士人们的生活态度、政治阵营的取舍，相对思想上开放。这为文艺创作提供了一定自由的空间。宗白华《美学散步》讲："汉末魏晋六朝是中国政治上最混乱、社会上最痛苦的时代，然而却是精神上极自由、极解放，最富于智慧、最浓于热情的一个时代，因此也就是最富有艺术精神的一个时代。"魏晋时期的艺术表现往往在崇尚自然的同

时，更多的是一种自由多变和缠绵悱恻。钟繇书法也表现出类似的特征，其面目多样，意趣自然天成。

政治的动荡也加剧了思想领域的变革，更助推了文艺创作的人性化趋势。汉时儒家独尊，到魏晋时，渐成各派思想并成的格局，出现了继战国之后的又一个思想繁荣期。思想的解放，正统观念渐趋淡化甚至崩溃，致使文艺的创作和发展也迎来了一个全盛期。从以"成教化，助人伦"的儒家说教为旨归的精神追求，转向了重性情的"适我""为我"的个性化追求。钟元常的"新体"就是这种思想解放在书法上的具体表现。

因此，这一时期的书法表现为，风行四百年的隶书逐渐衰落，继之而起的正书、今草、行书等书体应实用之需，走向了成熟和发展期。对于这几种书体的出现，虽有着书法本身发展规律在起作用，但这更是社会变迁、思想解放的结果，是人们自适的心理需要，充分反映了人们对审美的新诉求。在这一书体的演变史上，钟繇尤以其显赫的地位，成为这一变革时期至关重要的人物。

曹魏时期，曹氏父子雅好文艺，文人墨客，云集魏京。曹操为诗坛首领，也善书艺。庾肩吾《书品》誉其书为"笔墨雄赡"，张怀瓘《书断》也赞曰"雄逸绝伦"。"以曹氏父子为核心，以建安七子为基础，构成了当时的审美主流。"（张法《中国美学史》）曹操有着"修己以安天下"的帝王抱负，也有"烈士暮年，壮心不已"的士人心怀。每每士林相聚，辄论书艺，开后世文人雅集之风。文人唱和，利于诗书画等文艺的发展。《书法正传》载：钟繇与曹操、邯郸淳、韦诞、孙子荆、关枇杷等讨论用笔之法，见韦诞藏蔡邕笔法，苦求借阅，不与，繇气郁而吐血，曹操用五灵丹救活了他。至诞死，繇令人发其墓而得蔡邕之法。至此，悟得"多力丰筋"之妙。尽管这仅是一段不足信的记载，但体现了文人聚会的雅好，也展露出了钟元常行为的个性化一面，并未止乎儒家的礼仪，而是率性而为，以求笔法。可见，书法在贵族、士林间占有重要的地位，"父子争胜，兄弟竞爽"（《书林藻鉴》）成为时尚。钟繇书法师从曹喜、邯郸淳、蔡邕、刘德昇等诸家，在这特殊时期，他占据了在当时书法传承中的核心位置。

世变的巨流也推进着手工业等方面的技术革命，这对文艺的发展同样不可忽视。东汉时，朝廷倡导名节孝道，尚树碑立石，好崇尚厚葬，致使各

种形制的碑刻应有尽有。而曹魏时期，曹操勒令禁碑，并一直延续至魏晋。一时，因"缣贵而简重"及书碑过于奢靡，书纸成为风尚。造纸工艺的进步提高了纸的质量。虞世南《北堂书钞》记载了陆云致陆机的书，云："前集兄文二十卷，书工，纸不精，恨之。"这种南方产的纸不精，而汉末、曹魏间，"佐伯纸""妍妙辉光"成为时尚，"今诸用简者，皆以黄纸代之"（《太平御览》）。另一方面，由于对简牍表面书写要求的延续和再现，在对纸张书写的表面也作同样的要求，经过"施胶""打磨""砑光"等工艺已使得纸张的表面与简牍别无二致。尤其是"染潢纸"，多用于官方文书、儒家经典和佛经等较为庄重的场合。因此，魏晋时期书写材料的转换与质量的提高，也推动了书写技术上的革命。钟繇的章程书皆为纸上书。在这一书写介质转换的关键时期，钟繇是较早的实践者。

据羊欣《采古来能书人名》载："钟有三体：一曰铭石之书，最妙也；二曰章程书，传秘书、教小学者也；三曰行押书，相闻者也。"

铭石之书为书碑之体，为有楷意倾向的规整化隶书，也即八分书，似《熹平石经》《上尊号奏》《受禅表》之类。《上尊号奏》《受禅表》也有人认为是元常之作，然无确证。其实，至六朝时，钟繇此体已不传于世。

行押书，是介于草书和楷体字之间的流畅书体，专用于私人间的尺牍书疏，即书信往来之间，王僧虔云："行押书，行书是也。"（《又论书》）行书一词也沿用至今。钟繇此体也已不传。

章程书，章程二字为"正"字的合音，故称正书、真书。尽管此书为俗体，但繇显赫于朝廷，"'以奇笔唱士林'，使天下皆知有新体，或者说，是为俗体立法，完成了俗体的雅化，似乎更偏重书写的表现性"。（刘涛《中国书法史》）又因该书体表现庄重、工整的一面，钟繇已经用此体来书写奏章，如《贺捷表》《荐季直表》《宣示表》等。看来俗体已经得到了官方的认可，可"传秘书""教小学"。

由于钟繇的特殊地位，书因人贵，在曹魏时期，其书法十分流行。在行书上，与其齐名者有胡昭，他俩都是刘德昇的学生。《晋书》卷三十九《荀勖传》载："立书博士，置弟子教习，以钟、胡为法。"荀勖为钟外甥女之了，在武帝泰始年间"领秘书监"，时教钟、胡之法。但两人名声的后世影响则大相径庭，钟显于朝廷，胡则隐于乡野。所以，后人王廙、王导、卫夫

人、王羲之等皆宗法元常。

当然，钟繇书法新的审美追求才是人们竞相师法的主要缘由。元代《衍极并注》载："笔迹者，界也；流美者，人也。"钟繇书法的动机为流美而非实用。其书法内容从严肃的以载业纪功为主的彰德之文，墓志、表告之文中破出，扩展为信札、抒怀之文。"文学史上所谓的'汉魏风骨'，即表现为情调慷慨、语言刚强、文风浑朴古拙。到了西晋，即转而向追求形式美的方向发展，在用事、炼句、对偶、音节诸方面追求新巧、美观，不复有建安诗那样的文质并茂。"（徐利明《中国书法风格史》）因此，钟繇书风的审美意趣正从古朴的风骨中慢慢转向流美的探求。结果，在士林间与之齐名的另一大书家卫觊，在高标古风中，讲究文字本源的倾向，强调书法与文字的关系，却衰落了；钟繇之体则成为蓬勃而兴的主流，成了书法向下传承的正脉。所以，张怀瓘《书断》评："秦汉以来，一人而已。"他处于书体演变的重要关头，起着承上启下的作用。

至今，钟书仅有楷书流传。

（一）《贺捷表》，又名《戎辂表》《戎路表》，钟繇六十八岁时书。内容为蜀将关羽被杀，钟得知这一消息欣喜不已，向魏王写贺捷表奏。

（二）《荐季直表》，书于黄初二年（221），钟繇已七十一岁，是推荐旧臣关内侯季直的表奏。此奏内容心向曹魏朝廷，不顾垂老，仍把"素为廉吏"的季直向皇上推荐，"录其旧勋"欲委以重任。陆行直评说该帖：繇《荐季直表》高古纯朴，超妙入神，无晋唐插花美女之态。此帖为响拓本，从宋代始，各朝均有刻载。唐时墨迹藏于内府，北宋时米南宫曾见过此帖，南宋为贾似道所藏，元时在陆行直家，清时入内府，刻入《三希堂法帖》，列诸篇之首。1860年，英法联军焚掠圆明园时为英兵所劫，后落入一藏家之手，又被一小偷窃走埋在地下，挖出时已经腐烂不堪，于是，绝世妙迹永绝人寰。幸有慈水王氏藏一照片。

（三）《宣示表》，也为钟繇七十一岁书。曾在王导家，藏于袖中过江，后赠予羲之，后羲之借给王修，至王修时，其母将此心爱之物置于棺中陪葬，真迹就此不见。晋以后，该帖传为羲之所临，到唐代，其临本见于各种著录。宋《淳化阁帖》刻入此帖。

另外，还有《力命表》《墓田丙舍帖》《还示帖》《白骑帖》《常患

三国·钟繇《贺捷表》（局部）

以刻郡今直罷任旅食許下
素為廉吏衣食不充臣愚欲
望聖德錄其舊勳矜其老
困復禪一州俾圖報効直
力氣尚壯必能夙夜保養人
民臣受國家異恩不敢雷同見
事不言干犯宸嚴臣繇誠皇
恐頓首謹言
黄初二年八月日司徒東武亭侯臣鍾繇表

三国·钟繇《荐季直表》

鍾繇薦關內侯季直表

臣繇言臣自遭遇先帝忝列

腹心爰自建安之初王師破賊

關東時年荒穀貴郲縣殘

毀三軍餽餼朝不及夕先帝

神略奇計委任得人深山窮谷

民厭米豆道路不絕遂使強

敵喪膽我眾作氣臽月之間廓

清蟻聚當時實用故山陽太守

逮于卿佐必异良方出于阿是芟夷
言可择郎庙况縣始以踈贱得为前恩横
所贤眠公私见异爱同骨肉殊遇厚宠以至
今日再世荣名同国休感敢不自量窃致愚
虑仍日达晨坐以待旦退思鄙浅圣意所
弃则又割意不敢献闻深念天下今为已平

三国·钟繇《宣示表》（局部）

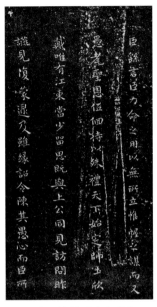
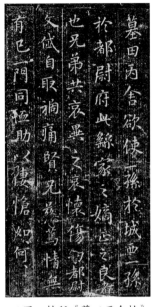
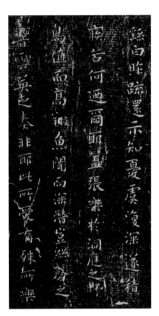

三国·钟繇《力命表》（局部）　　三国·钟繇《墓田丙舍帖》（局部）　　三国·钟繇《还示表》（局部）

帖》《雪寒帖》等，这些刻帖可能是摹本，或为伪作。

至此，我们对现存钟繇的书迹有了一个总览。我们可以看到，钟繇的书法面目多样，有倾向于隶味的，有带有行书趣味的，有类似于王羲之书风的，让人想象出当时书写的自由与性情以及在楷书结字上不断丰赡的发展过程。

钟繇诸体兼擅，妙于八分，被后人奉为今楷之"祖"。其次，钟繇生活的主要时期为曹魏时期，上观"鸿都流风"，承古质之余绪，下开书风流便之妍美，而"三国者，书体上一大转关也"（《书林藻鉴》），钟繇据其要，其书风自然古质而妍妙。

所以，欣赏和学习钟书，旨在质、妍相兼。古而不妍，失其趣；妍而不古，伤其质。然其志在新奇，而非复古。而且，也正是钟书书写的自由度，他给我们的学习提供了无限的空间和想象力。

不过，在理解和学习魏晋书法的精神时，不可忽略的是书写材料的特殊性。界面光洁、吸水性差的纸材——"染潢纸"，才能致使用笔干净，笔画流畅，符合钟繇倡导的"流美"之"笔迹"。

至此，假如说大半部书法史是以"二王"及"二王"的余绪组成的话，那么，小楷书体的演变发展正是以钟繇作为"鼻祖"，及对其传承与不断翻

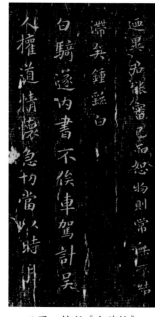
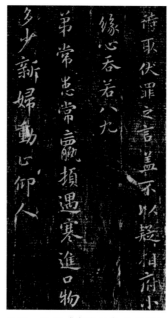
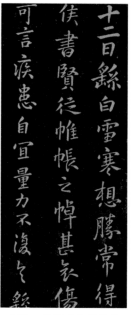

三国·钟繇《白骑帖》（局部）　　　三国·钟繇《常患帖》（局部）　　　三国·钟繇《雪寒帖》（局部）

新的后世诸家来推动的。所以，羲之《乐毅论》《黄庭经》得钟繇法，呈雍容和雅之气；献之《洛神赋》融元常、羲之意象，呈端劲宏逸之姿。后世诸家多为这三家基础上相互融通或偏执于某一方面，或点画，或意象，别开生面，自成一家风范。

第二讲　爱也羲之，恨也羲之
——说不尽的王羲之

　　王羲之书法是中国传统书法的一座高峰，享"书圣"之誉。其书不仅是书写技能达到超乎完美的境界，更是以格高千古之意蕴让后人膜拜。东晋以来，王氏书法成了文人书法之准绳。由此，一部中国书法史，大半由王羲之及其余绪组合而成。碑派书法尽管誉为文人书法之新创，但已是清嘉道以后的事了。因此，王书体系成了中国书法的正脉，更是"帖学"之正统。

　　不过历代文人对王字的态度迥然有别。

　　齐高帝萧道成评张融书云："有骨力，但恨无'二王'法。"张融答曰："非恨臣无'二王'法，亦恨'二王'无臣法。"此语在宗王的时代，似空谷足音。唐人尚法，不如说是唐人尚楷。这与唐代"楷法取士"有关。今人都会取法孙过庭，其实孙氏书法在唐代实属一般。纵观唐虞、欧、褚、薛、颜、柳诸家，除虞世南有明显王书痕迹外，其他皆风标自立。尤其是大唐书风之代表颜真卿，楷法严谨，一改王书之儒雅中和之貌，呈雄强姿势，吞吐四方，别开新面。不仅如此，颠素之狂更掀开了草书的神化之境。这些与王书风格迥然有别的书家，虽没有张融这样留下背经离道之话语，却在实践中完成了对羲之的逆叛。宋人的尚意书风本是对魏晋风韵的沿袭，对王书的继承，却走向了苏轼"我书意造本无法"。米南宫有"宝晋斋"，以"集古字"自居，足见对晋风之仰慕，可最终走向"一扫'二王'恶札，照耀皇宋万古"的心灵逆变，晚年更自诩其书"无一点右军俗气"。元杨维桢更是标榜"性情"，"裂仁义，反名实，浊乱先圣之道"，其书与"奴颜"的赵孟頫形成巨大差异。这显然有背"发乎情而止乎礼"的儒家经义。明祝枝山曾书一手王字，其岳父李有桢讥为"就令学成王羲之，只是他人书耳"。从

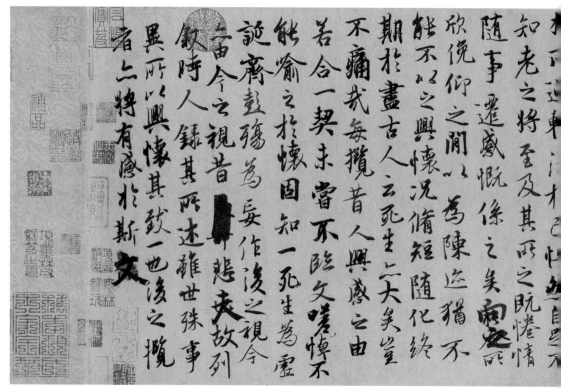

东晋·王羲之《兰亭序》（神龙本）

此，祝枝山"闭眼一任扫"，这"一扫"，遣散了羲之的妍媚。同代徐文长似乎与祝氏的"一扫"相呼应，狂言"莫言学书书姓字""一扫近代污秽之习"。稍晚的董其昌一向以赵孟頫为超越对象，却"欲脱去右军老子习气"，引以禅学，营造"无法"之法，探求"淡逸"之境。晚明王铎学书用工之勤，宗法"二王"，但强调"他人口中嚼过败肉，不堪再嚼"。正如其跋米元章《告梦帖》所云："字洒落自得，解脱'二王'，庄周梦中，不知孰是真蝶，玩之令人心醉如此。"纵观王铎书法，"魔性"充溢，令人神往。傅青主更是宣扬"四毋""四宁"，扬起"丑书"之旗帜，彻底掀翻了被奉为"尽善尽美"的王书躯壳。这种学书立场一直延续到碑学和近现代"丑书"之中，乃至今天的很多知名前辈。

　　他们曾是王羲之的忠实信徒，却在叛逆之路上走向了自我，也消解了传统与创新之间的对垒，编撰了一本灿烂的书法演变史。我们也可以说一本宗法王羲之的书法史，也是一本"叛逆史"。通过"叛逆"，将王羲之书法塑

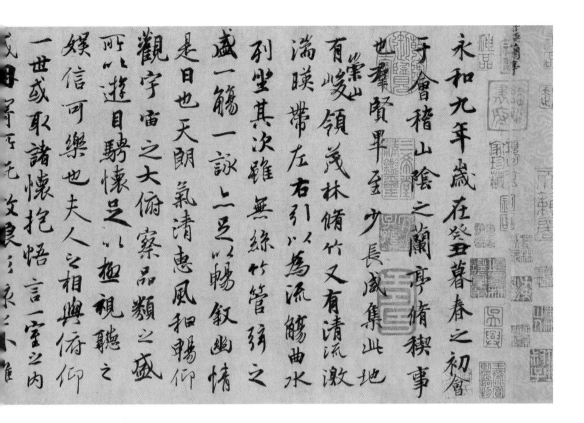

造的文质彬彬的君子形象，改变为不重形象美的跛足道人，或者说书法的美渐渐从"圣"的高度走向人的境界。严格来说，这种"叛逆"是通过对"书圣"形象的"破坏"来得以实现的。

如此，我们粗略领会了古人对王书的爱与恨。羲之书如同高纯度的"海洛因"，一旦沾染，便无从罢手。古人如此，今人亦然。从20世纪末兴起的王字书风，至今仍影响着大多数年轻书家。他们内心的纠结是：有的因投师无门得不到王书笔法而苦不堪言；有的因笔法不准而忙于求索，奔走于南北东西；有的深陷王书笔法的套路而欲罢不能，似乎离开了王字笔法就不知书为何物。古人学王书的感受，我们只能从叛逆者的心声中依稀领略，而今天的后生们正经受着"圣书"所带来的苦痛。

王羲之书法是唯美主义的代表，一无瑕疵。但今天我们找不到一件作品真迹。我们仅能从前人对"二王"字帖的汇编中拾得一些以为是王书的临木或摹本，作为研习对象而已。即便是佛教徒还能见到高僧舍利或真身塑像，

可我们所膜拜的只能是临摹赝品，欲得真传，太难，这是痛苦的。其次，从前人宗王的条件和高度而言，自唐以来学王高手中，像者有孙过庭、米芾、赵孟頫、文徵明、董其昌、白蕉数家。孙氏《书谱》仅是草书，用笔劲捷，疏于局促，气格小，无王书之平和、悠闲和豪迈。米南宫云"臣书'刷'字"，足见其对王书的叛逆，王书只有大量的"铺毫"与少量的"绞转"，他算背道而驰了，仅有信札中还保留着"二王"的意味，但又过于野逸，假如比王羲之为君子的话，米芾只能算是个机关算尽的"小丑"。赵孟頫书深谙王书笔意，但无论是笔法还是结构都格式化了。文徵明过于劲爽、锐利，缺少逸气。董书一心要超越赵孟頫，最终甩了他，只是稍欠浑然，在"淡"中求趣，走向成就自我去了。白蕉委身于沈尹默旗下，可得王书之风神与散逸，但也仅此而已，因为王书的内容还远不止这些。不过，面对这些大师级前辈，我们显得更为渺小了，他们竟成了我们不可逾越的"摹派"之墙，或者说他们已成为后辈宗王的又一杆标尺。这又是痛苦的。

假如说白蕉还处在一个中国传统书法的文脉还没有完全断裂的时代，又有沈尹默的引领，成了"二王"书法余脉的终结，那么，就文化背景而言，我们更是痛苦的。近代以来，传统文化遭遇断层，传统艺术或技艺的发展亟须传承，书法艺术也濒临凋敝，我们所面临的困境是几乎没有传承人。如果说江浙地区的书法艺术还能引导全国书风的话，那是该地区还有几位旧朝遗老，但他们未必是王派书风的承继者，不过是遵从艺术发展与传承的规律薪火而已。我们可以想象20世纪70年代末到90年代初，前辈们经历着一个无奈的书法时代，危难之际，在大学设置了书法专业，随后学科建设也进一步健全，才使得书法传承渐趋正途。在一股股书法之风的最后才是"二王"风，这是从20世纪90年代开始的，这也是由"二王"书法的高度决定的。可这是依靠一张张王书赝品及王字继承者们的印刷品来重新拾起，并唤醒沉睡已久的王家笔法。我们太无助了。

还有，今人还有多少人在整天练字？一般为工作之余，偶拾时间临习，即便是专业工作者也不会整天拿毛笔。我们的困境是，假如上世纪大家还在运用硬笔书写一些文件之类的话，那么，今天的"无字化"办公，已经把书法推向只有少数人在"守卫"所谓专业工作了，而不是一个全民族共同享用之文化了，我们如何能接近王羲之书法的高度？如何获得其笔法？这更使我

们陷入痛苦的境地。

今人学王羲之书法，我们还没法做出一个学术的评估。不过我们可以简单做一描述，即：不是匍匐在赵文敏的脚下，就是死啃一本《唐怀仁集圣教序》；或将赵、董、米、孙等几家做一综合，以见当代"二王"体系；有的是当代"集古字"，集得合理、自然，并协调于一件作品之中，似乎已让人难以望其项背了。

今人所做的这种临习、拟作，或所谓的"集古字"，几乎是在没有传承人的状态下完成的，这种对王书传统的理解，有多少是值得信赖的？难道仅仅是从气息上看我们的作为与王书有点靠近而已吗？目前在"二王"的传承上主要有两派，即苏派、浙派。苏派注重书写的自然性，但对王书字形不做形体上的苛求，虽有笔性，却显疏散，不够谨严；浙派重字形之惟妙惟肖，斧凿之痕明显。也有一些作者结合两派之得失，择善而从。其他皆为两派之余绪（或许这也是一种创新）。

可是艺术发展的规律不仅仅是继承，而是继往开来。当我们还沉浸在王书世界所带来快乐的同时，痛苦也接踵而来，如何摆脱王书特性成了后学者们的最大困惑。不过要成自家面目，脱离王系风貌又是必然的选择。好比我们在成长的过程中，借了他人财物，如今须自立门户，那些财物必须奉还，借多少就得还多少。如此，今天好多的王系高手，早晚会落得身无分文。这恐是我们最为痛苦而不愿看到的事了。因此，今人所面临的问题是：一方面如何深入王书所带来的无奈喜悦，另一方面是如何走出王字系统的苦恼。

清刘熙载《艺概》云："书贵入神，而神有我神、他神之别。入他神者，我化为古也。入我神者，古化为我也。"这恐是古人从学理出发，对学古、出新的最好注解。米芾"夺晋人之神"（董其昌评语）、赵孟頫对右军书的"冥会神契"（明人评语）、白蕉的"寝馈山阴"（沙孟海评语）都是前人出入右军并得到后人肯定的典范。

可"入他神"之境，实非易事。先从用笔说起。古人云："三端之妙，莫先乎用笔。"（卫铄语）羲之用笔出神入化，若说是善用侧锋，则虽侧而笔圆，一无尖滑、轻薄之姿；若说是中锋行笔，则又飘逸神远，绝非中锋点画之性能所能涵盖。若说喜用露锋，则锋露而气浑，点画厚实；若说是藏锋，显然有悖书写的自然。所以，今人对羲之用笔的中侧之分、藏露之别，

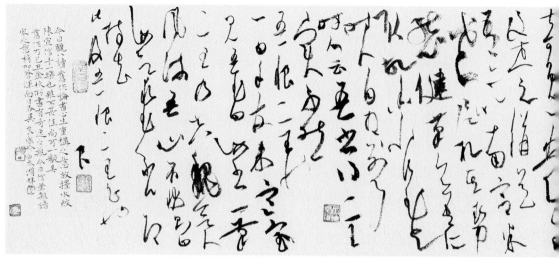

陈海良草书《古人论书》

实难领略和把握。其实其用笔的难度远不止于此，例如，一篇宏大的行书《兰亭序》，每个字每个点画的起讫几乎没有相同的，这不仅仅是有些理论家所说的有多少个"之"字不同那么简单，这种起讫的变化在褚遂良的作品中有着很好的再现，在此，也列举了王书中不同的几种横画的起笔。不仅这样，羲之更善于在行笔中作微妙的提按，在悠闲的铺毫中隐含着提按的变化，而非"直过"。后学者往往失于动作过大，以致失去静雅之风度；或在平铺中过于简单而丢失内涵，往往在平缓的铺毫中加入一些让人莫名的意思或点画来。还有，羲之用笔疾涩有度，疾中有留，涩中带畅，而非一味流便。羲之用笔特点是成于书体的裂变时代，有着新体与旧体之间相互转换、融合的特性，这对于后学者来讲是个很难转换的要点。熟练掌握这种转换需要对篆隶用笔有着一定的理解和再现能力，而且还要对成熟的今体样式有着相当的把握，如此才能适时转换，合理应用。

如果为得到羲之真传——笔法而上下求索的话，那么其自然生发、任笔为体的结构特点，就恐怕不是"集字成篇"那么简单了。米芾"集字"，以势贯穿。可今天的集字作品斧凿痕明显，并没有做到气脉的串通，充其量是局部的连贯或几个字的有效组合。羲之的结构特点是在书写的自然生发中用笔所导致的，不仅做到了体势奇巧，而且与文章的上下、前后相呼应，不过更难的是如何对体势优美的结构性理解。其结构呈扁方形，形态妍丽。可

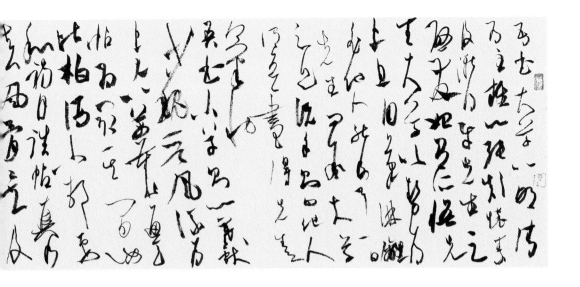

是，这个"丽"与我们今天审美中"丽"的内涵是有区别的。

　　曹丕《典论·论文》云"诗、赋欲丽"，故而钟嵘《诗品》评价曹植诗文云："骨气奇高，词采华茂，情兼雅怨，体被文质。"晋代第一诗人陆机更是"才高词赡，举体华美"。而且当时最优秀的诗人如张华、张协、潘岳、左思等无不以"丽"为诗赋的主要追求。可见，"六朝文学的演进，正是如此，由诗赋之'丽'最后变成了无文不丽"（张法《中国美学史》）。不仅这样，陆机《文赋》还对"丽"的内容进行了深入阐述，由低到高共分五个层面。即：第一为"应"，各个内在因素间的呼应。内在因素或表现手段的照应才能达到内容复杂相融的第二层面的"和"，这种共通、相融的和谐只有在情感的统一下才能达到表达的震撼、感人的高度，他以音乐中的"悲"来注解第三层面。但这种悲情又必须遵守统治阶层次序的规范和礼仪，不可失态，不然，"徒声高而曲下""虽悲而不雅"（《文赋》），也即第四层面的"雅"。只有这样符合朝廷礼仪、内容与手法和谐、呼应，并充满深情的艺术才能达到最高境界的"艳丽"。这样的艺术追求既不符合儒家法典，也不遵循道家教义，却与屈原的一往情深相照应，而屈原正是"文辞丽雅"的辞赋之宗。这种情怀正是士人审美方式的情感表现。它不同于朝廷"错彩镂金"的审美形式，也有别于民间朴素直露的审美感受，而王羲之在书法上的形质体现正是魏晋士人审美追求的一个具体反映而已。《兰亭

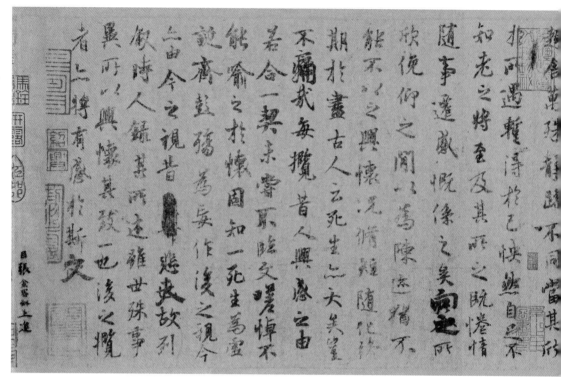

唐·虞世南临《兰亭序》

序》就是"凝结了对山水的观赏和在这观赏中对宇宙人生的体悟，而这种超越于政治又超越于世俗的审美心灵，是在汉末魏晋的代代追求中逐渐形成的"（张法《中国美学史》）。也只有这样理解魏晋士人对"丽"的追求，才能真正把握其深邃的要义。

这种对"丽"的把握和理解，也是书法整体气韵的自然延伸和全面展现，并弥漫在整个章局之中。今人所书，总显粗陋，主要原因是今天没有真正传统意义上的"士人"。"士人"注重道德操守，严于律己，从道不从君。一旦社会黑暗，便宁愿酒醉而死，也不愿与腐败权贵相媾和。魏晋士人就是一个很好的写照，"君不试，故艺"。今天专职的书家们虽注重书写技能的修为，但已没有经时济世的鸿鹄之志，也没坚守从"道"的读书时间，犹如"匠人"，勉强混口饭吃，如何能有创作中的全局观照，发之于心的"气韵生动"？对于魏晋之"丽"、羲之之"妍"，更是遥不可及了。

如果说王书结构之"丽"已让我们头疼不解的话，那么，其章法更是难以解读。董其昌云："右军《兰亭序》，章法为古今第一，其字皆映带而

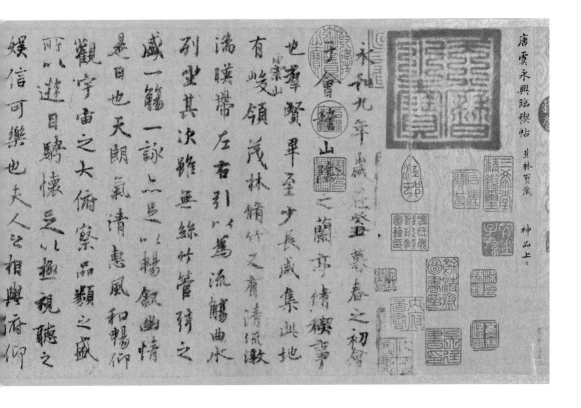

生，或小或大，随手所如，皆入法则，所以为神品也。"纵览全文，除了有几个涂改处外，几无明显用意，无门可入。在章法的处理中，我们习惯于比较，以二元哲学的对应关系来协调或解释章法中的矛盾，往往以长短、浓淡、徐疾、润涩、断连等等来表达心中之象。《兰亭序》似乎字形大小相等，实则对比明显；点画粗细乍看相差无几，却对比强烈；字势初看为"平势"，其实抑扬有姿，非米芾、王铎之流极力造作，当今一些学王高手似乎注意此中奥秘，但已有故作姿态之嫌，用意太露。不仅如此，通篇二十八行，"行气"疏密有度，而非行距一致；每行也非"竖直"，而是飘逸跌宕。《兰亭序》为后人树立了什么叫纯行书的成功典范，后人作书要么行草夹杂，要么极力造作，抑或把这种通篇的趣味、形式加以平均化、格式化。如赵文敏之书，比之于羲献之作，则字形大小相近，行距一致，姿势平庸，通篇读来就会兴味索然。

　　不过，王羲之在其信札的章法上还是露出了一些"春的消息"，行行草草夹杂其间，没有像《兰亭序》这样隐晦、复杂。如《得示帖》，整篇"中

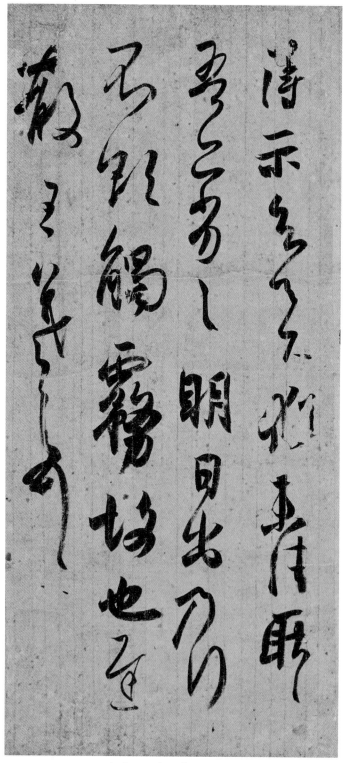

东晋·王羲之《得示帖》

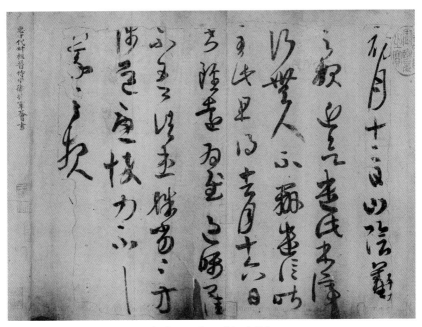

东晋·王羲之《丧乱帖》

东晋·王羲之《初月帖》

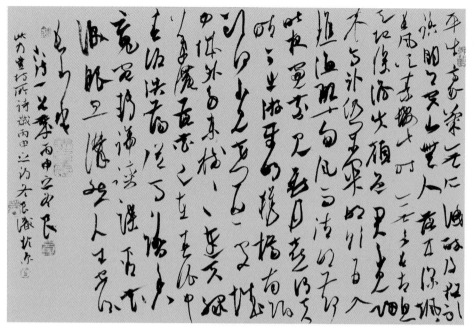

陈海良草书丰坊诗

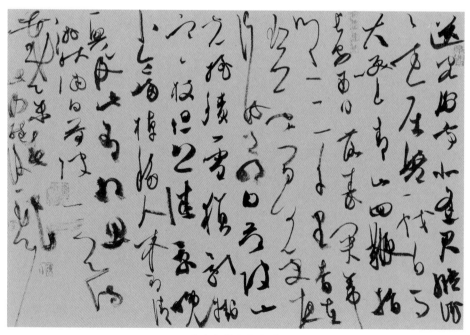

陈海良草书李白诗

实"（汉代审美理念以"中实"为美），"意"在边缘。左下角的"迟"字，为本篇之"眼"，犹如"诗眼"般让人警觉，假如该字的大小如上文的"也"一般，则本帖之意象大败。这就是王书章法之奇妙之处。相同手法者有《平安帖》，文中"明日"二字激活了通篇之气。

再如《丧乱帖》，篇中变幻仍是下部及左上角的部分区域。从"块面感"来看，中部仍是厚实部位，使得作品气象稳健、中实，但在下部偏左的位置做足了文章，以细而灵动的笔画及笔画的连接与中部区域的厚实感形成明显对比，再加上左上角的两处"奈何"及"何言"的字形连接，遥相呼应，激活了通篇的气局。这种例子在《初月帖》中也有着很好的暗示。

不过这些是小章法的格局而已。小章法只要在文章中做一个笔画、一个字形的精妙表现，或几个笔画、几个字形的巧妙组合等来激发通篇的气息以能达到意想之效果。今人拟作往往也只能对一些小章法进行模仿，大格局就会觉得无处收拾，即便学会一招半式，亦如程咬金之三斧子。不过，晋书皆为短笺尺素，表现的是小趣味，《兰亭序》这般鸿篇巨制恐是绝响。

但是，我们在拟作时，也因字法缺少等，满意之作不多。而羲之的追随者赵孟頫作品中却留下了很多"二王"信息，如作品的真实性、字法的多样性、章法的易于解读等等，他几乎成后人学王的不二法门。所以，今人对王书的模仿，还不如说是对赵孟頫作品的主观性拣选，充其量是在此基础上搬弄了一些"二王"字法、米家笔法等，勉强成篇，这不是喜悦，而是痛苦。当然，对于一个不思进取的"奴书"者而言，则是一种满足。

王书是妍美的，可当我们走向自我的时候，王书的一切，即笔法、字法、章法、韵味等，无论是多么的迷恋，也是人家的，如断奶之婴孩，无论何等恋母，离开是必然的。

好在有前车之鉴，采取"破坏"之手段，是我们解决跳出王系书风的现有手法。这种破坏的手段有很多。可以从笔法、字形、章法、气韵等方面做尝试（以行草书为例）。如笔法，由于王书是今体，可以在笔法中加入章草笔意，也可加入大草笔意，也可加入北碑笔意。犹如米芾，少壮未能立家，"刻画太甚"，终"以势为主"，大变其道，以"刷笔"出之，人见其书"不知何以为宗"。

又如章法，古人注重行气，我们可以去行气，而运用绘画构图，注重块

面。也可从书写工具、材料等等方面来尝试。古人善用硬毫与兼毫，我们可以选取羊毫来书写，也可以从毛笔的形制上进行创新。

不过，如何走向自我须善于发现自己的书写特性，必须掀去古人的"面具"，而多接触生活是寻求破解之策的良方，而且这也是一个漫长的过程，聚沙成塔。

至于说最终蜕变后的"新我"是异类，还是丑怪，那就只能看各自的造化了，艺术道路是每个艺术家个人的事，没有哪个成功的艺术家是可以复制的。不过，成功的前提就是"去羲之化"。我们书写的是自己的传奇，而不是王羲之。

第三讲　俗化的风度，传承的法规
——智永书法管窥

智永，生卒年不详，为陈、隋间人（张怀瓘《书断》说是陈代人，《宣和书谱》说是隋代人，《佩文斋书画谱·书家传》也说为陈代人，何延之《兰亭记》说智永近百岁而终），俗姓王，名法极，会稽人。善书法，尤工草书。传王羲之七世孙（羲之五子徽之之后），与兄孝宾（智楷，也有说是智永叔）出家会稽嘉祥寺，后籍住永欣寺。入隋，迁长安西明寺。继祖业而精研书法，曾居永欣寺阁三十年。初学萧子云，后法王羲之，书《真草千字文》八百卷赠浙东诸寺院。书史上有"铁门限""退笔冢"之说，证明其用工之勤。

一、高僧书僧

在书法史上，智永似乎就是《千字文》的代言人。其用字规范，书写流美，为后人学书之楷模。

不过，在历史上，智永首先是位高僧。南朝是从刘裕受东晋之禅，建国号为宋开始的，宋、齐、梁、陈历时一六九年，承东晋衣钵，偏安江左，政治稳定，经济发达，然朝代更迭，割土争雄之势未变。在文化上，玄学定为国学，立于学校。但"老庄"之说在支遁、道安等人参以佛理后，与禅宗合流。一时，寺院遍布，教徒众多。梁武帝时，佛教尤盛，他亲受菩提戒，舍身同泰寺，常"升法座，为四部众说《大般若涅槃经》义"（《梁书》卷二），以致工公贵族、士人信奉佛事。在生活中，往往一个高僧边上就围绕着一群文士与贵族，称为"僧团"，高僧自然也有参政的机会。如沙门道

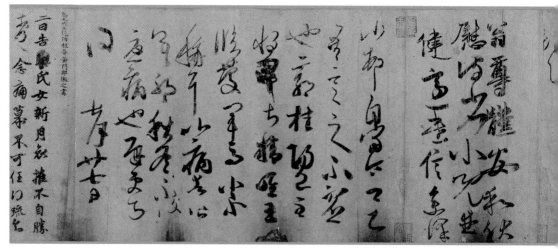

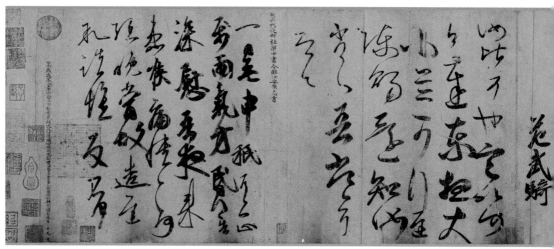

唐摹《王羲之一门书翰》（又称《万岁通天帖》）

安、惠琳等，"参权要，朝逢大事，皆与议焉，时人讥之为'黑衣宰相'"
（《宋书》卷九十七）。他们参与佛事、践行教义、辩护佛理。当然，在这
个通经入仕已成绝望、图圄刀俎不测的朝代，佛教大盛，也使文士们产生避
祸乱世、寄身佛门的想法。如著名高僧道安、慧远、竺道生、僧祐皆为世族
子弟。再如，宋释道敬出身琅玡王氏（《高僧传》卷一二），梁慧超（《高
僧传续传》卷六）、梁僧副（《高僧传续传》卷一六）、陈智远（《高僧传
续传》卷一六）出身太原王氏。当然还有一些当时的著名人物，如徐陵第三
子孝克出家号法整，刘勰晚年出家定林寺，号慧地。帝王、后妃、世族的参
禅论道以及建寺成了风气。元嘉十二年，丹阳尹萧摩之论奏云："佛化被

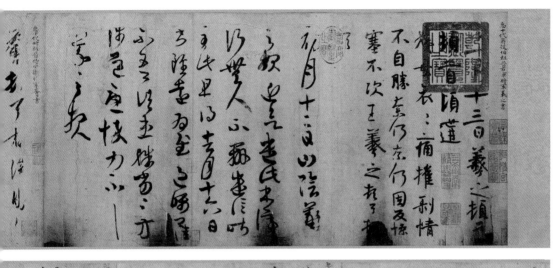

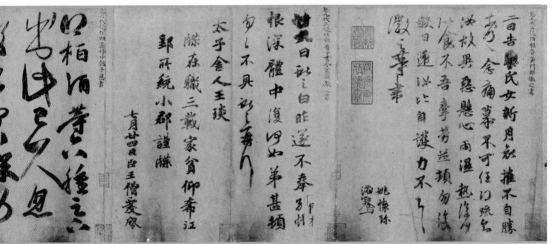

于中国，已历四代，形象塔寺，所在千数，进可以系心，退可以招劝。"
（《宋书》）看来"南朝四百八十寺"只是个形象数而已。智永自小在嘉祥
寺读书，而嘉祥寺为晋孝武帝太元年间（376—396）郡守王荟仰慕竺道壹之
风范而建，并请其居。梁时，慧皎曾于此弘法。隋时，吉藏于此讲经八年，
听者千众，该寺遂为天下知。其实，世族琅玡王氏与佛门的关系，与当时佛
教的发展、大盛竟相一致。"王氏自司徒导以来奉佛事，世世不绝。"（汤
用彤《汉魏两晋南北朝佛教史》）常出资建寺，赞助译经。从《世说新语》
《高僧传》等文献看，王氏家族信佛的有王导、王荟、王洽、王劭、王珣、
王珉、王恢、王羲之……足有三十多人，交往的高僧有竺道壹、竺法汰、支

遁、鸠摩罗什等几十人。因此，王家子弟信奉佛教不仅体现在时代背景中，也深刻反映在与家族文化相关的渊源上，而智永兄弟舍身佛门的原因，不仅与当时世族文化环境有关，也与王氏家族信奉佛事有关，他修身佛门当是在此背景中的一个缩影。当然，智永出家的原因还与当时恶劣的社会环境有着一定的联系。梁大通二年（530）会稽起义，而且在此后的十多年间，附近各州郡起义不断，智永父王昱曾多次寄身佛寺避祸。由此，"一可避免灾祸，二又合乎潮流，出家为僧，水到渠成。那样王昱老人再联系到东晋凝之一家灭门之祸，悲观厌世，子孙出家于佛教大盛之年，这就可以理解，不足为奇了"（李长路《王羲之七代孙智永祖先世系初探》）。所以，舍身佛门是智永一生的精神归宿。

清谈、虚静、柔美不仅是南朝士人的审美主调，也是人生修为的至高境界，而书法不仅是门第的象征，也是世族精神生活的一面。作为世族子弟，书法更是其一生内在的修为。书法对于出身世族的智永来讲，祖法不仅是王家的面子，也是修身的必要。

南朝时，书风虽以"二王"为主，但经历了几个曲折。晋末王献之书风一直延续到宋、齐两代，梁、陈时期，复古之风高启，结果是钟繇书风未曾弘扬，羲之书法再度风靡。宋齐之际，"比世皆高尚子敬"（陶弘景《与梁武帝论书启》），连宋文帝刘义隆也"规模子敬"（张怀瓘《书断·中》），当时的名家有羊欣、邱道护、谢灵运、薄绍之等皆以献之为宗，尤其是羊、邱二人，由晋入宋，受献之亲授。献之书风之妍媚，"曾使其父王羲之和钟繇书法一时黯然失色，在书法史上呈现一大奇观"（王玉池《王献之书法艺术》）。虞龢《论书表》云："子敬穷其妍妙。"宋明章《文章志》云："献之变右军法为今体，字画秀媚，妙绝时伦。"这种"媚趣"在宋、齐、梁朝得到更进一步的发挥，以致书风"靡弱"，欧阳修曾云："南朝士气卑弱，书法以清媚为佳。"（《集古录》）弟子羊欣也评为过之，云："献之善隶稿，骨势不及父，而媚趣过之。"（《法书要录》）至此，尚古且雅好文墨的梁武帝实施改造，对"二王"书风的妍丽提出异议，主张尚法钟元常，云："子敬之不迨逸少，犹逸少之不迨元常。学子敬者如画虎也，学元常者如画龙也。"（《观钟繇书法十二意》）故书家萧子云等纷纷效仿，云："臣昔不能拔赏，随世所贵，规模子敬，多历年所。"（萧子云

《论书启》）改学元常的萧氏书法备受梁武帝赏识，云："笔力劲骏，心手相应，巧逾杜度，美过崔寔，当与元常并驱争先。"（《梁书》卷三十五《萧子可传附萧子云》）萧子云也曾云"始变子敬，全法元常"（萧子云《论书启》）。由此梁代篆隶也大为兴盛，"羊真孔草，萧行范篆，各一时之妙"（袁昂《古今书评》）。然而，当时钟繇真迹绝无，陶弘景云，"江东无复钟迹"（《观钟繇书法十二意》）。后来的颜之推也讲"莫不得右军之体"（指陶弘景、阮研、萧子云等书家），于是，梁武帝只能以留世尚多的羲之书来达到自己弘扬古法的目的。

为皇族子弟学书，于"大同（535—545）中，武帝敕周兴嗣撰《千字文》，使殷铁石摹次羲之之迹，以赐八王"（何延之《兰亭记》）。这本《千字文》当是正书。这是从帝王的角度提出学书的规范问题，也是"法"的问题。"启功发现，智永《真草千字文》中'炜煌'的'炜'字，草书作本字的'炜'，真书借用'玮'，他据此认为当时所集的王字是以真书为主，草书各字是相对配上去的，所以，真书借字，草书不借"（刘涛《中国书法史·魏晋南北朝卷》）。这就是《千字文》"周本"。还有萧子范（486—549）本，然与"周本"文、书各异。另外，萧子云也书有《千字文》本。"臣子云奉敕，使臣写《千字文》，今已上呈"（《论书启》），梁武帝看过此本后，才有"巧逾杜度，美过崔寔，当与元常并驱争先"的赞语，而崔与杜皆汉代草书家，由此，可判断"此卷《千字文》本当为草书"（刘涛《中国书法史·魏晋南北朝卷》），但现已无法判断它是如何的形状。不过，王羲之书风由此大盛，以致受梁武帝赞赏的萧子云"晚年所变，乃右军年少时法也"（《颜氏家训·杂艺第十九》）。

智永早年学书于萧子云，萧氏为齐豫章王萧嶷之九子，曾云："始变子敬，全法元常。"可见，萧氏书法初学献之，自然妍丽且带有超迈开张之势，后转学元常始有变法。《梁书》卷三十五记载："子云善草隶书，为世楷法，自云善钟元常、王逸少而微变字体。"袁昂的《古今书评》也讲："羊真孔草，萧行范篆，各一时之妙。"其中"萧行"当是萧子云行书，其善"草隶"，而"草隶"即为行书之类。因此，萧氏书风的成熟样式当倾向于楷书，或带有一些行书意味，不惯于连绵。梁武帝曾评萧子云书法："王献之书法白而不飞，卿书飞而不白。"（《法书要录》）可见，献之书法笔

力遒劲，而萧氏书法柔美而婉转，有收束之感。由此，智永书法带有矜持之感完全可以理解。所以，董其昌《画禅室随笔》云："每用笔必曲折其笔，宛转回向，沉着收束，所谓当其下笔欲透纸背者。"

　　不过，对于"妍丽"的审美格调，从今天的角度来看，"二王"书法都以"妍丽"为尚。羲之书有章草意味，字形趋扁，而献之字形偏长；羲之书连绵处不多，虽连而势平，献之书更具开张之势，有跌宕、放纵之感；羲之用笔平缓，而献之用笔明显带有跳跃性。父子间也就成为所谓的"古今"。所以，献之书风影响宋、齐、梁时书家的主要特征为：动荡感、夸张感、连绵性，势态的欹侧感以及用笔上的跳跃性、上下的顿挫性。从王僧虔、王志、王彬、王慈、王褒等人书作来看，除王僧虔外，皆表现为起伏动荡，形迹诡张，无论点画的粗细，字形的大小，还是用笔的精细度，都显得夸张、放纵，对比度明显加大。因此，虞龢《论书表》："夫古质而今妍，数之常也；爱妍而薄质，人之情也。"所以，书法到齐梁时期，出现妍媚过度的情景，如梁武帝所云"学子敬如画虎"，有精神涣散、张牙舞爪之嫌，败坏了气韵。为此，从书法发展的角度来看也确实需要调整，智永祖法王羲之成了自然。

　　智永流传下来的只有《真草千字文》（日本小川氏藏本，为真迹。纸本，宽二十二厘米，每行十字，共两百零二行，也有人说是唐摹本）。历史上集王羲之书的周本《千字文》（楷或楷行间）是第一本帖学范本。智永《真草千字文》的楷书部分虽与王羲之书风比已发生了很大的变异，但由于智永长时间临习"周本"，楷书部分笔法、字法当源于王羲之；草书部分已无法判别是否是受萧子云《千字文》本启发而书，还是自我新造的样式。不过，从今存智永《真草千字文》来看，虽继承了羲之遗风，但加强了厚实感，少了几分飘逸，且明显增添了南朝华丽的笔法技巧。据传，智永《真草千字文》有八百余本赠之于南朝诸寺，显然是时代对"法"的祈望，也是佛门译经、抄经等进行传教的需要，更是僧徒们习字的范本。为此，在智果、虞世南等弟子的传播下，开启了唐人尚法的新格局。

　　所以，智永首先是高僧，然后才是书僧。

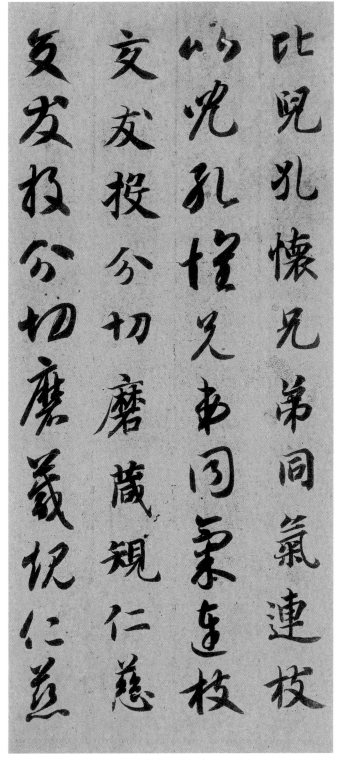

隋·智永《真草千字文》（局部）

二、佛"法"书"法"

智永致力于祖法，当缘于梁武帝以来的复古之风。"妙传家法，为隋、唐学书者宗匠"（冯武《书法正传》）。此处之"妙"，在于借复古之名，推广家法，抑或借高僧之名，以笔法之正统续传家法；或者借时俗的文学样式传法于后人。作为高僧、书僧，其地位之高，影响之广，书法也是为了佛法，佛法的弘扬也妙传了法书。

（一）借助佛门弘扬祖法

魏晋南北朝时期佛学与玄学深受贵族、名士钟爱。东晋末，高僧慧安等设般若译经场并讲学，佛学渐盛。南北朝时，帝王将相信奉佛事，如宋文帝亲率群臣临听讲学，并设戒坛于南林寺，授僧尼戒律，高僧慧琳等也直接参政议政，似有"政教合一"的现象。梁武帝更是信佛尤笃，迎达摩于广州，迎真谛于南海，时受戒者凡四万八千之众，民众出家僧尼占户口的一半，仅金陵一地，佛寺就有五百余所。陈武帝也幸大庄严寺舍身，群臣奏请才回宫。由此，佛教的传播和兴盛在东晋，经南北朝的推波助澜，始成中国之佛教。佛教兴盛的重要原因是在谈玄的风气下，一代代高僧的讲学成风，并与统治阶层合流、互渗，并不断引领，对中国政治、经济、文艺的发展产生了重大影响，对建筑、绘画、诗歌、书法等影响尤甚。如译经之兴盛导致声韵学的发展，创造了"永明四声"，对南北朝以及后来诗词的创作产生了较大影响。书法也是如此，高僧译经、僧徒抄经自然离不开汉字的书写，而规范的书写更是教义传播的首要。同时，书写的规范性、准确性等客观要求使得书法之"法"的弘扬成了时代的需要，而今天大量流传下来的经卷，从今天书法创作的角度来看都是法度森严、笔迹流美的典范。高僧智永应用祖法典范于众生，自然就要以楷法为上，不仅体现流美之书风，更要显示精准之法度，其间配以标准之草书，可见用心良苦。不仅如此，智永还是一代高僧，年寿又高，又为世族王家之后，借佛法而兴祖法成了自然。所以，当时的《真草千字文》已具备了教化之功能。书法为了佛法，佛法也传承了书法。

（二）去时弊而传祖法

高僧智永为王羲之七世孙，弘扬祖法当义不容辞。法的高扬主要源于时风的过于妍媚、形迹的乖张。梁庾元威《论书》云："余见学阮研者，不

唐人写经（局部）

得其骨力婉媚，唯学挛拳委尽。学薄绍之书者，不得其批研渊微，徒自经营险急。晚途别法，贪者爱异，秾头纤尾，断腰顿足。"萧衍《草书状》云："白体千形，巧媚争呈。"时代以"巧""媚"为美。颜之推亦云："大同之末，讹替滋生，萧子云改易字体，邵陵王颇行伪字。朝野翕然，以为楷式，画虎不成，多所伤败……北朝丧乱之余，书迹鄙陋，加以专辄造字，猥拙甚于江南……唯有姚元标工于草隶，留心小学，后生师之者众。泊于齐末，秘书缮写，贤于往日多矣。江南闾里间有画书赋，此乃陶隐居弟子杜道

士所为，其人未甚识字，轻为轨则，托名贵师，世俗传信，后人颇为所误也。"（《颜氏家训·杂艺篇》）他意欲革除陋习，力求平易，提倡法书的规范，反对诡异，崇尚典正，不满新奇之风。《颜氏家训》中也有："务先王之道，绍家世之业。"如此讽谏时弊恐成了当时有识之士的共鸣。智永书法应该在这样的艺术氛围中不断成形。智永作为陈、隋间高僧，又有世族背景，自然身边围绕着一群文士，他们已不满足曾一度盛行的玄学化的佛教，开始更为深刻地对佛典翻译、佛学撰著等探寻起来，他们都十分注重修道生活。于是，拜佛、译经、敬僧、持戒、持斋，渐成一种上层人士的文化风气，也开启了唐宋时期官僚文人们热衷习禅之风。对于智永而言，书法不仅是其门第的象征，也是禅悦之余的练心与修身。"绍"家世之业——右军之法，当是不朽之功德。初唐李嗣真《书后品》："师远祖逸少，历记专精，摄齐升堂，真、草唯命，夷途良骋，大海安波。微尚有道（张芝）之风，半得右军之肉。兼能诸体，于草最优，起调下于欧（阳询）、虞（世南），精熟过于羊（欣）、薄（绍之）。"智永"法"的高度成于精熟，源于祖法。羊欣，王献之外孙，书法得其亲授，他主要的书法美学思想就是精熟论调，评张芝书："精劲绝伦，家之衣帛，必先书而后练；临池学书，池水尽墨。"同样王僧虔的"工夫"说也在阐明充满才情的天然之姿只有在工夫的保证下才可得书法妍丽之美。王羲之正是博精群法的代表，尤善草隶。精熟是书写的基础，是驾驭笔墨的能力，而媚趣是精神的反映，也是审美的诉求。《书断》载："积年学书，后有秃笔头十瓮，每瓮皆数石，人来觅书，并请题额者如市，所居户限为之穿穴，乃用铁叶裹之，人谓为铁门限。后取笔头瘗之，号为退笔冢，自制铭志。"而智永"退笔冢"之传说正印证了精熟的理念。因此，智永以过人之功夫，虽格调稍低，然借"王家"书风之正脉，力矫六朝之"侧媚"。

《真草千字文》散于南朝诸寺，一方面是智永借助僧众传播家学，另一方面也说明尚法之意已在社会上悄然展开。

（三）借骈文之盛弘扬祖法

用典是骈文重要的审美特征。用典即用事、隶事，先秦古籍中就已出现的一种修辞手法，它不是文体的特点，南北朝由宋而陈，这种手法渐趋圆熟。"用典所贵，贵于切意，切意之典，约有三美，一则意婉而尽，二则藻

丽而富，三则气畅而凝"（刘永济《文心雕龙校释》）。它是一种尚古、怀古的情调。主要是援用古事、古人之话来证明自己的观点并抒发自己的性情。不仅如此，隶事还带有古今知识的文化魅力，是"显博"的文化表达，有夸耀的成分，是高门世族对文化的修养，是把当时最具有这种文化积淀的世族文人的典雅、典奥的情趣一面加以深沉的表达，是通过对知识的占有来达到对世界的占有。它不仅是世族文士个性的再度张扬，对以往"妍丽"文风的一种延续，也是在怀旧意念下的文化创新，文风在妍丽的气质下还带有一种凝练与收敛，也可以说是对寒门的蔑视，更是与出身低级的帝王在文化上抗衡。而帝王在政治上也确实吸取东晋世族专权的教训，打压排挤世族的特权。所以，才有王僧虔对齐高帝"臣书第一，陛下书亦第一"的狡黠辩解。还有，怀古、尚古不仅是文士们崇经征圣的传统，也暗合梁武帝在文化上的复古政策。可以说，智永《千字文》是在这样的文化氛围下形成的一种文化形式和特殊的传播方式。在形式上依附骈文朗朗上口的"瑰丽"调子，在自我书写的风格上不取放浪之形，延续王羲之的书风而不作新调是有其特殊意义的，这不仅符合人们对书圣的怀念，使细致的思想以巨大的力量潜入文士的心理结构、思维方式和价值取向中去，借羲之之法，并不惜神化羲之，以满足人们尊圣的主观心理需求和创作思维方式，指导大家非圣莫学，非经莫尊，非古莫信，也满足自我对魏晋世族与帝王共天下的政治抱负的怀念，也正是借助《千字文》的文化样式指导大家崇圣宗经而显示正统的楷模，所以，不惜八百本之巨，散布东南诸寺。所以，苏轼云："永禅师欲存王氏典型，以为百家法祖，故举用旧法，非不能出新意求变态也。然其意已逸于绳墨之外矣。"（《东坡集》）《宣和书谱》也云："笔力纵横，真草兼备，绰有祖风。"《千字文》不仅成了犹如骈文一样优美的书法形式，也如曹魏时期"三体石经"起到典训之作用。故解缙云："智永瑶台雪鹤，高标出群。"

上面三个方面当是智永"妙传于法"的主观的内在诉求。不过，这种对法的强调更符合南北朝时的审美转向。

在绘画上，张僧繇对顾恺之、陆探微的绘画模式进行了重大改变。"梁代审美时髦的发源地主要在两个方面：一是宫廷创新，二是佛教创新。张僧繇既是宫廷画师，又是佛教壁画能手。'（梁）武帝崇饰佛寺，多命僧繇

画之'（张彦远《历代名画记》）。……现实的宫中美女和佛寺的菩萨飞天两种新奇的刺激使顾、陆人物画的瘦逸型转为丰腴型。……从顾恺之的'神'，到陆探微的'骨'，到张僧繇的'肉'的发展过程，正体现了时代的审美理想从士大夫的重'神'为主转变到以宫廷的崇'肉'的转变。"（张法《中国美学史》）而崇"肉"的审美取向，正是宫廷妍丽与过度雕饰的双重体现。隋炀帝曰："智永得右军肉，智果得右军骨。"张怀瓘《书断》记："工书铭石，甚为瘦健，尝谓永师云：'和尚得右军肉，智果得右军骨。'"而智永的"肉"正是过度重法的表现。在审美范畴中，"肉"与"骨"不同，"肉"注重事物的表面。智永本以推崇祖法，以王羲之书法的"富丽精工"为尚，由于过度注重法的体现而滑向了功夫层面，这自然也有损魏晋之风度，智永书法用笔的过于精熟，导致结字俗化，尽管想还原右军之法，但缺少羲之的天然，也缺乏献之之开张与超迈，仅得肉而已，表现的"王书"只停留于熟练的基础上，匠气太足，有俗化的倾向。由此，他为后人留下的是一种"俗化的风度"。

所以，其书一直受到后世的批评。唐李嗣真《书品后》云："智永精熟过人，惜无奇态。"但从当时的社会、文化等背景来看，智永之"法"有其合法、合理和合情的一面，它是文化的需要，时代的需要，更是政治的需要。它是至今能看到的南北朝时期对"二王"书法的一个"法"的总结，他将书法的内容、形式从技术的角度做了全面的把握和再现，形成可以实际操作、便于学习的规范。随后，智果《心成颂》、欧阳询《三十六法》等应运而生，不仅为"法"的弘扬推波助澜，更是从深度、广度为"唐人尚法"提供了认识上的依据，预示着一个尚法时代的到来。

第四讲　草圣何需因酒发
——由怀素《自叙帖》说开去

当今，有很多书家钟情于怀素，以《自叙帖》为最。因张旭《古诗四首》字数少，临而用之，难以融通，《自叙帖》则鸿篇巨制，一百二十六行，计七百零二字，无论临摹还是创作（集字）都是不错的摹本，也似乎成了登临狂草的不二法门。于是，东施效颦者众，学者无不浸染，"狂草者"之多，历史上罕见。

狂草，按字面的解读和古代书论的记载，非才情、艺高且胆大狂妄者不可得。唐有"颠张醉素"，此后涉足狂草者仅高闲、黄庭坚、祝允明、徐渭、王铎、傅山、林散之等数人而已。可见，狂草之难，成功者寥寥无几。为此，什么是"狂草"，首先要有一个基本的认识。

一、"素草"之狂

对于狂草，我们习惯于古人的描述。如唐人对张旭的描写：

"张公性嗜酒，豁达无所营。皓首穷草隶，时称太湖精。"（李颀《赠张旭》）

"兴来书自圣，醉后语尤颠。"（高适《醉后赠张九旭》）

"乘兴之后，方肆其笔，或施于壁，或札于屏，则群象自形，有若飞动。议者以为张公亦小王之再出也。"（蔡希综《法书论》）

"锵锵鸣玉动，落落群松直。连山蟠其间，溟涨与笔力。"（杜甫《殿中杨监见示张旭草书图》）

"先贤草律我草狂，风云阵发愁钟王。须臾变态皆自我，象形类物无不

唐·怀素《自叙帖》（一）

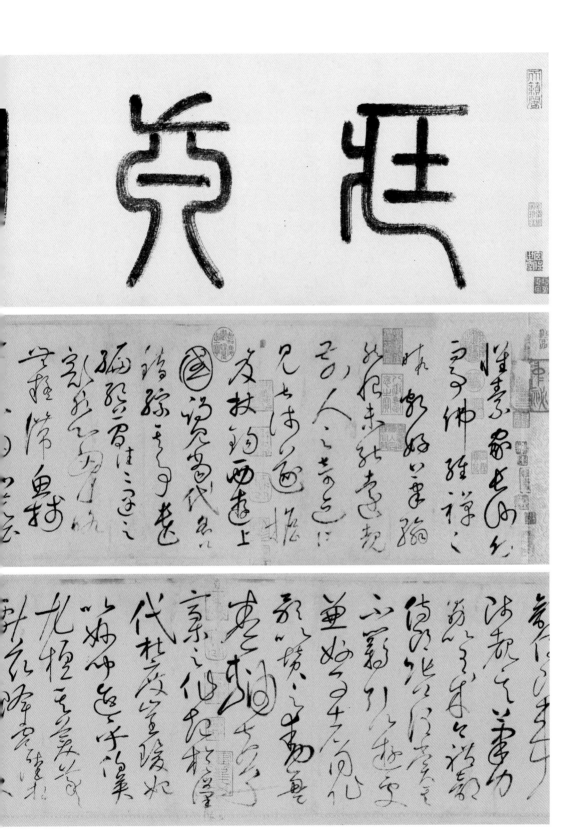

唐·怀素《自叙帖》（二）

可。"（皎然《张伯高草书歌》）

"张旭善草书，不治他技。喜怒窘穷，忧悲愉逸，怨恨思慕，酣醉、无聊、不平、有动于心，必于草书焉发之……变动犹鬼神不可端倪。"（韩愈《送高闲上人序》）

唐人对怀素的描写则更多：

"飘风骤雨惊飒飒，落花飞雪何茫茫……恍恍如闻神鬼惊，时时只见龙蛇走。"（李白《草书歌行》）

"奔蛇走虺势入座，骤雨旋风声满堂。"（出自怀素《自叙帖》张谓言）

"兴来所笔纵横扫，满望词人皆道好。一点三峰巨石悬，长画万岁枯松倒。叫啖忙忙礼不拘，万字千行意转殊。"（马云奇《敦煌写本》）

"岂不知右军与献之，虽有壮丽之骨，恨无狂逸之姿……十杯五杯不解意，百杯以后始颠狂。一颠一狂多意气，大叫一声起攘臂。"（任华《怀素上人草书歌》）

"醉来信手两三行，醒后却书书不得。"（许浑《题怀素上人草书》）

"忽为壮丽就枯涩，龙蛇并立兽屹立。驰豪骤墨剧奔驷，满座失声看不及。"（戴叔伦《怀素上人草书歌》）

"风声吼烈随手起，龙蛇并落空壁飞……信知鬼神助此道，墨池未尽书已好。"（鲁收《怀素上人草书歌》）

"笔下惟看激电流，字成只畏龙蛇走。"（朱逵《怀素上人草书歌》）

"粉壁长廊数十间，兴来小豁胸中气。忽然绝叫三五声，满壁纵横千万字。"（窦冀《怀素上人草书歌》）

"狂来轻世界，醉里得真如。"（钱起《送外甥怀素上人归乡侍奉》）

"初疑轻烟淡古松，又似山开万仞峰。"（卢象《赠怀素》）

"怪石奔秋涧，寒藤挂古松。"（韩偓《草书屏风》）

"张颠颠后颠非颠，怀素之颠始是颠。师不谭经不坐禅，筋力唯于草书妙，颠狂却恐是神仙。"（贯休《怀素上人草书歌》）

这些多为唐人以诗赋的形式来对狂草者进行描述的"现状"，尤其对怀素的描述光怪、诡诞。所以，学草的后生们狂想着大草的诡异之状，更有着今生无法企及的茫然。诗赋的描述一向具有夸张色彩，这犹如"李白斗酒诗百篇"。而且，书论中对书法的描写一向尚好奇崛之词。书论大量出现在

魏晋时期，此时人物品藻盛行，时兴绮丽之骈文，加之玄学炽盛，澄怀味象，行文用词自然更是词采华茂，比况奇巧，情思幽闭。如成公绥（西晋文学家）《隶书势》描写隶书章法时云："烂若天文之不曜，蔚若锦绣之有章。"其描写隶书之八分用笔时又云："若蚪龙盘游，蜿蜒轩翥，鸾凤翱翔，矫翼欲去。"卫恒《四体书势》亦云："字画之始，因于鸟迹……或龟文针裂，栉比龙鳞，纾体放尾，长翅短身……"此后的卫夫人、王羲之、虞龢等论书也无不如是。唐人描写更盛，唐以后书家论书一般传承了这一文风。所以，我们完全可以想象在充满奇思妙想的诗人笔下，对作书现状之离奇是如何的臆想了。

再者，李白在对怀素的描写中不乏提携后学之誉辞。公元759年，李白（五十九岁）乘船从四川回江陵，又南游洞庭，弱冠之年的怀素（二十二岁）慕名前往求诗，两性相近，李白写下《草书歌行》。这时的草书，无论技术、境界都是不成熟的。传其于公元766年所书的杜甫《秋兴八首》，还是较为稚嫩的。因此，由大诗人风气在先，怀素于公元768年后游学京师，很多名士赠诗也是自然的事。奇怪的是，唐以后就很少有对豪饮之徒如何狂草的记载，今天也没有听说醉酒后的草书家们是如何放情的传说。可见，这种带有华艳、巧用之辞章是一种文风，诗人们更为夸饰，这并非"狂草"书风之现状。

怀素，生于公元737年（根据《千字文》跋语，其生于开元二十五年，即737年。也有一说为玄宗开元十三年，即公元725年。很多资料显示，他活了六十一二岁，所以，737年较为可靠），卒于德宗贞元十五年（799），字藏真，俗姓钱，永州（零陵）人，后居长沙，乃钱起侄儿（另一说为外甥）。零陵和长沙地区为禅宗南岳怀让、青原两派的活动区域。其十岁出家，世称沙门怀素、释怀素、僧怀素、素师，玄奘三藏法师之门人，为青原派弟子。经禅之暇，好草书。传其贫困，种一万余棵芭蕉，以叶代纸，并号之以"绿天庵"。或以漆盘、漆板代纸，以致盘、板磨穿，坏笔无数，合而埋之，曰"笔冢"。约大历三年（768）游京师，寻访古迹，结交名士，狂草名满京都。大历七年，归乡，经洛阳，拜晤颜真卿，并教授于颜氏（实为同门，怀素求学书法于表弟邬彤，而邬氏亦为张旭弟子），得张旭之法，颜亦为诸家之赞美"素草"之诗作序——《怀素上人草书歌序》。此后，礼部侍郎张谓

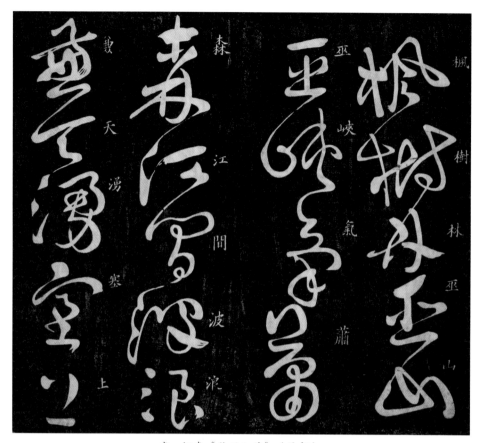

唐·怀素《秋兴八首》（局部）

等还对怀素做了推荐。后来，怀素完成了《自叙帖》（777）。此时的怀素已步入中年了。

纵观《自叙帖》，素草之狂是较之于"二王"等魏晋书风而言的。"安史之乱"之后，通过张旭、颜真卿等充满变革的书风对以往静雅、中和的魏晋风尚以冲击和颠覆（以行草为最），书法的表现形式呈明显的反传统倾向。

怀素秉承了张旭、颜真卿等革新派的学书理念，从笔法、结构、墨法、章法、意境等几个方面对"二王"体系的草书作了更为大胆的颠覆性改造。《自叙帖》与《古诗四帖》一直存有真伪问题，但无论临本还是摹本，《自叙帖》是存在的，或与原帖有差异，然怀素之狂草用笔与气象依然不失。

在笔法上，怀素、张旭、黄庭坚一改"二王"为基调的"中和"样式，施以夸张运笔，幅度加大，大量运用绞锋，或铺、绞并用，杂以润涩、圆转之法，隐含着篆籀之意。所以，用笔的总体趋势呈中锋之状。运腕、运肘的

连贯动作打破了以往的运笔习惯，除转折处外，提按动作不明显，运笔中多盘旋之势，起讫"空收"，动作大，速度也明显加快，疾涩中仍隐含八法之则。这种盘旋之法直接源于张旭、颜真卿。其间还运用了一些破锋，丰富的用笔使得点画明显异于以往，为后人的放大书写、笔法的进一步丰富提供了参考。这正如高士奇跋云："运笔纵横，神采动荡。"以往的"二王"笔调，以铺毫居多，少绞锋，或基本没有，中侧并用，运笔中提按明显，还有着明显的运指动作。所以，《石墨镌华》赞《圣母帖》："轻逸圆转，几贯王氏之垒而拔其帜矣。"较之"旭草"也有很大不同，"旭草"运笔多提按，多铺毫，点画呈多变无常之势。素草点画较为一致，如同一根根充满弹性的"钢丝"。刘熙载云："草书尤重笔力。"（《艺概》）其矫健、瘦硬，正印证着杜甫所说的"书贵瘦硬始通神"的审美理念。所以，宋黄庭坚云："怀素草书暮年乃不减长史。盖张妙于肥，藏真妙于瘦，此两人者一代草书之冠冕也。"

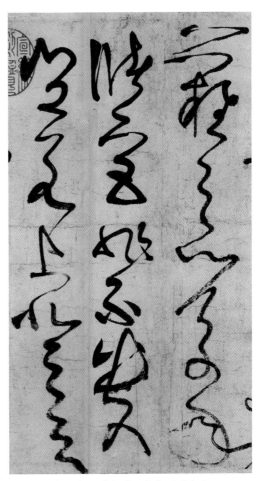

唐·张旭《古诗四帖》（局部）

在墨法上，没有了"二王"用墨的温和、浓润，多润涩之象，这种用墨法在以往的作品中是极为少见的。如果说颜真卿《祭侄稿》中枯涩而"胡乱"的墨线是一种意外结果的话，那么，《自叙帖》中大量的渴笔已经达到了自觉的高度，这将形成一种书写的风气，昭示着后来书法墨法向着更为丰富的方向演进，并成为一种深层、多彩的表现形式。这种墨象的产生是在用笔的速度并取涩势等笔法的变异过程

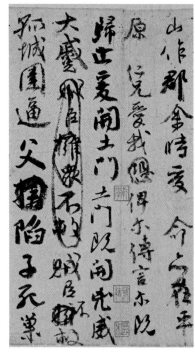

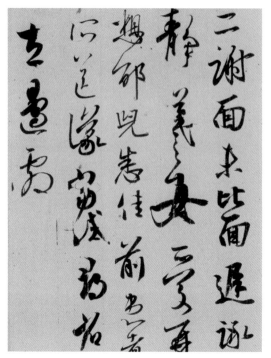

唐·颜真卿《祭侄文稿》（局部）　　　　　　东晋·王羲之《二谢帖》

中导致的。这种墨法运用与颜真卿的"三稿"有着一定的渊源。因此，颜真卿在书写上的自由与变法对怀素的大胆创作起到很大的引领作用。

在结构上，草法较以前书家更为简约，甚至不可辨识，去"二王"草法之方折，多圆转之笔，因此，在点画上，起讫趋浑圆，少尖利之笔。在结构上去方正，呈圆势，有一种不稳定感，这也是运笔幅度较大，笔法变异的结果。不过，这种圆势，也是一般作者最易写俗的地方，常犯圆滑之弊。由于字形圆浑、劲爽，所以结字开张，外拓之意明显，体形多正势，偏长。

在章法上，纵横开阖，字形夸张，通篇线形飞舞，连绵滚动，字形组合完全听命于线性的自由律动，线条解散了汉字字形的固有组合形式，字形任由大小，基本不分行气，前后情绪变化明显。温和的情绪随篇幅的不断展开，渐趋动荡，中间波澜壮阔，但条理分明，最后达到高潮，充满情节的变幻，有"情节意识"，这在以往的作品中少见。

怀素大变"二王"之法，还有其深层的思想原因，其为禅宗青原派弟子。禅宗在中晚唐时期成为佛教之主流，以灵活生动之机法引示学人，以

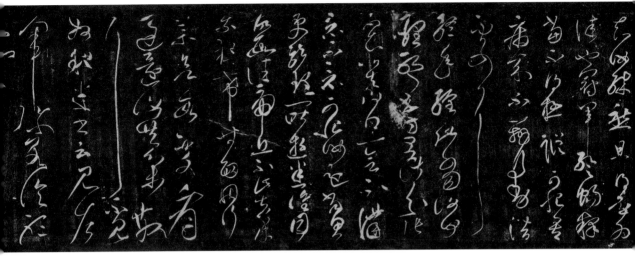

东汉·张芝《冠军帖》

棒喝拂拳之机用宣扬宗旨，反对拜佛，废坐禅，甚至不要念经，摒弃语言文字之葛藤，直指人心，见性成佛，人们把它称之为狂禅。这种非理性非逻辑的思维方式对文学艺术产生很大影响。所以，怀素的笔下自然是不假外求，解脱了"二王"法度的羁绊，直抒胸臆，禅境妙造。张旭的狂草笔墨暗合了"狂禅"的外在形式，怀素成了狂草与狂禅的一个结合点，张旭狂草也在怀素身上落实到了实处并得到很好的发扬和继承，成为草书的最高形式，即，这种草书的纯粹性是以境界为基础的，轻笔墨，重意境。由此，中晚唐时期出现很多狂草禅僧就不足为怪了。

总之，《自叙帖》大乱古法，与以往的实用性书写形成了强烈的反差。对此，宋米芾讥讽张旭为"变乱古法"，对怀素貌以"不能高古"之说。如果说张旭狂草是特立独行的开山之作，畅想着别样书写的话，怀素狂草则真正完成了有别于小草并大篇幅、群体性呈现的狂草图式。这种书写方式是胆大妄为的，尤其是怀素，佛门弟子完全可以不顾儒家门规，行佛家教义，恣意妄动，拆骨还父。如此，这种草书是狂妄的，犹如醉汉疯癫。所以，狂草假酒而发成了可以忘乎所以的"盲动"，酒成了催化剂。如此，方可行放浪之笔，取夸张之形，得颠逸之意。酒不过是其中一个手段而已。"喜怒窘穷，忧悲愉逸，怨恨思慕，酣醉、无聊、不平"等等，有动于心，皆可假草而狂。

二、怀素的理性

理解了"素草"之狂，《自叙帖》也并非"酒狂"的"战利品"，飞舞的点画也并不是人们所想象的酒后的放纵。

怀素在《自叙帖》的运笔过程中充满情势，速度的快慢任由心性的变幻而笔墨奔涌。这种情绪，在谋篇上是逐步放情，时时把控的，真正做到了有的放矢，有着强烈的谋篇意识。我们写文章时常常强调"虎头，猪肚，豹尾"就是指开篇要有气势，中间繁而不乱，收尾有力度。这在《自叙帖》中有着充分的表现。

《自叙帖》，宽二十八点三厘米，长七百七十五厘米，一百二十六行。我们不要被该帖的局部所迷惑，通篇在"戴公"处分成前后两个部分。前大半部分，进行大量的情感铺垫，或者笔墨累积，除了十五行"颜"、二十八行"韦"、三十五行"轴"、六十二行"溢乎"、八十六行"张颠"、九十行"来"、九十五行"翻"等通过字形的大小来做一醒目的提示外，线条的律动与组合是有趋同性的。"戴公"处作了明显的分野，犹如一古风长篇叙事诗的"诗眼"，起到很好的视觉效果。"戴公"以后进入了剧烈动荡的部分，尤其从"狂来"开始，情绪比较激动，但也是在章法的控制下有意而为之的颠乱，与"戴公"的"作怪"相呼应，在章法上起到了很好的艺术效果。

由此看来，怀素在书写此作时，犹如写一部长篇小说。何时人物出场，故事如何发展，何时产生矛盾并不断激化，最终达到高潮，做到了心中有数，犹如王羲之所谓的"意在笔先"，有着精心安排的预埋和铺垫。尽管前六行为宋苏舜钦的补书，但基本精神与《自叙帖》相一致，作为本篇的开端，定下了通篇的基调，很有气势，但其性情是平缓的、谨慎的。应该说，在"戴公"之前，整个的性情是在可控的状态下，不断放开的，在一个相对理性的状态下进行着书写，为"戴公"处高潮的出现做了大量的笔墨积累和铺设，只有"颜""轴""溢乎"等处掀起小小的涟漪，并无太大的波澜。所以是理性的。不仅如此，"戴公"二字，出现的位置也恰到好处，在整篇的五分之四处，非常符合情绪自然的发作过程，照顾且符合人们审美情绪需要并不断展开的过程。书写中，作者并不是酒后的失态，想乱就乱，想变就

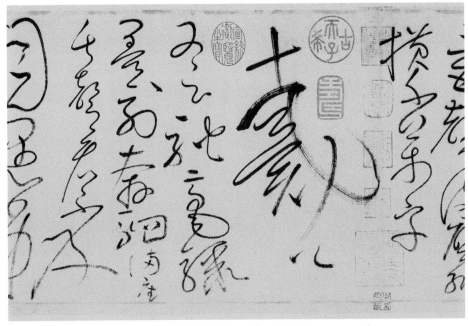

唐·怀素《自叙帖》（局部）

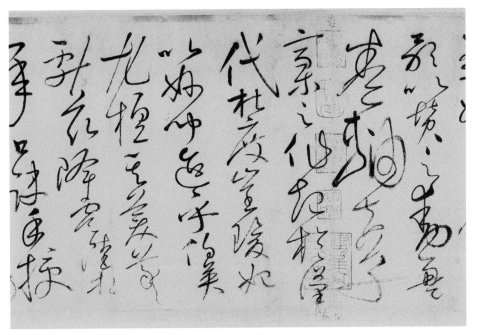

唐·怀素《自叙帖》（局部）

唐·怀素《自叙帖》（局部）　　　　唐·怀素《自叙帖》（局部）

变，点画、字形组合、线形的纠缠是自然地舒展、开放，尤其是线形的"纠
缠"，几乎没有胡乱碰撞的"纠结"，线条在飞舞中分割的"布白"精致巧
妙，加上线条的瘦硬，使得整个作品虽行气不分，但空灵剔透，不同于明徐
渭狂草的"密不透风"。这种功法是作者苦练后的理性表现，感性的成分不
多。还有，墨色也在燥润之间反复变换，并没有出现失态癫狂后的极端渴笔
和虚幻线形，墨色的变化还处在一个燥润适度的区间，所以是理性的。字形
大小在局部的、反复夸张的手法中进行，有时一连串的字形还几乎一样大
小，频率相同，似乎很难找到一个突破口。所以，从通篇来看，前大半部分
是"平庸的"。不过，每一行中字与字之间的线性组合或者说"引带"部分
是摄情的，呈起伏、跌宕之势。

　　后半部分以情绪的不断积累、宏大的笔墨铺垫，通过"量"的堆积，产
生了突变。"戴公"二字犹如神兵天降，妙笔生花，打破了郁闷的气氛，激
活了前半段，同时也为后面大开大阖做了伏笔，开辟了新境。因此，伴随着
情绪的冲动，后面自然出现了"激切""玄奥""固非虚""荡""敢当"
等夸张性字形组合，犹如笔墨游戏。如果没有前半部分的铺垫，后面笔墨的
狂放是不成立的，情绪的发展是没有依托的。所以，通篇一气呵成。叙述文

字，同时更在表现笔墨，犹如白居易的《琵琶行》长诗。因此在通篇章法的安排上是作者匠心独运的理性表达。

不仅如此，从今天的审美角度来看，作者在点画的处理上也是理性的。除局部几个夸张字形外，点画的粗细通篇保持相对一致，以瘦硬、圆转为主调。书写的速度虽然较快，但总体上是匀速的，这样的速度是保证点画相对瘦硬、圆转的基础，假如忽快忽慢，点画中就会出现明显的粗细变化，线形中的"节点"就会增多。因此，线条形质的相对稳定保证了通篇风格的统一。而且，点画的外形形整意足，显得较为精到，少破损之形，没有后人作品中的所谓"乱石铺街"之象。其次，《自叙帖》的字形特征相对端正，少有敧侧之感，迥别于"明清尚态"的奇崛字势。

通篇势态的发展与情绪不断发展的过程一致，初看是感性的，实际是理性的，尽管字形的局部夸张、线形的滚动性运笔、后半部分的书写等等是充满情性的。但在谋篇安排、线形的规整趋同，墨色的变化区间等方面又是理性的。因此，《自叙帖》是情理统一的，即便忘情也是有意的放纵，是情感的理性显现。

三、《自叙帖》的启示

怀素狂草之狂并不是酒后的放肆，是运用笔法、结字、墨法、章法等书写异于前规的狂安，是佛家解构了建立在儒家基础上的唯美书风的佛性表达，更是苦修、自律的结果。

怀素在未出湖南时就有"绿天庵""笔冢"的传说，但不管传说是真是假，有一点是肯定的，怀素在书法上的修行是艰辛的，是持之以恒的。刘熙载《书概》中对草书的认识："草书之笔画，要无一可移入他书，而他书之笔意，草书却要无所不悟。"因此，颜真卿《怀素上人草书歌序》赞曰："楷法精深，特为真正。"尤其是在《自叙帖》中线形的有序"纠缠"，犹如"飞鸟出林"，少有无理的碰撞，显现了作者在点画的形质、布白分割上的高超技艺，这是长时期精心锤炼的结果。尽管在线形上理性地表现为相对的稳定，但这恰恰是促成了怀素风格的形成，也即书风稳定、成熟的标志。今人大草往往点画过于破碎或纠缠，一团乱麻，犹如在玻璃窗上乱舞的无头

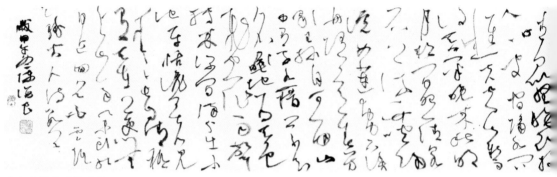

陈海良草书唐诗选抄

苍蝇，以至于错字连篇，而且风格不统一，在仿作中，往往生搬硬套，导致一件作品中，头绪过多，笔调杂陈，气息脏乱。因此，刘熙载云："长史、怀素皆祖伯英今草……张长史悲喜双用，怀素悲喜双遣……旭、素书可谓谨严之极，或以为癫狂而学之，与宋向氏学盗何异？"

《自叙帖》用笔在动作上的夸大虽明显异于"二王"，但从点画的起讫来看，仍是精炼的、干净的，几无杂质。运笔中，大量运用空中的"藏收"。所以，何绍基《跋板桥书道情词》："山谷草法源于怀素，怀素得法于张长史，其妙处在不见起止之痕。前张后黄，皆当让素师独步。"因此，即便是狂野处，也是笔道收紧，线性凝练，一无松散之意，且趣味盎然。米芾《海岳名言》讲："怀素书如壮士拔剑，神采动人，而回旋进退，莫不中节。"在对待草书之法的问题上，刘熙载讲得最为客观，云："他书法多于意，草书意多于法。故不善草书者，意法相害；善草书者意法相成。草之意法与篆隶正书之意法，有对待，有旁通；若行，固草之属也。"今人用笔则过于狂野，没有精微处，不耐看，点画中"杂质"多。由于受"二王"等他书的干扰，起讫处游丝纷杂过，败露之状明显，大大削弱线形的整体感、力度美，可谓"败絮"丛集。

草书的章法特征往往注重情理的自然结合。古人讲，笔墨无情，但作者可以运笔摄情。情绪的冲动往往需要积累，而非一气冲天。《自叙帖》通过长时间的笔墨铺垫，才出现"戴公"处的冲动，充满"画意"。因此，董其昌《画禅室随笔》云："素师书本画法，类僧巨然。"如果"戴公"二字出现得太早或太前都是不合常理的，更不合情理。今人草书往往一开篇就是冲

动异常，导致后文索然寡味，正如歌者一开始"起调"过高，最终导致唱不下去的尴尬。

不过《自叙帖》在草书的创作上无论技巧，还是作为一种书法的境界，都是值得借鉴的，尤其是作为一种书写的境界，有人把它冠之以"狂禅"之"逸"。当禅宗废弃了这些外在的宗教形式后，它便失去了作为宗教组织的特色，从而发展成为一种哲学思想，也自然融入了中国文化。"儒""释""道"兼修也成为后世文人的素养，呵佛骂祖往往成为书中"狂者"挣脱教条的宗义，然成功者寥寥。为此，当我们了解了素草之"狂"，唐以来的草书家是如何"颠狂"忘祖的就可以加以分辨了。高闲上人草书坠入俗套；宋黄庭坚墨迹虽多，但过于安排，少有天纵，更无颠逸之态，但可冠之以"禅境"一说，然几人能悟？明以来数家，书中有画，画中有书，开狂草之新境，今几人能释？今人习狂草者，通画意者寥寥，一般为依样画葫芦罢了。正如徐渭所云："我昔画尺鳞，人问此何鱼。我亦不能答，张颠狂草书。"如此通会之境，今人谁识？更何况，今人作书者懂画、能画者又有几人。可见，"张旭怀素因酒而'狂'，山谷假禅而'佯狂'，祝枝山率真而'学狂'，王铎想狂、能狂而'不敢狂'，傅山的狂是知性中的真率，带着'刚强'、带着'怒气'，更确切地说是'叛逆'的结果，只有徐渭是'真狂'，在他看来'世间无物非草书'"（《谁在颠狂》）。大草书家本就少，然前贤有言，"唐以后书不足为观"，今人似乎耻于学宋以来书，明清诸家成了不敢染指的"下品"。殊不知，草圣林散之大草，最得力于王觉斯。既然"忘祖"，又何来教义？

　　还有，书写工具的改变往往也是作者形成自我风格的重要一面。怀素应用的毛笔为鸡距笔。这种毛笔锋短而粗，入纸有力，圆转灵便，不宜侧锋取势，为此，运笔中几乎不用考虑线形的粗细，就自然保持着线形的相对统一。就如当代草圣林散之的用笔，笔锋超长，加以羊毫，笔性柔韧，线形也相对保持一致，他们的线形虽有趋同性，但线性、线质却有着决然的不同，这恐是各自心领神会、匠心独运的结果。这对我们如何形成自我风格将是一个很好的启迪。

第五讲　从士林楷模到法书巅峰
——颜真卿书法断想

颜真卿为唐代书家的代表。其书，雄强、开阔，如大唐之开放气度；厚重、谨严，如其为人；稚拙而不失灵动，则似其本性。他是继王羲之以后的又一座高峰。

颜真卿（709—785），幼丧父，家贫，由母殷氏训导，常以黄土于壁上习字。既长，博学，工辞章，事亲孝。开元二十二年（734），举进士（二十六岁），翌年，擢拔萃科授以校书郎。天宝元年后，累迁醴泉尉、长安县尉，天宝六载改监察御史。天宝七载，赴任河西陇右军试覆屯交兵使，时岑参作《胡笳歌送颜真卿使赴河陇》诗。后迁殿中侍御史，谪贺州，因其刚直，结怨吉温而得罪杨国忠，又调任东都采访官、武部员外郎。天宝十二载（753）任平原太守（四十五岁），岑参作《送颜平原》诗，两年后，安禄山起兵造反，河北诸城尽失，唯平原城坚守安然，其堂兄杲卿亦奋力抵抗，由此，名重朝野。至德二载（757）四月在凤翔拜谒肃宗，授户部尚书，后加御史大夫。因进言"端正礼制"等遭掌权者忌恨，再谪地方任职，历同州、蒲州、饶州、升州刺史，后又回京为刑部侍郎，上元元年再贬蓬州长史。广德二年（764）再任刑部尚书，赠鲁郡开国公。永泰二年再遭权相元载排斥，贬峡州别驾，未到任，改吉州别驾。大历三年为抚州刺史，后再改为湖州刺史（773），其间与陆羽、释皎然等交游。大历十二年，再入为刑部侍郎，第二年迁吏部尚书。大历十四年，代宗崩，任礼仪使，受宰相杨炎排挤，建中元年改太子少师，兼礼仪使，后卢杞专权，在建中三年（782）进太子太师时，被罢免了礼仪使一职，时淮西（河南）李希烈谋反，建中四年，唐德宗轻信卢杞别有用心的建言，派遣颜真卿前往宣抚。时"公卿皆失色"（《唐

唐·颜真卿《祭侄文稿》

书》），颜真卿却勇敢直面，义无反顾，遭扣，不屈，贞元元年（785）八月，遇难于蔡州龙兴寺，享年七十七岁。

颜真卿的忠君报国之志及耿介刚直的个性注定在宦海中浮沉无常，直至捐躯，"安史之乱"是其人生的转折，成就其"勇儒"之形象，但他在书法史上地位的完全确立是晚唐以后的事。

中国书法注重传承有序。张彦远《法书要录》载："阳冰传徐浩、颜真卿、邬彤、韦玩、崔邈。凡二十有三人。"卢携《临池诀》云："旭之传法，盖多其人，若韩滉、徐吏部浩、颜鲁公卿。"《旧唐书》亦载："（李）华尝为鲁山令元德秀墓碑，颜真卿书，李阳冰篆额，后人争摹写之，号为'四绝碑'。"

由此，颜书在中唐及五代时期已经受到官方或民间的崇尚，并不像有

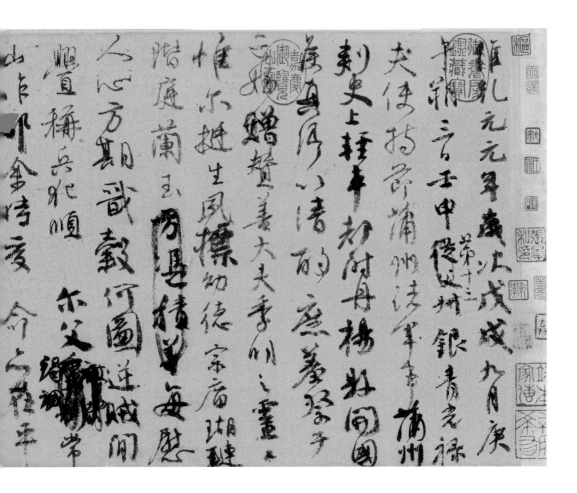

些专家所说那样不被重视。"学如班、马，字如钟、王，文如曹、刘，诗如李、杜，铮铮千古之名，只是个小艺习，所贵在做人"（明吕坤《呻吟语》卷二）。更何况是书。颜真卿在唐代是作为国之重臣为史学家列于史书的。在《旧唐书》中，颜真卿被放在"列传第七十八"而非列于"文苑类"，另一大书家李邕即使被列入"文苑类"也未提及"工书"之类言语。张彦远《法书要录》云："好事者得此二书（指《历代名画记》《法书要录》），则书画之事毕矣。"虽有自诩之嫌，但能入此书者，当朝者实属不易。晚唐兵戈不断，儒学文章往往扫地而尽，除此书外，再无宏论。不过，颜书的价值被后世扩大乃至"神化至圣"，是后人立身、教化的匡君救时之需，也导致"尚颜"之风在不断契合时流的进程中打破了王书在书坛的统治地位。

一、"唯美主义"的终结

书法审美观念的全面形成自魏晋始。右军出而"天下定"，唐太宗又加以助推——"尽善尽美，其惟王逸少乎"，钦定"右军第一"，"书圣"地位从此确立。羲之书，文质彬彬，不激不厉，乃唯美主义代表。自云："播布研精，调和笔墨。"这正契于太宗文道合一的观点，即"心正气和，则契于妙；心神不正，字则欹斜；志气不和，字则颠仆。其道同鲁庙之器，虚则欹，满则覆，中则正"（《唐太宗笔法》）。为此，初唐至盛唐时期的书家皆为右军"篱下"。不过，以唐玄宗为时代背景的文艺改革激发了革新书风的勃兴。

六朝文风内容贫乏，文体淫放，情多哀思，于政无补。唐初，帝王们雅好雕虫之艺，群臣侍宴赋诗，不免文采浮艳。再者，科举改革，试以诗赋，诗赋遂成适应考试的仕进工具，一时诗作形式华丽、内容空虚。统治者们也意识到缘情、淫靡之风不合帝国之长治久安，萌生革新文风之理想。由是，陈子昂提出"兴寄""风骨"等主张以革新诗风。《旧唐书》载："唐兴，官学大振，历世之文，能者互出。而沈、宋之流，研练精切，稳顺声势，谓之为律诗。由是之后，文体之变极焉。然而莫不好古者遗近，务华者去实，效齐、梁则不迨于魏晋，工乐府则力屈于五言，律切则骨格不存，闲暇则纤秾莫备。至于子美，盖所谓上薄风、骚，下该沈、宋……尽得古今之体势，而兼人人之所独专矣。……诗人以来，未有如子美者。"可见，诗风改革到杜甫（712—770）出已臻完善。同样，从唐初崇尚"明道""济世"的文风到中唐韩愈（768—824）以复兴儒学出发的"古文运动"，才从"情""气""才""词"四个方面形成规律，而尤以韩愈之"修辞明道""以文为戏""意需师古""词必基础""闳中肆外""不平则鸣"等论道、论文之思想被古文家奉为圭臬，古文运动也达到高潮。故苏轼赞曰："文起八代之衰，道济天下之溺。"在绘画上，画圣吴道子（686—760前后）"打破了魏晋画家们所创造的'循环超忽，紧劲连绵'的描法，而是利用笔的起落轻重缓急的变化，使已经作为独立造型元素的描法更进一步地丰富起来，成为众多统一而有变化的造型语汇"（陈绶祥《隋唐绘画史》）。"吴带当风"正不同于"曹衣出水"而成为又一个用笔时代。

　　书法的发展也受当时诗文、绘事变革之激发，呈现出清新的空气。初唐书法延续了魏晋六朝之习，至盛唐，变革与复古之风悄然兴起。一方面，开元盛世的长期和平与稳定，使得文艺创作产生了自由清新的空气，贺知章、张旭等人正写出了自由奔放的草书。即便是善写行书的李邕取法羲之，也脱离了以往法则而呈强锐之骨气。另一方面，唐人尚法，实为"尚楷"。楷者，实为隶也。"二王"以"隶法"作楷，而唐人因长期摹写王书，隶法渐失，字形亦趋单一，章局更是"状如算子"。由此，革新之风渐兴，文艺上的"复古"之声犹书风革新的号角。取法由尚"二王"转而追溯秦汉，中唐篆隶的盛行不是偶然。唐帝王好艺事，玄宗自平定武韦之乱后，大唐中兴，受其父祖之影响，擅作行书、隶书。行书法"二王"，不失太宗之艳美而成一格，然更擅隶书，除《纪泰山铭》《石台孝经》外，还有很多石刻。帝王一呼，又值字学之兴盛，复古炽热，习隶者成风。"开元文盛，百家皆有跨晋宋追两汉之思。经大历、贞元、元和，而唐之为唐也，六艺九流，遂成满一代之大业……人才之盛关运会，抑不可不谓玄宗之精神志气所鼓舞也"（沈曾植《菌阁琐谈》）。当时隶书家有韩择木、梁升卿、史惟则、蔡有邻等。不仅这样，当时还出现了善篆书的李阳冰等人。篆隶的盛行乃"复古"的精神变现，对于妍丽的南朝书法是一种反拨。浸淫于复古与清新并存的"开元新风"中成长起来的颜真卿尚篆隶之笔成了自然。首先，他有着源于家族的延续。"贞观后，书科学生虽以《石经》《说文》《字林》为专业，精研小学，善写篆隶的不乏其人，颜真卿一组即多以此而名世，但功夫在文字，并不以书法相重"（朱关田《中国书法史·隋唐五代卷》）。颜真卿亦在《草篆帖》中云："自南朝以来，上祖多以草隶篆籀为当代所称。"曾祖勤礼擅篆籀，祖父昭甫尚篆籀草隶，父惟贞、兄允南则善草隶。其次，书法的禀赋还源于母族殷氏。殷氏家族在初唐时曾出书法名家殷令名、殷仲容等，虽自小家贫，但还是受到良好的家教。还有，颜真卿书法形成的关键是张旭，壮岁曾求教于他而得笔法（参见《述张长史笔法十二意》）。因此，颜书孕育于复古与自由奔放的新风之中。另外，在其文《刑部侍郎孙逖文集序》中亦可略见文艺之观，云："古之为文者，所以导达心志，发挥性灵，本乎歌咏，终乎《雅》《颂》。帝庸作而君臣动色，王泽竭而风化不行。政之兴衰，实系于此。……汉魏以还，雅道微缺，梁陈斯降，宫体聿兴。既驰

骋于末流，遂受嗤于后学。是以，沈隐侯之论谢康乐也……权其中论，不亦伤于厚诬？"他强调文质并重，反对形式主义，文始于言志，而终于载道。

形成革新之风的激发点是"安史之乱"。时举国战祸，帝国处于崩溃的边缘，刚毅、雄强之品性成了时代首要的内质。颜真卿的忠义死节在士大夫中成了至高无上的"勇儒"楷模，这种品性纠正了以往士人优游的生活态度，改变了婉丽、文雅、和穆的审美取向，代之以勇猛、精进、刚直而自由的品格。所以，董逌《广川书跋》赞曰："太师名德，伟然为天下第一，忠义之发，出于天性。"观鲁公书知其为人，当为"盛德君子"。而成就这种君子形象是不能顾虑到完美形象的，其书亦然。如果说贺知章、张旭等仅是冲击了以往作书静雅的淡然之气，颜真卿书法则完成了对"二王""中和"气息的颠覆，似有双峰并峙的局面。这种颠覆与诗文改革运动的审美取向如出一辙，且呈明显的反传统倾向。

刘熙载《艺概》云："昌黎每以丑为美。"善用艰涩难懂之语句描写现实、抨击时弊。诗文兼李杜之长，雄奇伟然，光怪陆离。司空图云："驱驾气势，若掀雷抉电，撑扶于天地之间。物状奇怪，不得不鼓舞而徇其呼吸也。"（《题〈柳柳州集〉后》）清叶燮品其诗云："韩愈唐诗之一大变。其力大，其思雄，崛起特为鼻祖。宋之苏、梅、欧、苏、王、黄，皆愈为之发其端，可谓极盛。"（《原诗·内篇》）《唐诗归》钟惺云："唐诗淹雅，而退之艰奥，意专出脱。"又《诗源辨体》云："若退之五七言古，虽奇险豪纵，快心露骨，实自才力强大得之，固不假悟入，亦不假造诣也。"韩愈也自云："险语破鬼胆，高词媲皇坟。"（《醉赠张秘书》）为此，后人评其诗常以奇、险、狠、重、硬、崛、狂怪之类词语，"使人荡心骇目，不敢逼视"，震烁中唐文坛、诗界。由此，其诗云："羲之俗书趁姿媚，数纸尚可博白鹅。"（韩愈《石鼓歌》）掀开了人们对"二王"书风的另一种解读。耻于媚俗之风也在杜诗中有着很好的表达。杜甫是现实主义诗风的代表，笔下所描写的往往是安史之乱时的瘦马、病马、枯棕、病榆，"三吏""三别"所描写的是现实的丑陋与悲情，再也没有了盛唐时期的豪迈与壮丽。"自觉成老丑""未觉成野丑""举动见老丑""人生反复看己丑"等等，以"丑"的字眼倾诉着人间生活的悲惨。同样，画圣吴道子笔下的鬼神更是奇形怪状，"毛根出肉，力健有余"，丑怪与恐怖成了其挥写的内

容。在书法上，颜书的"丑怪"（尤其是行书）应时代之需要而横空惊世，完全颠覆了以往平和、绮丽的审美趋向，创造了自我狂逸、不计工拙、满纸狼藉的跛足道人形象。

盛唐时期文士重事功、重理想，安史之乱后，人们在醉饮之余，求感官刺激，重内心之宣泄。韩愈不过是成了"尚丑"之主盟，颜书成了"丑"书之祖。故颜氏一出，抑王之论炽盛，尤其是受颜书影响的怀素更是掀开了贬抑王书之高潮。

李白品怀素草书云："王逸少，张伯英，古来几许浪得名。张颠老死不足数，我师此义不师古。"（《草书歌行》）在他这里，连张旭的革新都是勉强的。戴叔伦更是崇尚新法："楚僧怀素工草书，古法尽能新有余。……忽为壮丽就枯涩，龙蛇腾盘兽屹立。驰毫骤墨剧奔驷，满座失声看不及。……心手相师势转奇，诡形怪状翻合宜。"（《怀素上人草书歌》），鲁收《怀素上人草书歌》把矛头指向了"二王"："自言转腕无所拘，大笑羲之用阵图。"而任华更是也从草书的角度，直指了"二王"的缺点，云："吾尝好奇，古来草圣无不知。岂不知右军与献之，虽有壮丽之骨，而无狂逸之姿。"（《怀素上人草书歌》）。为此，许瑶直言"志在新奇无定则"（《题怀素上人草书》），这种"壮丽"与"枯涩"的并立、"诡形怪状"被称作适宜、"大笑羲之"等"忤逆"做派，冲淡并肢解了充满古典主义色彩的"二王"书风。

至此，中国书法帖派中两大审美体系的框架基本形成。一是以"二王"为主调的姿媚婉丽、尽善尽美，呈中和之态。一是以颜真卿为首的自由放达、刚直勇猛、沉郁与顿挫，呈个性之姿。此后的书法创作和书论一般围绕这两面展开或作不断兼容与调整。

所以，从取得革新成果的角度看，"诗至于杜子美，文至于韩退之，书至于颜鲁公，画至于吴道子，而古今之变，天下之能事毕也"（《苏轼文集》）。

因此，马宗霍《书林藻鉴》品评颜书云："纳古法于新意之中，生新法于古意之外，陶铸万象，隐括众长，与少陵之诗、昌黎之文，皆同为能起八代之衰者。"

二、"丑书"的光大

　　颜真卿书法完成对"二王"革新的标志不是癫狂，而是"丑化"。宋米芾讥评颜柳之书为"丑怪恶札"是相对于"二王"书风的唯美与婉丽而言，而这种"丑拙"之风与当时诗文改革的审美取向相一致。

　　唐"复古"的诗文运动有了很好的开端并以其创作成就和理论建树对文艺的良性发展起到积极的作用。但整个唐代，排比故实、绿句绘章、重形式的绮丽骈文仍大量应用于诏令、章奏、书判等公文及其他文体之中，还显示着强大的势力，唯美的形式主义骈文有死灰复燃之势。因此，以韩柳为旗帜的新古文运动还有待进一步的发展。宋代古文运动是打着唐古文运动的旗号进行的，欧阳修振臂一呼，渐成规模，苏轼是宋古文运动的中坚。被苏轼称之为"今之韩愈"的欧阳修主张文道不分，"文以明道""文从字顺"，反对宋初柳开、石介等人的重道轻文。不过，"宋人之道不同于唐人之道。韩愈之道，更多孔孟的政治色彩；宋人之道，是吸收了道、佛思想的理学，注重日常生活的修养，把天地之道化为日用百事，讲究'由圣入凡'"（张法《中国美学史》）。主张"平淡"，不学其奇古崛奥之风，因此，苏轼之道即为具体事物的自然之理，反对各种束缚，肯定人的情感、欲望及个人意志。反对一家之说绳人，强调思想独立，出入百家。提倡创作自由，不可千篇一律，并强调突出艺术特征，以形写神、神与物化，向往淡远深邃之美，"发纤秾于简古，寄至味于淡泊"。自云："言发于心冲于口，吐之则逆人，茹之则逆心，余以谓宁逆人也，故率吐之。"（苏轼《东坡全集·思堂记》）代表古文运动高峰的苏轼思想似有转向背经离道之意，他成为道学家、政治家们攻击的对象，而又成为后世文学思想解放者们的楷模和先驱。

　　中唐以后的书法亦然，尽管受颜真卿、怀素等新风尚的影响，但妍丽之书风仍是主流。宋太宗好文墨，宣称："朕君临天下，亦有何事，于笔砚特中心好耳。"（《宋史》本纪）一方面编撰内府收集的历代墨迹（十卷），另一方面搜求民间"遗书""逸书"，并于淳化三年（992），将两种法书编次刻帖，世称《淳化阁帖》，其中"二王"书法占大半，而颜书只字未有。这说明宋初书法排斥了尚法的唐楷及充满情感、个性的"丑拙"的颜氏行书，重塑"中和"的魏晋风韵是政治的需要。宋田畸《蓬山志》载："太宗

淳化元年八月，内出古画墨迹百一十四轴，藏之阁上。有唐太宗，明皇，晋王羲之、献之、庾亮，梁萧子云，唐欧阳询、颜真卿、柳公权、怀素、怀仁墨迹。"说明内府藏有颜书，但未被收入《阁帖》。原因有：首先，颜书楷者居多，多为碑刻，墨迹少。《阁帖》卑唐楷。其次颜书墨迹粗头乱服（如"三稿"），不合宋初典章制度的中和与典雅等审美规范。还有，晚唐五代到宋初，古文运动的成果并没有得到巩固，淫靡的骈文仍是主流，而且是文人仕进宦达的阶梯，就连中唐时韩愈也不得不把骈文作为入仕的敲门砖。而五代，文风淫靡更甚。包括《旧唐书》的作者刘昫、徐铉等史学家也并不十分肯定韩愈，他们反对宗经复古，重声律词采，仍然追求形式之美，主张文品与艺品的统一。徐铉后归宋，官至散骑常侍。宋初时文"西昆体"就是要求内容悠闲华贵、艺术上更为精工雅致的代表。时风使然，在书法上，"一事公卿以上之所好，遂悉学钟王"（太宗朝），这符合建国之初的现实。可见，何种作品入《阁帖》，应有明确的审美评判，而颜书与"二王"相比，只是质厚而阙于文采，也难怪李后主品之曰："真卿之书有楷法而无佳处，正如叉手并脚田舍汉耳。"（《宋张师正论书》）再者，颜书墨迹存世甚少，真伪难辨，致使《阁帖》中颜书阙漏。

可以说，淫靡之文风、姿媚艳丽之书是宋初文艺的基本写照。歌舞升平后的宋朝则是"官雍于上，民困于外，夷狄骄盛，盗寇横炽"（范仲淹《答手诏条陈十事》）。处于内忧外患的北宋，国势危弱，为此，范仲淹、欧阳修等仕宦精英力主改革弊政，但无论政改，还是文艺革新皆须假先贤之名，而颜真卿为唐中兴元勋，德高艺精，尤为推崇，既利于政，也益于艺，尤其是宋室南渡以来，竟无雪靖康之耻者，鲁公之节被推上了神化之境。由此，一场由中唐以来掀起的诗文运动再次掀开，韩柳文风得到推崇，由兴儒学达到文士间的节操相尚，以改国势之微弱。"真、仁之世，田锡、王禹偁、范仲淹、欧阳修、唐介诸贤以直言谠论倡于朝，于是，中外缙绅，知以名节相高、廉耻相尚，尽去五季之陋"（《宋史·列传忠义一》）。由是，文道合一、文德相重成了他们共同的文艺主张。不过，"道"的含义不仅仅是虚无，而是与生活、人生联系在一起的"道"的具体化。颜真卿自然成了他们共同推崇的文德楷模。颜书也由最初的"不佳"成为文士们共同摹写的至宝。

如此，范仲淹《祭石学士文》云："曼卿之笔，颜筋柳骨，散落人间，

宝为神物。"石曼卿法颜真卿，评说石书，实是褒扬颜书。

欧阳修则"薄视钟、王、虞、柳"（黄宾虹《黄宾虹文集·书画编》），盛赞颜真卿，"书字尤奇伟，而文辞古雅"（《集古录跋尾》），在《四库全书·文忠集》中载："颜公书虽不佳，后世见者必宝之。杨凝式以直言谏其父节，见于艰危。李建中清慎温雅，爱其书者，兼取其为人也。"又："颜公书如忠臣烈士道德君子，其端庄尊重，人初见而畏之，然愈久而愈可爱也。"

蔡襄评曰："颜鲁公天资忠孝人也，人多爱其书，书岂公意耶？"（《四库全书·端明集》）宋朱长文《墨池记》把颜书列为神品，云："其发于笔翰，则刚毅雄特，体严法备，如忠臣义士，正色立朝，临大节而不可夺也。"又云："公之媚非不能，耻而不为也。退之尝云'羲之书法趁姿媚'，盖以为病耳。求合时流，非公志也。又其太露筋骨者，盖欲不蹈前迹，自成一家，岂与前辈竞为妥帖妍媸哉。今所传《千福寺碑》，公少为武部员外时也，遒劲婉熟，已与欧、虞、徐、沈晚笔不相上下，而鲁公《中兴》以后，笔迹迥与前异者，岂非年弥高学愈精耶？以此质之，则公于柔媚圆熟，非不能也，耻而不为也。"

苏轼评曰："雄秀独出，一变古法，如杜子美诗，格力天纵，奄有汉、魏、晋、宋以来风流，后之作者，殆难复措手。"又云："予尝论书，以为钟王之迹，妙在笔画之外，至唐颜、柳，始集古今笔法而尽发之，极书之变，天下翕然以为宗师，而钟王之法益微。"

黄庭坚评说："余尝评题鲁公书，体制百变，无不可人。真、行、草、隶，皆得右军父子笔势。"又："近世惟颜鲁公、杨少师特为绝伦，甚妙于用笔，不好处亦妩媚，大抵更无一点一画俗气。"又："见颜鲁公书，则知欧、虞、褚、薛未入右军之室。"又："观鲁公此帖，奇伟秀拔，奄有魏、晋、隋、唐以来风流气骨。回视欧、虞、褚、薛、徐、沈辈，皆为法度所窘，岂如鲁公萧然出于绳墨之外，而卒与之合哉。盖自'二王'后，能臻书法之极者，惟长史与鲁公二人，其后杨少师颇得仿佛。"（《山谷集》）又："余尝论右军父子翰墨中逸气破坏于欧、虞、褚、薛，及徐浩、沈传师几于扫地，惟颜尚书、杨少师尚有仿佛。"（汪砢玉《珊瑚网·山谷跋鲁公墨迹》）

朱长文评曰："自秦行篆籀、汉用分隶，字有义理，法贵谨严，魏、

晋而下，始减损笔画以就字势，惟公合篆籀之义理，得分隶之谨严，放而不流，拘而不拙，善之至也。"

可见，颜书得到了宋代精英文士们广泛的好评。

不仅如此，他们更是效仿垂范，以求变法。如仁宗初年的石曼卿好颜书，《六一诗话》评曰："笔画遒劲，体兼颜柳，为世所好。"蔡襄师石曼卿，上追颜真卿，宋徽宗赞云："蔡君谟包藏法度，停畜锋锐，宋之鲁公也。"（四部丛刊《欧阳文忠公文集》卷五十）其跋书《自书告身》之书被明人张丑评说为"刻意模古仿颜"。因其居高声远，书亦被人人效仿。米芾《书史》云："及蔡襄贵，士庶又皆学之。"《宋人轶事汇编》卷九载蔡襄教授鲁公笔法的故事，即："楚州有官妓王英英，喜笔札，学颜鲁公体，蔡襄顷教笔法，晚年作大字甚佳。梅尧臣赠以诗云：'山阳女子大索书，不学常流事梳洗。亲传笔法中郎孙，妙画蚕头鲁公书。'"再如韩琦，乃仁宗、哲宗、神宗三朝辅弼之重臣，其好颜书，故米芾《书史》云："韩忠献公琦

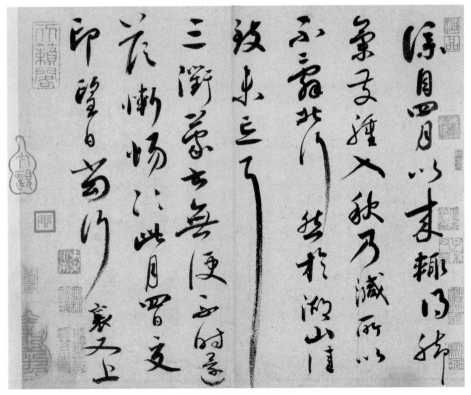

北宋·蔡襄《脚气帖》

北宋·欧阳修《灼艾帖》

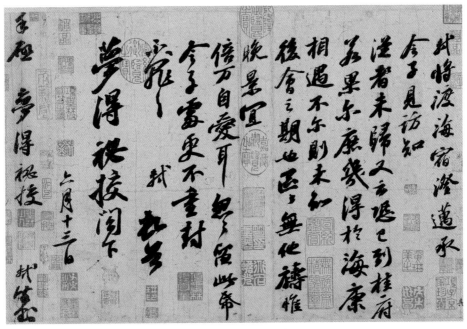

北宋·苏轼《渡海帖》

好颜书，世俗皆学颜书。"欧阳修的书法亦明显带有颜书痕迹。米芾《海岳题跋》云："余初学颜，七八岁也。字至大一幅，写简不成。"苏轼更是学颜并集其大成，"吾先君子岂以书自名哉，特以其至大至刚之气，发于胸中而应之以手，故不见其刻画妩媚之态而端乎章甫，尤有不可犯之色。少喜'二王'书，晚乃喜颜平原，故时有二家风气"（《六艺之一录》幼子苏过跋语）。又，倪瓒跋《东坡芙蓉城诗并序》："坡翁书大小真草，得意率然，无不入妙，字形或似颜鲁公，或似徐季海。"明陆钶跋《东坡琴操帖》时直言："东坡书师法颜鲁公。"牟巘跋《东坡惠州帖》云："东坡先生饱吃惠州饭，虽患难流落而忠义之气终不可屈折，故字画视平生为尤伟。叔党尝谓先生笔法师颜鲁公。"当时的黄庭坚在《山谷题跋》中还多次提及苏轼学颜书的情况，云："中岁喜学颜鲁公、杨风子。"又："中年喜临写颜尚书真行，造次为之，便欲穷本。"不仅如此，《四库全书·山谷集》记载苏轼为黄庭坚临习颜书的过程，即："比来作字，时时仿佛鲁公笔势，然终不似子瞻暗合孙吴耳。"又："东坡先生常自比于颜鲁公，以余考之，截长补短，两公皆一代之伟人也。至于行草正书，风气皆略相似。尝为余临《与蔡明远委曲》《祭兄濠州刺史及侄季明文》《论鱼军容座次书》《乞脯天气殊

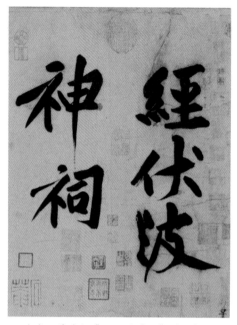

北宋·黄庭坚《经伏波神祠》（局部）

未佳帖》，皆逼真也。此一卷，字形如《东方朔画赞》。"所以，《钦定佩文斋书画谱·题颜鲁公〈东方朔画赞〉》中记载颜真卿临习《东方朔画赞》的评说，即："颜鲁公平生写碑，惟《东方朔画赞》最为清雄，字间栉比，而不失清远。其后见逸少本，乃知鲁公字字临此书，虽大小相悬，而气韵良是。"对此，黄庭坚对苏轼临书亦有评价："东坡自评作大字不若小字，以余观之诚然。然大字多得颜鲁公《东方先生画赞》笔意，虽时有遣笔不工处，要是无秋毫流俗。"（《四库全书·山谷集》）东坡尤善鲁公《争座位帖》，云："昨日长安安师文出所藏颜鲁公《与定襄郡王书》（亦名《争座位帖》）草数纸，比公他书尤为奇特。信手自然，动有姿态，乃知瓦注贤于黄金，遂公犹未免也。"（《东坡集》）黄庭坚"极喜颜鲁公书"（《山谷题跋》），不仅得到苏轼的教诲，还因鲁公《右丞相宋璟碑》得《瘗鹤铭》法，故时习之。云："余观《瘗鹤铭》势若飞动，岂其遗法耶？欧阳公以鲁公书《宋文贞碑》得《瘗鹤铭》法，详观其用笔意，审如公说。"

可见，由于精英仕宦们的推崇并实践，颜书在民间已广为传播，大量碑帖被搜集，在《集古录》中辑录颜书碑帖有二十二种之多，在《墨池编》中辑录颜碑更达四十七种。宋刻帖盛行，颜书《祭侄文稿》《争座位帖》等帖被镌刻。

为此，颜书始由仁宗初年的石曼卿发其机，欧阳修、蔡襄、苏舜钦等导其流，苏轼、黄庭坚等扬其波，成一发不可收之势，在北宋中期兴盛起来。由于这种倡导，宋代颜书影响力有湮没王书之势，"二王"的中心地位渐被弱化，颜书家喻户晓。

由于颜书的丑拙，导致北宋诸家书风皆"丑"（米芾的信札除外）。一

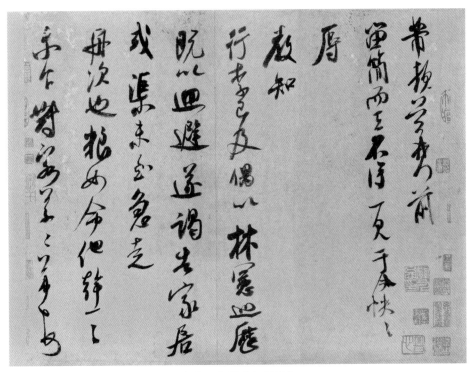

北宋·米芾《留简帖》

种新视觉由颜真卿始发，在宋人的挖掘、推广和发展下呈一发难收之势。从此形成了丑书与"二王"妍媚之风的对垒或互相交融的格局，此风一直延续至今（赵孟頫除外）。此后的陆游，明代祝允明、徐渭、陈献章、董其昌、倪元璐、黄道周、王铎，清代傅山、刘镛等，皆以丑为美。故《书概》云："怪石以丑为美，丑到极处便是美到极处。一丑字中丘壑未易尽言。"至此，颜真卿书法也导致后人对于人品与书品的争执、妍媚与丑拙的辩论。

今天学习颜书的意义同样是在掌握以"二王"一脉的中和书风的基础上，如何通过颜书的率意、真情来调剂自我，以求变法。

三、颜书的启示和临习要略

对于颜书取法，有家学说、"二王"说、张旭说、民间书法说等。其楷书敦厚，彰显所谓的道德意念。行书三稿等，则自由而情性，有浪漫主义色彩。唐人的谨严与性情，颜书兼而擅之。

唐·颜真卿《多宝塔碑》（局部）

颜真卿作品主要分楷书和行书两种，尤以行书"稿书"为善。

（一）楷书

五十岁以前的名作有《多宝塔碑》（四十四岁）、《东方朔画赞》（四十六岁）等，前者结构严谨、端庄，笔法"二王"，章局亦未有大变。后者以方笔居多，结构方整而遒劲，意趣清远，得逸少意，章局渐趋厚重。这一时期的力作还有《竹山堂连句》等。五十岁以后的作品为《鲜于氏离堆记刻石》（五十四岁）、《郭氏家庙碑》（五十六岁）等，书风已显雄厚、圆劲之象，善取中锋。

颜氏楷书创作的重要时期为唐永泰二年（766）以后。仕途不畅，一贬再贬。于是，广交隐逸之士，寄情翰墨，逍遥于山水之间。"是故常常自采乐石，命吏干磨砻，然后擘窠大书，由家童镌刻之。综观鲁公存世书迹，十有八九出于斯时"（朱关田《中国书法史·隋唐五代卷》）。名作有《麻姑仙坛记》（771）、《大唐中兴颂》（771）、《李玄靖碑》（771）、《宋璟碑》（778）等，故宋朱长文云："观《中兴颂》，则闳伟发扬，状其功德之盛；观《家庙碑》，则庄严笃实，见夫承家之谨；观《仙坛记》，则秀颖超举，象其志气之妙；观《元次山铭》，则淳涵深厚，见其业履之纯；余皆可以考类。"（《续书断》）

成熟的颜楷，气象宏大，朴茂厚重。结构有鼓之状，呈左右拓展之势，有别其他书家的"内擫"之法，并由早期的扁形渐趋方形或长方形，点画横细竖粗，横画还明显带有弹性的弧度。用笔由锋利趋于浑厚，取篆籀意，转折处顿挫加强。

不过，颜氏书法早期还受到北碑的影响，如《王琳墓志》《郭虚己墓志》，明显受北朝墓志的干扰，在走向厚朴、雄浑书风的过程中起着重要作

唐·颜真卿《东方朔画赞碑》（局部）

用，故颜书取法也有"北碑说"。

颜楷的取法是多元的，这也导致颜氏书风的多变，他向后人展现的是一个风格多变、笔法南北兼容的丰富格局，对我们今天的"临创"很有启示，不会导致米南宫所讥之"俗品"，或陷入"馆阁书"等尴尬境地。宋四家在取法颜书上是灵活并自成面目的，并没有受颜风的表面干扰，"后之俗学乃求形似之末，以蚕头燕尾仅乃得之，曾不知以锥画沙之妙"（《宣和书谱》）。特别是近代"海派"中的"谭氏"书法，明显带有颜的习气，今人学颜亦然。假如说古人的馆阁书是一种书写规范，以满足实用之需，那今天的学书是建立在纯艺术的基础上的，取法是多角度的，创作是自由的，也不只是题署书丹、书写大字之类。如此，在创作时不至于三年、十年书风不变，拘于法而囿于形，功力增而才气失，俨然一"劳模"。

颜楷的成功主要是点画、结构及章法上的全面突破，显示出强大而独特的创造力。点画的起收处及整体外形异于王字系统，也不类其他同时代诸家，点画间由以往的对比平和，一改为粗细悬殊。结构外拓，势足，与王书

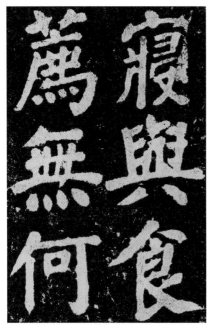 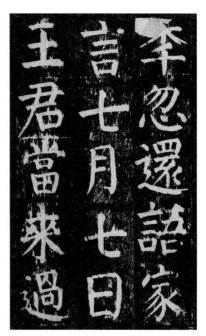

唐·颜真卿《鲜于氏离堆记》（局部）　唐·颜真卿《麻姑山仙坛记》（局部）

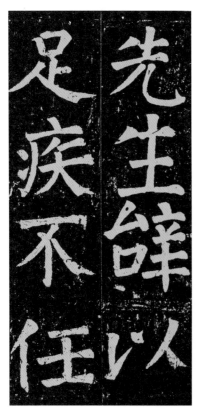 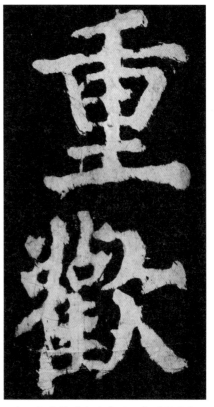

唐·颜真卿《李玄靖碑》（局部）　唐·颜真卿《大唐中兴颂》（局部）

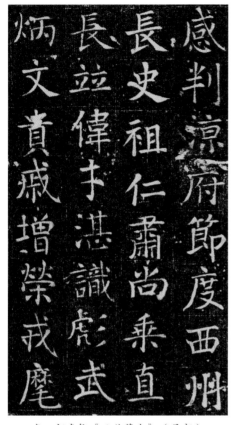

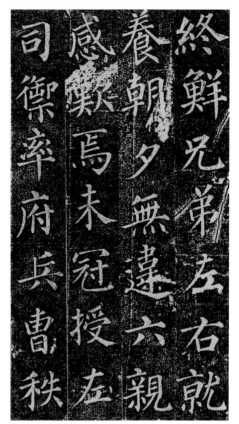

唐·颜真卿《王琳墓志》（局部）　　唐·颜真卿《郭虚己墓志》（局部）

唱了反调。甚至一些笔法亦异于前贤，如"钩"法，起讫及转折处的顿挫等，越到晚年顿挫感越明显，甚至有"回笔"动作。王书章法疏朗，有"行气"，而颜书浑然一片，茂密森然，密不透风，更强调整体。

学习颜书应该是对学王书的一种调整，王书是"细粮"，颜书似"粗粮"，采取"侧击"之法，一方面固本强体，另一方面修正"二王"的"油头粉面"，亦不至于有取颜书皮囊之嫌。从书史来看，后学之稍有成就者，十之八九以颜书作为调节器，故"丑书"之风大盛，即便是碑派大师善用颜书者亦不在少数，如何绍基等。

对此，我有教学体会。自小习颜、柳、欧、褚，尤以《颜勤礼碑》《多宝塔碑》《九成宫醴泉铭》最为得意，后又在小学教蒙童学《多宝塔碑》六年有余，对《多宝塔碑》的理解尤为深刻。由是，联想到自己一直苦于没有门径的小楷创作，于是以《多宝塔碑》为基础，进行大胆而长期的探索，初见成效。

以往学小楷者，要么晋唐小楷，要么明清诸家，抑或徘徊于赵文敏、倪云林门下，难有突破。《多宝塔碑》风神浑劲，气息清健、厚朴而略带姿媚，结体匀稳、势扁，法度森严无一懈笔，这些实质皆符合小楷要素，而且，颜书初创时期，深得右军法，亦有北碑意识，这都为自己小楷创作提供了较好的资源。如小楷《古代名文》，如此，在书写时取扁势的《多宝塔碑》为字形基础，有效掺入墓志的起讫用笔，力求点画的精美、匀净，有些笔画，如"捺"等，稍带隶意，由此，书风跃然，不类时调，虽学颜而不似颜，宗王而异于王。

当然，取法颜书的地方还有很多，如颜书如何与墓志、篆籀等意趣相融合等。还有，颜氏晚年作品《麻姑仙坛记》等注重势态，向右下角倾斜或取平势，而一般楷书为向右上方斜。可见，形成自我书风的条件不仅仅是笔法、点画等，还有材料、工具、笔势、字势等诸多因素，这些都是我们不容忽视的。

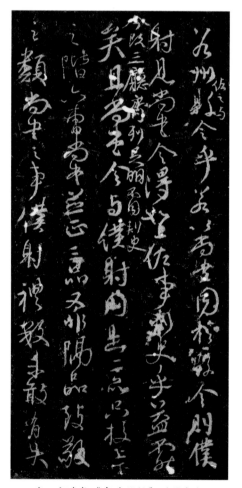

唐·颜真卿《争座位帖》（局部）

（二）行书

颜氏行书以稿书为善。名篇有《祭侄文稿》（758）、《争座位帖》（764）、《祭伯文稿》等。《祭侄文稿》是仅存无争议的纸本，满篇纵笔，浩荡不羁，自然跌宕，遒劲与流丽交杂，无意于佳。在章法上，几乎横竖不分，如其晚年楷书的布局，浑然一片。《争座位帖》点画圆浑、遒劲，使转处圆畅、势涩，呈盘旋之势、"环转"之象，在审美意趣上完全有别于"二王"体系。其他还有《送刘太冲序》《草篆帖》《奉命帖》《文殊帖》《乞米帖》《广平帖》等，

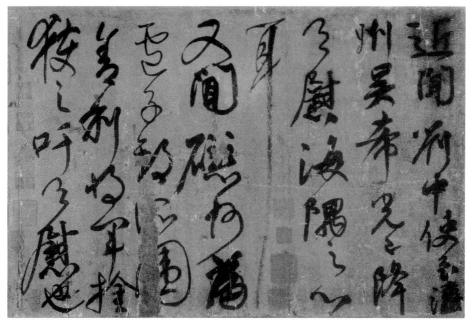

唐·颜真卿《刘中使帖》

疑伪者有《刘中使帖》《裴将军帖》《湖州帖》等。

　　颜氏行书气茂、质厚、朴拙、势奇，字字掷地有声，几无漂浮笔画，用笔取涩势，铺毫与绞转兼容，与以铺毫为主的王书形成强烈反差。其结字皆稍长，注重上下文的势态转换，这成为纵向立轴创作最好的取法资源。颜氏行书的块面感、纵向的跌宕感、纵向书写的滚动连绵性、势态的不断调整等已不让明清立轴书法，而王羲之所显现的魏晋风流只是一种相对的平和。单纯以王书放大略显单薄，这也是时下仅以"二王"调放大后的作品在整体结构上犯的通病。这种书写中势态的不断转换所体现出的对立统一关系，正由魏晋时期的相对平和在经历了盛唐后渐趋造作，至明清达到高峰，渐成一味"尚态"的境地，而这也正是理论家们所批评的。而盛唐时期的张旭、颜真卿、怀素的自由挥写打开了势转奇崛的新风尚，尤其是颜氏"稿书"一出，其自然天真之点画、淋漓尽情之笔性、曲直横斜之势态、诡形怪状之虚实块面竞相交融，画意迭出，犹挟风行云，去"二王"之流丽，一扫同代之成法。

　　尤其是颜书打破横竖的章局，可谓开启书法章法之新篇。这是一种满构图章法，一般章法行气明显，每行尽可在书写中跌宕、摇曳，而满构图章法则通过气势的流动，块面间的虚实来做左右、上下的调节，对于这种章法，

唐·颜真卿《裴将军帖》

需要有相当的运筹能力，它需要统筹，犹如太极图，虚实相生，又合二为一。后世的杨维桢、祝允明、徐渭等无不泽被。

所以，颜书成了后学者学"二王"、破"二王"的法宝。《刘中使帖》是一件以"二王"意与颜氏笔调相结合的创作。章法上借用《祭侄文稿》横竖不分的格局，靠虚实的块面来进行调节，单字体势开张，字与字之间少有连接，但又不失"二王"的优雅，意趣别致。

不过，颜体行书很难应用到"二王"笔调中来，颜楷与"二王"楷书结合更是艰难，易俗。一些眼光独到者，一般在北碑中杂以颜书楷法或行书之质朴、厚实的一面，也有在行书或楷书中加入北碑、篆隶等用笔来形成自我风格等。

学颜主要是会"用颜"，会用者生，学像者死，古往今来，反面案例，屡见不鲜。如果"二王"是淡然可掬的时蔬，颜书则是五味俱全的调味品。颜书本身风格强烈，隐含着中国书法渐向重视觉、"尚态"化趋势的各种创造基因，尤其是《祭侄文稿》之类，品味趋向是重口味的。因此，亦可如此说，颜书以来，重口味者，杂以颜书抑或北碑。尚淡味者，杂以"二王"、董其昌之类书风。

第六讲　美在咸酸外，趣发拗涩中
——苏轼书法刍议

苏轼是一位通才。他是诗人、散文家、词人、书画家，精鉴吉金乐石，通音律，喜听平话，是杰出的园林造景艺术师，还是美食家。他在诗、词、散文、书法等领域开宗立派，知识结构犹如"百科全书"。他一生宦海无常，居险而求安，随缘而旷达，淡然似素心，苦涩以得闲，但不忘致君尧舜之初心。他的思想宏富而包容，融合、吸纳儒释道之精粹，通三教之变。他在艺术上的天才表现是社会、文化及个人经历共通作用的结果，他的书法正是苦涩人生、知识通达之下人性的本真表达，这种表达是才情的，更是哲理的。

不过，对东坡书法的理解和准确把握，仅仅从一些书论、后人的评述来囊括，显然是偏颇之论，也不真实。其书风之丑拙、逸气之高迈，迥异于"二王"，甚至风马牛不相及，常人是不解的。他的诗文，极尽变幻，风格多变，都很难定性，"天地万物，嬉笑怒骂，无不鼓舞于笔端"，更何况其书呢？

一、沉浮常自适，苦涩见本真

苏轼一生是起伏的、苦难的。嘉祐元年（1056），苏轼二十一岁，首次出川赴京（汴京）赶考。翌年，参加礼部考试，以《刑赏忠厚之至论》获主考欧阳修之赏识，得进士第二名。嘉祐五年，授河南福昌县主簿，未赴。嘉祐六年（1061），苏轼二十六岁，应中制科考试，入第三等，为"百年第一"，授大理评事、签书凤翔府签判。治平三年（1066），父于汴京病故，次年与弟辙丁忧故里。熙宁元年二月返京，任殿中丞直史馆判官告院（是

北宋·苏轼《寒食帖》

年，王安石推行变法）。熙宁四年，苏轼上书神宗，议朝政之得失，忤王安石。故请出通判杭州，继而知密州，责授黄州团练副使，本州安置，不得签署公文（此职，当于现代民间自卫队副队长，职位低微，心灰意懒，垦城东之坡，帮补生计，号"东坡居士"。元丰五年，完成前后《赤壁赋》《念奴娇·大江东去》）。神宗元丰七年（1084）苏轼离开黄州，奉诏赴汝州就任团练副使（因长途跋涉，旅途劳顿，幼儿夭折，路费将尽，便上书朝廷，请先住常州，暂不去汝州，元丰八年得神宗诏旨居常州，返常州时，神宗驾崩）。哲宗即位，高太后听政，新党倒台，司马光复为相。苏轼改知登州，旋即召为礼部侍郎，半月，升起居舍人，三月后，升中书舍人，不就，擢翰林学士、除龙图阁学士。其间，对司马光尽废新政有看法，谏议朝廷，于是受到新旧两党夹击，又请外任，不许。元祐四年，出任杭州太守（筑苏堤），移知颍州。元祐六年，任翰林学士，知制诰，充侍读。元祐七年，移扬州军事，八月以兵部尚书诏还，迁端明殿学士兼翰林侍读学士守礼部尚

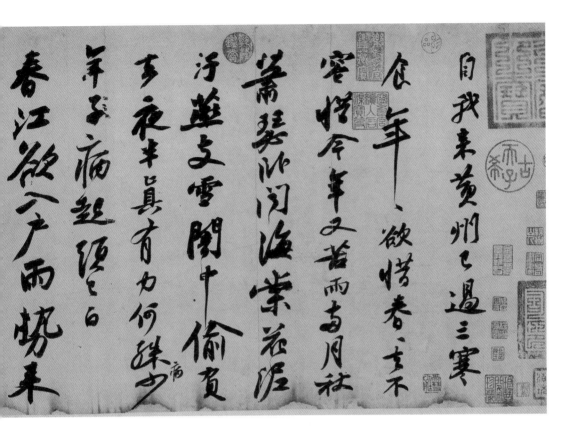

书。元祐八年，任端明殿学士，左朝奉郎，礼部尚书。元祐八年（1093）九月，皇太后去世，哲宗亲政，新党上台，因"元祐党祸"，加以"文足以惑众，辩足以饰非"之罪，九月，轼知定州军事。绍圣元年（1094）四月贬英州，六月贬建昌军司马，八月惠州安置（不得签公事，第二年作《荔枝叹》）。绍圣四年责授琼州别驾昌化军安置。元符二年复谪儋州，并被逐出官舍。元符三年五月，又移廉州，旋改舒州团练副使，永州安置。至英州，得旨获赦朝奉郎、监玉局观。徽宗建中靖国元年（1101）正月至虔州，五月至真州，七月卒于常州，享年六十六岁。崇宁元年六月葬于汝州郏城钓台乡上瑞里。死后近七十年（南宋孝宗乾道六年，即公元1170年）才赠"太师"，追谥为"苏文忠公"。

苏轼为官四十年，数次被贬，客死他乡。应该说，这种苦涩、艰险的人生阅历和休悟为文艺创作提供了鲜活的生活素材和现实的思想基础。

反观其书，如"石压蛤蟆"，压抑沉闷，卑苦委屈，枯涩苍凉，然不拘

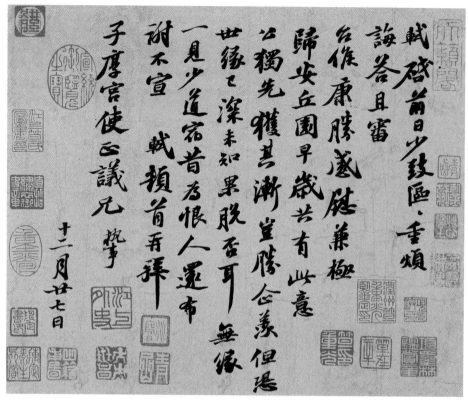

北宋·苏轼《归安丘园帖》

一格，无常而出。在他书法的世界里，一种破败扫荡了"二王"踪迹，这应该与其人生的体悟、思想意识等紧密相连。

东坡宦海艰险，才行高世，由此逐渐形成宏阔的思想体系不仅成就了自己文坛的霸主地位，也为其艺术创作提供了理论支撑。苏轼属"旧党"，但最终因禀性、政治原则等，也被"旧党"排挤。他是个复杂的历史人物，艺术思想也很难一言以蔽之。

从小良好的家教是苏轼才气显露并较早走向仕途的关键，也是日后在艺术上有所成就的基础。父苏洵，倔强，学力宏赡、博辩。母程氏，大理寺丞文应之女，自小以《东汉史·范滂传》启蒙，"奋厉有当世志"。年未入冠，苏轼"学通经史，属文日数千言"。登临仕途，则"拙于谋身，锐于报国"，"刚正嫉恶""遇事敢言"（李焘《续资治通鉴长编》），"挺挺大节，群臣无出其右"（《宋史》本传）。他也承认在政治斡旋中的"赋性刚拙，议论不随"（苏轼《乞罢学士除闲慢差遣札》）。但只要"尊主泽民

者"，必"祸福得丧付与造物"（苏轼《与李公择书》）。自比"屈原"
（苏轼《刘莘老》诗句："朝游云霄间，欲分丞相茵。幕落江湖上，遂与屈
子邻"），穷达随缘，宠辱不惊。因此，他的儒家思想也是矛盾中的统一。
居朝堂之高，直言敢谏；处江湖之远，务实爱民。王国维评曰："若无文学
之天才，其人格亦自足千古。"（王国维《文学小言》）所以，其忠贞不移
的政治品性及正统的儒家思想，尤其在"仕"与"隐"的矛盾中，不仅成就
了自己，也塑造了士人心中的理想形象，这也是苏轼成为历代文人政客所
景仰的主因。王铎评云："欧苏以直谏为宋室争大事，不顾扒纠，不论夷
险，其方劲迈俗之骨力，岂待于笔墨文字哉？"（《拟山园选集》文集卷
三十八）至此，品评其书，艰涩而倔强，一种清真、劲爽之气冲口而出。

苏轼奉儒但不迂腐，不苟于"党争"之偏执，持"中庸"治国之理想，
忠君爱民，显现出宽厚、豁达、包容、仁慈之性格。不过，他自小便有仁厚
之怀。在《记先夫人不残鸟雀》《异鹊》（昔我先君子，仁孝行于家。家
有五亩天，幺凤集桐花。是时乌与鹊，巢觳可俯拿。忆我与诸儿，饲食观群
呀。里人惊瑞异，野老笑而嗟。）中均记录他热爱生活的仁爱之性，厚朴之
心。此后，不管谪居何处，总能与黎民相融，不以为苦，不以为丑，与民同
乐，关爱生活，充满仁爱。

这种包容与仁厚之情怀在仕途沉浮中体察生活，必能催化出包容而别
样的人生感慨，所以他的世界观是复杂的。根深的儒家思想，却常以道、释
为友，参禅论道，终身不绝。《志林》载苏轼"八岁入小学，以道士张易简
为师"，幼读《庄子》有"得吾心矣"，"后读释氏书，深悟实相，参之
孔、老，博辩无碍，浩然不见其涯也"（苏辙《东坡先生墓志铭》）。这种
随性自适、优游于物外的道家思想，向往"无所往而不乐"的至乐境界正是
苏轼所追求的。又自称"洗心归佛祖"（《和蔡景繁海洲石室》），尤其是
贬黄州后，更是佛道双修，时而为"坡仙"，时而自命"居士"。常芒鞋布
衣，挂杖于阡陌之上，放舟于山水之间，"常恨此身非我有，何时忘却营
营"（《临江仙·夜归》），"哀吾生之须臾，羡长江之无穷"（《前赤壁
赋》）。但是，苏轼最终以佛理参之儒、道，通三家之变。曾云："三千大
千世界，犹如空华乱起乱灭。而况我在此空华起灭之中，寄此须臾贵贱、寿
夭、贤愚、得丧，所计几何，惟有勤修善果以升辅神明，照遣虚妄，以识知

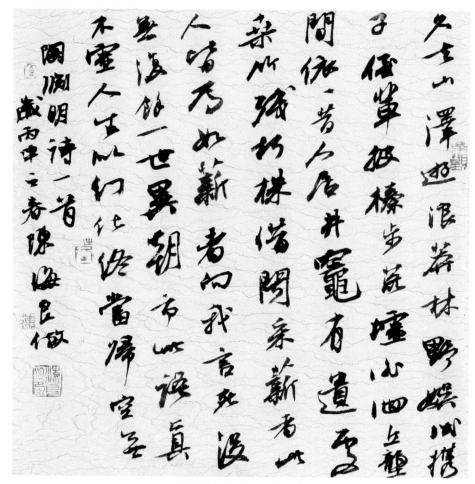

陈海良行书陶渊明诗一首

本性，差为着身要事也。"（《苏轼文集·补遗十段·记佛语》）他非禅师，但与自我人生浑然一统。他在《独觉》诗中云："瘴雾三年恬不怪，反思北风生体疥。朝来缩颈似寒鸦，焰火生薪聊一快。"尽管贬谪蛮夷，仍心生自然，任性随缘，放旷达观。不过，这种贯三家之变的融通，初看是包容，实质是心性疗伤的汤药。所以，苏轼的思想基础是以儒为根，由道以显趣，因佛而生机，并以佛理贯通，形成其独立的思想体系。他奉儒而不迂腐，好道却不厌世，参禅则不佞佛。故临危而不惧，安之若素。正是其复杂的世界观、虽九死而未悔的仁爱和包容之心、自适而淡然之性，以及丰富的谪居经历，助燃了他艺术创作的热情。从其大量诗文的写作背景看，显然，这种活生生的黎民生活和自我寻乐，已成为苏轼处世、为文、从艺的生命之

源，更是其书法自然生变、触机而动的根本。

苏轼一生所写诗文数量巨大。文风主要受陶渊明、韩愈、杜甫、白居易影响，尤其偏爱陶诗（陶诗价值的确立就是苏轼的功劳），在黄州期间就步陶诗几十首。苏轼自比屈子，更醉心于渊明。这当然与"吾不能为五斗米折腰，拳拳事乡里小人耶"的渊明感同身受，也有"尔来犹解安平贱，不为公卿强配面"（《老人行》）的宦海感慨。当然对渊明的偏爱，更多的是趣味相通，文理相合。

魏晋以来，陶渊明成了士人们的精神归宿。"东坡"之意，是苏轼"乌台诗"案后的一种精神解脱，饶有渊明"东篱""南山"意趣（"东坡"也有对白居易被贬忠州"东坡"之敬意，宋洪迈《容斋三笔》载有"盖专慕乐天而然"之说）。"梦中了了梦中醒，只渊明，是前生，走遍人间，依旧却躬耕……""竹杖芒鞋轻胜马，谁怕？一蓑烟雨任平生"（《定风波》）。陶栖身于山林，苏则寄身于渊明，尽管随时有被赐死的危险，仍安贫乐贱，乐乎田野之间，尤其在黄州深刻反省之后，更显豁达，自然任真。即便在夷族儋州也是"超然自得，不改其度"（《与元老孙》）。"九死南荒吾不恨，兹游奇绝冠平生"（《六月二十日夜渡海》贬南海）。"鸡猪鱼蒜，遇着便吃；生老病死，符到奉行"（《答王定国》）。这堪比屈平之流放，没有牢骚满腹，不依附于某一派别，对为人、做官保持着一种鲜明的立场和原则。在写给李常的信中云："吾侪虽老且穷，而道理贯心肝，忠义填骨髓，直须谈笑于生死之际。"

东坡在黄州两年零七个月中，和陶诗四十七首（还有一些与陶渊明有关的诗是被贬惠州、海南等地写的，"我欲作九原，独与渊明归""携手葛与陶，归哉复归哉"）。不过，东坡寄身渊明之归隐，内心是无奈的，常愧疚自责，但不失奋发向上之情怀。渊明死不出仕，忧乐两忘，东坡则图东山再起，云："吾非逃世之事，而逃世之机。"故"深愧渊明，欲以晚节师范其万一也"。不过，东坡在自责中仍是自然乐道，歌颂劳动和百姓，文风朴素自然，自比"我是识字耕田夫"，这种安道苦节，表现出了渊明式的"不以躬耕为耻，不以无财为病"（《陶渊明集序》）的人格修养。这种直面人生，随遇而安，穷通贵贱，随缘生灭的人生态度，正是幻化创作机趣的原动力，也是练就创造出超尘脱俗之境的心法。

由此，苏轼的这种人生境界、审美理想，很大程度上从屈原、陶渊明那里得以启示，完善了历来的隐士形象，也把魏晋以来形成独立的士人美学的高度推向了巅峰。苏轼通三教之变，在"仕"与"隐"的两面和选择上，完善了士人的人格形象和审美理想。"士人一方面不能反对君王，这是忠的道德；另一方面又不能违背作为整合天下的理想，这是士的功能。因而从产生之日起，士就成为'仕'与'隐'的两面人。仕与隐的循环实际上是作为全社会整合力量的士人阶层，依其在具体境遇中能否正常发挥其社会功能的程度而采取的常规对应方式。因其能仕，士人发挥治国平天下的社会整合功能；因其能隐，士人能在政治变味的时候抽身出来，以保持其形象的理想性和纯洁性。"（张法《中国美学史》）至此，苏轼做到了，完美了，他并没有同流合污，投入到政治的倾轧之中，这更是历来士大夫们人格理想中最为本真的纯洁之处。如孔子和弟子颜回就"一箪食，一瓢饮，在陋巷"（《论语·雍也》）。如汉隐士东方朔所描绘的"遂居深山之间，积土为室，编蓬为户"（《汉代·东方朔传》）。因此，依禅理来解读，假如说"陶隐"是从朝堂走向山林的"由凡入圣"，而唐白居易的归隐是从山林而回到朝廷的"由圣入凡"的话，苏轼则完成了"非圣非凡"的不执于境而适之于心的最高境界。身居蛮夷，淡然处之，敢于清平，而且在归隐中显现出更为多样的艺术才智，虽情感丰富，但心态素雅。"古之君子，不必仕，不必不仕，必仕则忘其身，必不仕则忘其君……筑室艺园于汴泗之间……开门而出仕，则跬步市朝之上，闭门而归隐，则俯仰山林之下，于以养生治性，行义求志，无适而无不可"（苏轼《灵璧张氏园亭记》）。这恐怕也是历代文人们醉心于苏轼的原因。

因此，不堪的生活，苦中作乐，乐天自在，自诩"识字耕田夫"，实际上已是"田舍郎"。在他的世界里，已经彻底洗却了华丽与妍媚，再没有魏晋门阀般的豪华奢乐与优雅的情怀，更没有了雕琢与刻意，就是陶渊明的"隐"在他看来也是执意地归去，在禅宗思想的引领下，自适成了他心中的至乐之境，一种坦然、挚诚、率真之气冲决而出。为人、处事如此，作文亦然，书风更是朴素，虽"臆造"而不流俗，看似无法，实乃至法，表现出一种不合时调的拗口与超然。所以他在《自评文》中讲："如万斛泉涌，不择地而皆可出。"又云"适如意中所欲出"（《说诗晬语》），因此，他的书

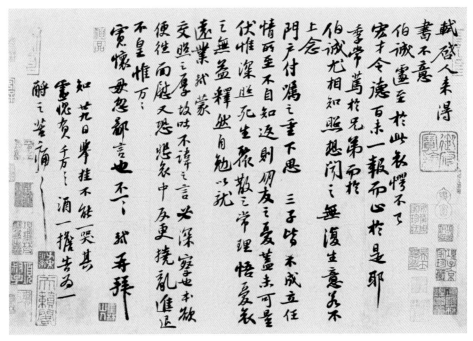

北宋·苏轼《人来得书帖》

法何尝不是"不择地"并"冲口"而出的一种快意，一种睿智，一种释怀。

至此，对苏轼书法的理解就显得易于把握了。他的书法没有了王羲之般的流丽、光洁，呈现的是不执于外象的醇厚之趣，是凌驾于魏晋气韵之上的真性。诗如渊明，书何曾不似陶诗之朴实。不过是在陶身上添加了一种随性、一种顿悟，若来若往。

二、机缘随性出　文逸书自胜

文理即法书。在讨论苏轼书法之前，对其诗文的创作理念进行梳理显然是求解其书的最好通道。

苏轼诗文的偏好是其创作理念的真实反映。苏轼自比陶渊明，陶诗朴素，自然为陶诗所浸染，前后和陶诗百余首。"吾于诗人无所甚好，独好渊明之诗。渊明作诗不多，然其诗质而实绮，癯而实腴，自曹、刘、鲍、谢、李、杜诸人，皆莫及也"（《与苏辙书》）。又六："渊明诗初看散缓，熟看有奇句。"（《冷斋诗话》）陶诗追求真性与质朴。此前，诗歌多为说

教、游仙、玄言、宫廷之内容，文风浮艳。诗人们大多穿着华丽，流走于园林亭台之间。陶则芒鞋，游走田野垄埂，诗文多涉田园、山林。钟嵘《诗品》从汉至梁一百多位诗人中，把陶诗列为中品。第一大诗人是谢灵运，诗风"富丽精工"，如"出水芙蓉"，第二大诗人是精雕细琢的颜延之。显然，陶诗洗去了华丽，保留着本真。苏轼处在北宋诗风革新的鼎盛期，代表诗风革新之最高成就。宋初，宋王朝基本延续着五代时期的社会体制。大贵族、大地主过着以前的优游生活，世风奢华。晚唐、五代时期李商隐、温庭筠等唯美主义的浮靡文风席卷文坛，其中"西昆派"就是贵族文人集团浮艳诗风、文风的代表。诗文革新就是在这个背景下形成以韩愈"文以明道"为主张，继以"文以致用"的新风。诗风革新代表石介《怪说》云："今杨忆穷妍极态，缀风月，弄花草，淫巧侈丽，浮华纂组，刓镂圣人之经，破碎圣人之言，离析圣人之意，蠹伤圣人之道。"于是王禹偁等提出学习杜甫、白居易等诗人，主张朴实并反映民风的现实主义风格。欧阳修承流接响，诗风革新终见成效，至苏、黄出，北宋之文风、诗风已至革新之巅峰。所以，苏轼诗风朴实，与陶诗不谋而合，他独爱渊明，在反对北宋初年艳丽文风的同时，也在嘲讽魏晋文士的虚伪与功利、丧失渊明之本然。云："道丧士失己，出语辄不清。江左风流人，醉中亦求名。"（《和陶饮酒二十首》）借古讽今，尽显苏轼狷直、高洁的人格，而书风从王羲之的妍丽转学颜真卿的朴拙，自然在情理之中。

　　陶诗在魏晋时期不受欢迎的原因主要与魏晋的艳丽文风相左。陶诗的朴实在常人看来，甚至有点苦淡之意，连杜甫都觉得寒碜，"观其著诗集，颇亦恨枯槁"（杜甫《遣兴五首》）。"可以说，功夫第一的张芝，崇肉的张僧繇，讲排场的石崇园林，类似颜延之的诗；天然第一的钟繇，重神的顾恺之，平淡的陶潜田园，类似于陶潜的诗；兼得天然与功夫的王羲之，重骨的陆探微，既自然又富丽的谢家园林，类似于谢灵运的诗"（张法《中国美学史》），如此，东坡书法尽管师法"二王"，但与魏晋流便之妍丽拉开了距离，"一洗绮罗香泽之态，摆脱绸缪宛转之度，使人登高望远，举首高歌，而逸怀浩气，超乎尘埃之外"（胡寅）。从而，苏轼书风转向了对颜真卿书风的崇拜，取法颜书，苏轼书风渐趋丑拙，至此找到了注脚。

　　陶渊明偏爱菊之淡然与风骨，也陶冶了东坡的尚淡意趣。"欲仕则仕，

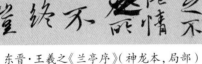

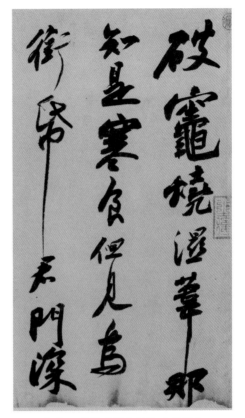

东晋·王羲之《兰亭序》（神龙本，局部）　　　　北宋·苏轼《寒食帖》（局部）

不以求之为嫌；欲隐则隐，不以去之为高"。东坡从人格一面来体会渊明，完善渊明，不执意而为，使得陶诗的"淡"在宋代成为一种经典意义上的"范式"，即，不求繁芜、雕琢，强调意蕴、内涵，意在言外。因此，对于渊明之"枯淡"，苏轼云："所贵乎枯淡者，谓其外枯而中膏，似淡而实美，渊明、子厚之流是也。"（《评韩六诗》）远韵、至味、淡泊、平淡等正是东坡之韵的丰富内涵。

东坡"尚淡"的原因有两个。一、宋代文坛普遍尚淡。唐代诗文变革中的韩愈，主张"文以载道"，有着较多的孔孟色彩，而宋人则吸收了道佛之理学，注重生活情趣和修养，把圣道理念转化为日用百事，讲究"由圣入凡"，也纠正了韩愈文章艰涩的一面，强调文从字顺、易知易明，崇尚平淡。梅尧臣云："其顺物玩情为之诗，则平淡邃美，读之令人忘百事也。"（《林和靖先生诗集序》）又云："作诗无古今，唯造平淡难。"（《读邵不凝学士试卷》）又云："因吟适性情，稍欲到平淡。"（《依韵和晏相

唐·褚遂良《阴符经》（局部）

公》）因此，欧阳修对梅大加赞赏："圣俞平生苦于吟咏，以闲远古淡为意，故其构思极难……状难写之景，如在目前，含不尽之意，见于言外。"（《六一诗话》）宋人想在唐人重雕饰、重声色渲染的基础上有所超越，选择古朴、古淡成了时尚。由此，书风也从雅丽的王羲之走向对"丽"的超越，崇尚淡逸之境。从东坡书风来看，显然调整了唐代楷则的过度雕饰，以及李世民推崇王羲之导致唐代书风的过于丽雅，东坡的"我书臆造"就是对这种书风的矫正。于是，与"二王"的流美产生审美上的偏差，意在追溯魏晋的尚意书风成了简约、简淡、真挚、率意的人性表白。这在绘画中也有明显的审美指向。例如，进入宋画院的考试强调简约、淡雅，鄙薄藻绘雕饰、范絮详尽。这充分反映了宋人论文、谈艺的审美结构及人格理想。

二、苏轼的"淡"还源自老庄思想。自小浸淫道家理念。早年得志，"独以名太高"，故遭人嫉恨。中年人生波折，自我反省。"闭门却扫，收拾魂魄，退伏思念，求所以自新良方，反观从来举意动作，皆不中道，非独今之所得罪者也"（《黄州安国寺记》）。随后，趣味尚淡。这种平淡，致使苏轼在艺术风格上趋于自然与清新的一面，内容也更为纯朴、明净，在境界上显醇厚与优雅，是一种对秾丽的超越之美。

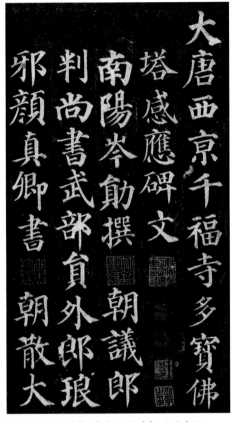

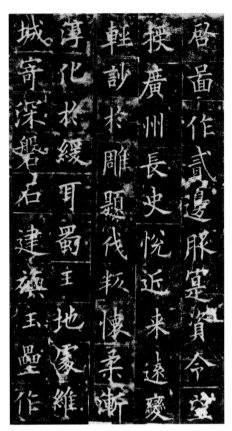

唐·颜真卿《多宝塔碑》（局部）　　　　　唐·欧阳询《皇甫诞碑》（局部）

　　因此，苏轼理解的平淡显然趣味别样。评论智永书云："永禅师书，骨气深稳，体兼众妙，精能之至，反造疏淡。如观陶彭泽诗，初若散缓不收，反覆不已，乃识其趣。"（《东坡题跋》）"凡文字，少小时需令气象峥嵘，彩色绚烂，渐老渐熟，乃造平淡。其实不是平淡，绚丽之极也。"（苏轼《与侄书》）显然，平淡的韵味是对文辞丽雅的超越。其所向往之境是："以吾之所知，推至其所不知，婴儿生而导之言，稍长而教之书，口必至于忘声而后能言，手必至于忘笔而后能书，此吾之所也。"（《虔州崇庆禅院新经藏记》）这是平淡之后的一种生命的超然与坐忘之境。因此，在描写自己的创作时也讲："吾文如万斛泉涌，不择地皆可出。在平地滔滔汩汩，虽一日千里无难。及其与山石曲折，随物赋形，而不可知也。所可知者，常行于所当行，常止于不可不止，如是而已矣。其他虽吾亦不能知也。"（《自评文》）所以，其评价谢民师的文章时也强调了这种自然与超脱，

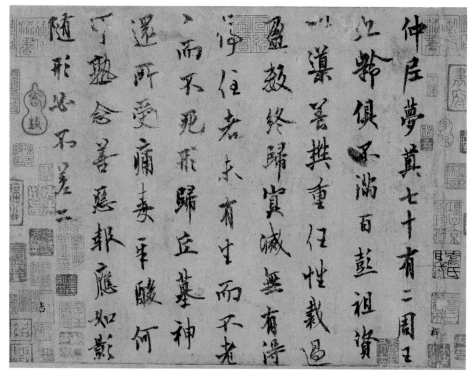

唐·欧阳询《梦奠帖》

"大略如行云流水，初无定质，但常行于所当行，常止于不可不止，文理自然，姿态横生"，这种超然是平淡之后的一种自信和随性。

所以，东坡"尚淡"是对外在妍丽与法度的超然，不是单纯地追摹晋人之意韵，他所强调的韵是韵外之旨，尘外之韵。当时，宋代文人重韵蔚然成风，涉及各个领域。"凡事既尽其美，必有其韵；韵苟不胜，亦亡其美"（范温《潜溪诗眼》）。宋人之韵是超乎形式之上的美，鄙薄具体的创作手法，注重主、客观兼容的感性之韵，只有把感性之味与哲理性意趣相融合才能上升到这种超然之境。故东坡云："李、杜之后，诗人继作，虽间有远韵，而才不逮意，独韦应物、柳宗元发纤秾于简古，寄至味于淡泊，非余之所及也。"至此，我们也可从他的诗文中详见对韵味更为深度的解释。"咸酸杂众好，中有至味永"（《送参寥师》），"唐末司空图，崎岖兵乱之间，而诗文高雅，犹有承平之遗风。'其论诗曰：梅止于酸，盐止于咸，饮食不可无盐梅，而其美常在咸酸外。'盖自列其诗之有得于文字之表者二十四韵，恨当时不识其妙，予三复其言而悲之。闽人黄子思，庆历、皇间

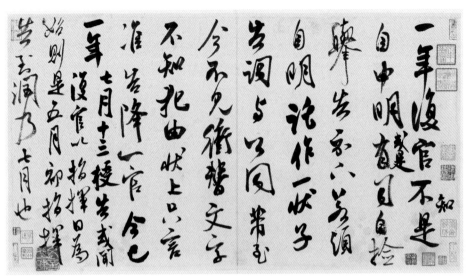

北宋·米芾《复官帖》

能文者。予尝闻前辈诵其诗，每得佳句妙语，反复数四，乃识其所谓。信乎表圣之言，美在咸酸外，可以一唱三叹也"（《书黄子思诗集后》）。

可见，宋人书法从魏晋的妍丽、唐人的楷则逐渐走向淡然，在淡中成就了对韵的超越。因此，观东坡书，俨然是杂众家之长，率性而出的"咸酸"之味，意在晋唐之上。

不仅如此，宋人还从韵中拾得"理趣"，以"理趣"来表达平凡生活中的真理、哲理。而宋代士人生活的内容为：诗、词、歌、赋、琴、棋、书、画、古玩、参禅等，显然，这种心态有着体验、玩世、游戏的倾向，从中体察人生，悟通哲理，注重气息的涵养与调理，所以，宋人文艺的最高境界为"逸"，"逸"正是人性率真的哲理性表达。因此，理趣之理，即哲理，趣则为意趣、情趣、别趣、雅趣、逸趣之意，有把玩之调，在把玩中忘乎所以。

晚唐以来，诗歌创作参以佛理，有禅趣，以此来提升诗歌境界，同时也充满哲理，但忌讳堆砌佛语。沈德潜："诗贵有禅理、禅趣，不贵有禅语。王右丞诗：'行到水穷处，坐看云起时'……皆能悟入上乘。"（《说诗晬语》）到宋代，诗歌崇尚"理趣"已成为一种审美趋向。严羽《沧浪诗话》："诗有别趣，非关理也。"所以王安石云："看似容易最奇崛，成如容易却艰难。"（王安石《题长司业诗》）其间充满哲理性的表达，不仅有

了"理"，更有了"趣"。这种理趣在其他艺术门类中也有具体表现。如宋人制陶，他们不追求唐人的大红大紫，追求淡然，甚至强调烧制过程中出现的天然机趣，哪怕是缺陷，这是人工难以控制而得的趣味性装饰，一种不可重复的天然之美。反对人为的雕琢，不屑于经营生色的华美与妍丽。宋人对"理趣"的追摹，从很大程度上讲，是从平凡而"苦涩"的生活中获取哲理和情趣，在丑陋的现实中攫取真谛。又如，在书画技巧中逐渐注重游戏笔墨，致使"墨法"大变，魏晋以来的"仲将之墨，一点如漆"（萧子良《答王僧虔书》）。在宋人看来，已是"放笔一戏空"（米芾《书史》）。从此，书画技能的机趣大变。至此，书法创作手法、创作心理发生了重大转向。此前，书法重技巧，尚流便，散怀抱，养气质，讲雅丽。北宋以来，书家轻技巧，炼心性，尚哲理，重真趣，更加强调综合修养的随机生发，尤其以禅机来激发、参悟、师法，使得书法风格大放异彩。

　　苏轼是宋代"理趣"诗集大成者。他不仅浸淫于陶渊明，更是从韩愈、杜甫中拾取创作理念，以此来激发创作中的"理趣"。刘熙载《艺概》云："昌黎每以丑为美。"善用艰涩难懂之语句描写现实、抨击时弊。诗文兼李杜之长，雄奇伟然，光怪陆离。司空图云："驱驾气势，若掀雷挟电，撑抉于天地之间。物状奇怪，不得不鼓舞而徇其呼吸也。"（《题柳州集后》）清叶燮品其诗云："韩愈唐诗之一大变。其力大，其思雄，崛起特为鼻祖。宋之苏、梅、欧、苏、王、黄，皆愈为之发其端，可谓极盛。"（《原诗》内篇）《唐诗归》钟惺云："唐诗淹雅，而退之艰奥，意专出脱。"又《诗源辨体》云："若退之五七言古，虽奇险豪纵，快心露骨，实自才力强大得之，固不假悟入，亦不假造诣也。"韩愈也自云："险语破鬼胆，高词媲皇坟。"（《醉赠张秘书》）为此，后人常以奇、险、狠、重、硬、崛、狂怪之类词语评其诗，"使人荡心骇目，不敢逼视"，震烁中唐文坛、诗界。由此，其云："羲之俗书趁姿媚，数纸尚可博白鹅。"（韩愈《石鼓歌》）掀开了人们对"二王"书风的另一种解读。耻于媚俗之风也在杜诗中有着很好的表达。北宋诗坛尊杜抑李。杜甫诗风沉郁、悲怆，苏轼诗风豪放，但豪放中隐含着沉郁之气，苏轼评曰："古今诗人众矣，而杜子美为首，岂非以其流落饥寒，终身不用，而一饭未尝忘君也欤？"（《苏轼全集·文集》）苏轼主张"学杜"，自觉结合自身苦难遭遇，使杜诗得到了重塑，最

终成就了"诗圣"杜甫。杜甫是现实主义诗风的代表，笔下所描写的往往是安史之乱的瘦马、病马、枯棕、病榆，"三吏""三别"所展现的是现实的丑陋与悲情，再也没有了盛唐时期的豪迈与壮丽。"自觉成老丑""未觉成野丑""举动见老丑""人生反覆看亦丑"等等，以"丑"的字眼倾诉着人间生活的悲惨。苏轼笔下的丑并不比杜甫所逊色。"溪边布谷儿，劝我脱破裤。不辞脱裤溪水寒，水中照见催租瘢"（《布谷》）。又如1101年北还时，"参横斗转欲三更，苦雨终风也解晴。……九死南荒吾不恨，兹游奇绝冠平生"（《六月二十日夜渡海》）。"千里孤坟，无处话凄凉"（《江城子》）。可见，诗风朴素、丑拙成了苏轼的基调，大量描写民间的离苦及蛮夷之风土，自然有悖一般流丽的风气，有着平民化倾向，对夷民的丑拙有包容心态。不仅如此，他对"趣"的理解是"反常合道""非圣非凡"，一改此前的思维定式和审美规范。《评柳诗》云："柳子厚诗：'渔翁夜傍西岩宿，晓汲清湘燃楚竹。烟消日出不见人，欸乃一声山水绿。回看天际下中流，岩上无心云相逐。'诗以奇趣为宗，反常合道为趣。熟味之，此诗有奇趣。"在他看来，诗歌应在充满想象的动态中加以哲理性的体悟方有嚼味，才有逸趣。假如这是一种充满想象的逸趣，那么，苏轼在苦涩的贬谪生活中自得其乐就是无上之意趣了。至此，我们就不难理解"吾闻古书法，守骏莫如跛"之意义所在了。宋人的趣味是在完美的笔调中充满着缺陷而存在，才更显超然。又如："书之美者，莫如颜鲁公，然书法之坏，自鲁公始；诗之美者莫如韩退之，然诗格之变，自退之始。"而鲁公之书的丑拙正是对"二王"以来流美书风的第一次反拨，也暗合了宋人对尚意书风意在韵外的范式。所以，东坡师法"二王"转而尊崇颜书就迎刃而解了。

因此，宋代士人高扬自我的独立意识，对"理趣"的发现，是由外向转入对心性的追求，强调对外在事物的摆脱，表现出一种唯心主观的自由追求。

还有，苏轼的"理趣"更体现在杂中求趣。苏轼的创作热情很大程度上源自对各艺术门类相通的感悟，旁通博涉，左右逢源。他是个杂家，总能以平淡的生活元素进行融合、通会，使其成为神奇的美，有意外之韵。这种"趣"可谓杂中求趣，趣中求韵，在趣中求变。苏诗强调"以文为诗"的通感。赵翼《瓯北诗话》云："以文为诗，自昌黎始，至东坡益大放厥词，别开生面，成一代之大观。"苏词也是在"以诗为词"的基础上一改"词为艳

科"的藩篱。刘辰翁在《辛稼轩词序》说："词至东坡，倾荡磊落，如诗，如文，如天地奇观。"苏轼书画兼擅，追求"诗中有画，画中有诗"的艺术造诣。为其后"文人画"的发展奠定了理论基础，其云："诗画本一律，天工与清新。"在书法诸体中更强调圆通之变："物一理也，通其意则无适而不可。分科而医，医之衰也；占色而画，画之陋也。和缓而医，不别老少；曹、吴之画，不则人物。谓彼长于是则可矣，曰能是不能是则不可。世之书，篆不兼隶，行不及草，殆未能通其意者也。如君谟真、行、草、隶，无不如意。其遗力余意，变为飞白，可爱而不可学，非通其意能如是乎？"（《跋君谟飞白》）可见，东坡的艺术创作就是通过各类艺术的融通、兼擅，随性触机，率意而成。苏轼所强调的文道是共通之道，是万物之理相通、相融之道，也即苏轼提出"诗法相妨"的变通之理，以诗歌与佛法间的相通之理互为参悟。云："虽然，有道有艺，有道而不艺，则物虽形于心，不形于手。吾尝见居士作华严相，皆以意造，而与佛合。"宋人的审美方式不同于晋唐的品、味、目，更多的是以"悟"来打通人生的关节。在《送参寥师》中讲："欲令诗语妙，无厌空且静。阅世走人间，观身卧云岭。咸酸杂众好，中有至味永。诗法不相碍，此语当更请。"

苏轼强调"诗法"兼通的禅机妙理，不仅在诗文中得到很好的体现，也使书法充满机趣、自我新造的手法和动能。佛理讲："应无所住，而生其心。"苏轼云："人生到处知何似，应似飞鸿踏雪泥。"（《和子由渑池怀旧》）人生如此，文、艺亦然。"吾文如万斛泉涌，不择地而皆可出……常行于所当行，常止于不可不止"（《自评文》）。所以，宋释惠洪《跋东坡允池录》云："其文涣然如水之质，漫衍浩荡，则其波亦自然成文，盖非语言文字也，皆理故也。自非从般若中来，其何以臻此？"钱谦益《读苏长公文》载："吾读子瞻《司马温公行状》《富郑公神道碑》之类，平铺直叙，如万斛水银，随地涌出。以为古今未有此体，茫然莫得其涯也。晚读《华严经》，称性而谈，浩如烟海，无所不有，无所不尽，乃喟然而叹曰：'子瞻之文，其有得于此乎？'文而有得于《华严》，则事理法界，开门庭，无墙壁，无差择，无拟议，世谛文字，固已荡无纤尘，又何自而窥其浅深，议其工拙乎！"又如，他对《后杞菊赋》中的问题作阐释云："凡物皆可观。苟有可观，皆有可乐，非必怪奇伟丽者也。馂糟啜，皆可以醉。果蔬草木，皆

可以饱。推此类也，吾安往而不乐。"那种无往而不乐的至乐境界，是游于物外的超然情怀。不嫌杞菊之涩味，食之如甘饴，已经达到参破事物之美丑、人生之苦乐的随遇而安的界限。为此，处处散发着禅机妙理："若言琴上有琴声，放在匣中何不鸣？若言声在指头上，何不于君指上听。"（《题沈君琴》）明心见性，这种意境的表达正是作者心性的自然呈现。纵观《寒食帖》等书作，真有乱石铺街、随机就性之机趣，意在尘外。因此，在这种理念下随性而出，不计工拙，达到无法而无不法的状态。不住于"二王"之法相，而是取其意蕴，悟通形而上之万法实相。

所以，苏轼的创新的主因源于佛理，由佛理而生机趣，由文法而书法，从而达到颠覆"二王"以来流丽之风的目的。清刘熙载云："东坡诗推倒扶起，无施不可，得诀只在能透过一层及善用翻案耳。"此"翻案"就是佛理之妙用。如，六祖"菩提本非树"就是对其师兄神秀"身是菩提树"的翻案，后人常用此法。而东坡步渊明诗也用此法："我笑陶渊明，种秫二顷半。妇言既不用，还有责子叹。无弦则无琴，何必劳抚玩。"这种不执于相的理念在绘画中也是如此。苏轼墨竹，简劲，米芾评曰："作墨竹，从地一直起至顶。余问：'何不逐节分？'曰：'竹生时，何尝逐节生？'"米芾又云："作枯木枝干，虬曲无端；石皴硬，亦怪怪奇奇无端，如其胸中盘郁也。"奇想远寄，不求常形。"论画以形似，见与儿童邻"，苏轼主张画外有情，画要有寄托，反对形似，反对程式束缚。其书法也是如此，云："张长史草书，必俟醉，或以为奇，醒即天真不全。此乃长史未妙，犹有醉醒之辨。"（《东坡题跋》）所以，"笔墨之迹，托于有形，有形则有弊"（《东坡集·题笔阵图》）。他追求一种无意于佳乃佳的尘外之趣、韵外之致，完成对"二王""丽雅"之风的翻案。这种翻案也是人生巨变时的一种反省，看《寒食帖》就知其心性的变幻，书风也从黄州始，大变其道，挺拔、刚健、"冲口而出"。所以，黄庭坚云："到黄州后，掣笔极有力，可望而知真赝也。"（《山谷文集》）

这种艺术兼擅与变通，没有包容、自适、超然的领悟是很难驾驭的。因此，他也承认艺术的"二德难兼"之理，云："砚之发墨者必费笔，不费笔则退墨，二德难兼，非独砚也。大字难结密，小字常局促，真书患不放，草书苦无法。茶苦患不美，酒美患不辣。万事无不然，可一大笑也。"不过，只有在冲突中相互糅合，才能成为和谐的通会之感，才能达到超然尘外的意

旨，"端庄杂流丽，刚健含婀娜"应该是艺理贯通的至高境界。

　　不过，这也充分说明苏轼有着强大的化解人生矛盾的疗伤之法和智慧，从贬居的生活状态中解脱出来，在解脱中"闲处"起来。能多角度来观察事物，尊重事物的本性、复杂性，"横看成岭侧成峰，远近高低各不同。"这就是从不同角度看问题，同时也暗合其自然规律。

　　其实，苏轼之变，以儒道为基础，佛理为变通之法，故能得历来士人之独赏，即便有变，也在情理之中。所以，当我们来赏评其书法时，犹如品味"东坡羹"。（美食：黄州"三味"之一，在黄州利用日常所见的廉价材料，进行反复实践、品评，烹制出了东坡羹，即"东坡居士所煮菜羹也。不用鱼肉五味，有自然之甘"。还有养生之功效。主要以日常的白菜、蔓菁、荠菜、瓜、茄子、赤豆、粳米等材料，借用眉山老家用甑子蒸饭之法熬制。实乃"窘穷"所致，"时绕麦田寻野菜，强为僧食煮山羹"。东坡还专门作《菜羹赋并叙》，元符三年，苏轼大赦北归，韶州太守以"东坡羹"待之，重尝此味，赋就《狄韶州煮蔓菁芦菔羹》一诗。此羹广为流传。南宋朱弁有诗云："手摘诸葛菜，自煮东坡羹。"此羹味美，东坡常叹"人间绝无此味"，喻为"天上酥酏"。东坡书何尝不似"东坡羹"，质朴如野菜，手法比之天工，机趣而出，至味似"天鲜"。）

　　所以，东坡文风即书风，妙中藏法理，理中见真趣，朴素而率性，自成丑拙之调。

三、妙理藏法度　朴拙寓清雄

　　东坡艺术思想本真、素雅，故书风自然、朴拙也就不足为奇了。

　　因此，宋人"尚意"也就不是简单的对唐人"尚法"的反拨，更不是单纯地上追魏晋气韵。它既不执于"法"，也不执于魏晋之"韵"，而是追求韵外之旨、尘外之趣。即便是可以乱真"二王"的南宫，最后也要"一洗'二王'恶札"，更不用说东坡的"我书臆造"了。在他们看来这些都是有碍追寻尚意的陈法，"二王"也成了俗书，所以宋四家中除蔡襄较为保守外，都担当着"破法"的先锋。尤其是宋初文士们皆学"二王"，加上阁帖盛行，书风靡弱。黄庭坚云："近世少年作字如新妇梳妆，百种点缀，终无

烈妇态。"（《山谷论书》）强调"书要拙多于巧"（《山谷论书》）。

东坡书法以佛、道之理，不践古人，"臆造"自我的心像，显然对妍妙的"二王"书风具有颠覆性效果（以《寒食帖》为例）。东坡书风的成功主要是对"二王"的叛逆。魏晋时期，讲究门第，而门第只有贵族才有资格谈，尽管有如王羲之这样风骨清举、行为之高洁者，表象的华丽还是要讲究的，更何况魏晋是讲究"丽雅"的时代。所以，羲之书风妍妙、清丽是自然的事。东坡因长期谪居穷乡僻壤，与黎民无异，"华屋玉食之念不存于胸中"（苏辙《子瞻和陶渊明诗集引》）、"葺茅竹而居之，日啖薯芋"，常以野菜果腹，甚至以《学龟息法》（《学龟息法》："洛下有洞穴，深不可测。有人坠其中不能出，饥甚，见龟蛇无数，每日辄引吭东望，吸初日光咽之。其人亦随其所向，效之不已，遂不复饥，身轻力强，后卒还家，不食，不知其所终。此晋武帝时事。……元祐二年，儋耳米贵，吾方有绝粮之忧，欲与过子共行此法。故书以授之。"）来充饥，加上晚年的妻离子散（去儋州前，苏轼六十二岁，两位妻子已经先后去世，红颜王朝云也在惠州去世，独与幼子渡海），真是困苦至极。幸好，东坡妙通佛理，参透人生，生活的现状致使东坡书法一改婉丽与流变，生发机趣，增加了朴素与丑拙，尽显理趣，一种超然尘外之玄机扑面而来。"华夷两樽合，醉笑一杯同"（《用过韵冬至与诸生饮酒》），自己已是"华夷"不分，哪管书写的巧拙与丽丑，书风也已经蜕化成了与蛮夷相似的拙趣，这犹如魏晋时期"庄学"的富贵化，到北宋时完全呈平民化色彩一样。因此，东坡与"二王"书法的贵族气相比简直就是个"跛足道人"，野老匹夫，"守骏莫如跛"正是其尘外之趣的最好印证。

不仅如此，东坡书法完善并丰富了颜真卿"丑书"的审美逸趣，使"丑书"真正与妍丽的"二王"书风相对峙而成为帖学的又一高峰，使"丑书"规模化了，完成对"丑"的蜕变。

北宋以来，颜真卿的忠烈、大节为宋儒们所仰慕，颜书盛极一时，苏轼是学颜并集其大成者。《六艺之一录》有苏轼幼子苏过跋语："吾先君子岂以书自名哉，特以其至大至刚之气，发于胸中而应之以手，故不见其刻画妩媚之态而端乎章甫，尤有不可犯之色。少喜'二王'书，晚乃喜颜平原，故时有二家风气。"倪瓒跋《东坡芙蓉城诗并序》云："坡翁书大小真草，得

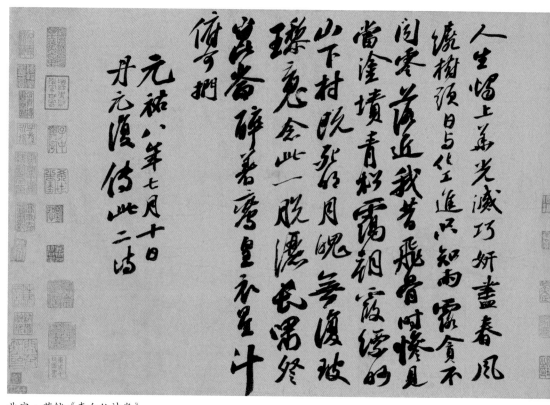

北宋·苏轼《李白仙诗卷》

意率然，无不入妙，字形或似颜鲁公，或似徐季海。"明陆钶跋《东坡琴操帖》时直言："东坡书师法颜鲁公。"牟𤩽跋《东坡惠州帖》云："东坡先生饱吃惠州饭，虽患难流落而忠义之气终不可屈折，故字画视平生为尤伟。叔党尝谓先生笔法师颜鲁公。"颜书的传播始有仁宗初年的石曼卿发其机，欧阳修、蔡襄、苏舜钦等导其流，苏轼、黄庭坚等扬其波，颜书终成一发不可收之势，在北宋中期兴盛起来。由于这种倡导，宋代颜书影响力有湮没王书之势，"二王"的中心地位渐被弱化，颜书家喻户晓。

　　由于颜书的丑拙，导致北宋诸家书风皆"丑"（米芾的信札除外）。这种丑拙的新视觉由颜真卿始发，在宋人的挖掘、推广和发展下呈一发难收之势，并形成了"丑书"与"二王"妍媚之书相对垒或交融的格局。《书概》云："怪石以丑为美，丑到极处便是美到极处。一丑字中丘壑未易尽言。"苏轼对颜真卿书法的继承，开"丑书"之新面，去晋唐之妍妙，而转向对点画质感、结构意趣、章法浑然和意境超脱等方面的追寻。苏轼书法的"丑

拙"是在强调"新意""新趣"的基础上来完成的，而颜书的新意正是苏书催生机趣的源头，才有"颜公变法出新意"（《孙莘老求墨妙亭诗》）。苏轼对新的发现和理解是站在一个公正的立场来评判的（犹如其政治倾向），不执迷于古人经验和对事物的品评，反对泥古不化，善于发现，提倡新变。在《上曾丞相书》云："虽古之所谓贤人之说，亦有所不取，虽以此自信，而亦以此自知其不悦于世也。"例如对萧统《文选》的评论就是直指成说痔漏，"梁萧统集《文选》，世以为工，以轼观之，拙于文而陋于识者莫统若也。宋玉赋《高唐》《神女》，其初略陈所梦之因，如子虚、亡是公相与问答，皆赋矣。而通谓之叙，此与儿童之见何异……正齐梁间小儿所拟作，绝非西汉文，而统不悟"。文理即书理，东坡在书法上"自出新意，不践古人"（《评草书》）也就易于理解了。他并不迷信和满足于唐以来对"二王"书法的一味溢美，而是从自我生活现状出发，从自身实践出发，自出机变，随性化合，不拘成法，无意于佳乃佳。所以，创新是苏轼文艺思想的核

唐·颜真卿《李玄靖碑》（局部）　　　唐·颜真卿《祭侄文稿》（局部）

心，甚至狂言："我书意造本无法。"因此，这种"丑书"也受到时俗的不解，黄庭坚云："今俗子喜讥评东坡，彼盖有翰林侍书之绳墨尺度，是岂知法之意哉？"（《跋东坡书远景楼赋后》）东坡书法的价值到后来才真正被重视。金赵秉文《书〈达斋铭〉》赞曰："其书似鲁公，而飞扬韵胜，出新意于法度之中，寄妙理于豪放之外，窃尝以为书仙。"

苏轼书法丑拙、古奥，导致这一风格的另一大原因是执笔。晋唐时期，执笔法为悬肘悬腕，这种执笔法书写灵活，八面转动。随着书写习惯变成伏案姿态，执笔法始有多向性，各取所需。东坡《论书》云："执笔无定法，要使虚而宽。"他并不在乎悬肘悬腕之说、三指五指之规，只需"虚而宽"。苏轼执笔为腕着纸而笔卧的姿态，黄庭坚云："东坡作'戈'，多成病笔，又腕着而

笔卧，故左秀而右枯。此又见其管中窥豹，不识大体。殊不知西施捧心而颦，虽其病处，乃自成妍。"（《山谷文集》）子由执笔随其兄，山谷云："子由书瘦劲可喜，反覆观之，当是捉笔甚急而腕着纸，故少雍容耳。"（《山谷文集》）董其昌亦云："坡公书多偃笔。"（《跋苏轼赤壁赋后》）所以，东坡用"枕腕"法可信。这种用笔善于指动，运肘、运腕，往往腕着于纸表，运笔行进的变异助推了丑拙之调，结字一般异于常形，"虽其病处，乃自成妍"。这种执笔也导致了东坡书风的形成。这种特殊用笔对后人影响较大，如清何绍基"回腕法"、晚清进士钱振锽"枕腕"、林散之"三指执笔法"等，都在一定程度上成就了独特的书风。所以，今人学书大可不必在执笔上纠结，善于保持自己独特的姿势，如何为自己的书写所用，取长补短。因为它也是书风形成过程中不可忽视的重要方面。

因此，从《寒食帖》来看，苏轼书风在继承颜书的基础上，加强了点画的波动感、丑拙感，一改颜书点画的流便。颜书的"丑"与"二王"书法的流美而言（主要指行书），主要体现在结构上，点画上基本保留了魏晋时期的妍媚与流便，而苏轼书法则在点画上完成了对颜书"丑"的进一步探索，使得整个字形结构更趋朴实、苦涩、古奥，不求修饰，有些点画甚至有锋利、拗涩之趣，绚烂之极，归于平淡。其落笔如大匠运斤，又不见斧凿之痕，使得"丑拙"的雅趣更加宽泛、深沉。而且，苏轼书法在章法上也有别于"二王"，更不同于颜书。"二王"主要表现为"适心合眼"，而颜书则是纠缠，苏轼（《寒食帖》）增加了跌宕感，在"中实"的基调上，加以明显的起伏，因此，点画粗细明显，且有夸张的线形，但不流俗，充满生趣而呈郁勃之势。章法构成明显异于《祭侄文稿》《兰亭序》，如"石压蛤蟆"似的单字率性铺就独特的"行气"，形成一种沉闷的氛围，再以一根长线条来"透气"，使得章法充满奇趣。而《兰亭序》是清新自然，雅丽端庄。《祭侄文稿》是反复纠缠，行间密实，气息沉闷，书风厚朴。

这种章法上的奇趣、逸趣还体现在简与繁、古与新的视觉中。从整体看，中部"春江"始，到"知是"这一行止，点画相对繁复。通篇开头处较为简约，收尾处"衔纸"一列，又较为疏散。从单个字形看，"灶""穷""塗"等笔画多且字形大，显得宽绰而繁复，相反，一些笔画少的字却因此而字形较小，就是在这些字形结构中，也是密者更密，疏者更疏。这种繁简之比在该帖

北宋·苏轼《寒食帖》（局部）

中得到很好的表现。东坡书法的结字和章法注重逸气、天趣，从而反对单一地做局部的繁复工作，注重对事物的整体性把握。表现为去外形之繁复，追求心境上的"意繁"或"意简"，从其画论中可见繁简的应变之理，云："今画者乃节节而为之，叶叶而累之，岂复有竹乎？"（《文与可画筼筜谷偃竹记》）至此，从苏轼书法的整体气象来看，点画奇奇曲曲，自然清新，不执意于魏晋之"相"，唐人之"法"，不求工拙，清奇自然。

　　不过，这种"清奇"更有"清新""清味""清爽""清真"之意。《和陶饮酒二十首》诗云："有士常痛饮，饥寒见本真。""微明独清真，谈笑过此生。"这里的"清"显然有着一种青涩与自然，还有自信。又云："言发于心而冲于口，吐之则逆人，茹之则逆予，以谓宁逆人也，故卒吐之。"（《思堂记》）这表现出一种本真与清爽。这种心性和创作心理往往严重影响书法的真我表白，不加粉饰，如一股清泉。因为清真、本然，故无匠气，书写素面而出，如诗所云："好诗冲口谁能择，俗子疑人未遣闻。"（《重寄》）作书亦如作文，"如万斛泉涌，不择地皆可出……及其与山石曲折，随物赋形，而不可知也"（《自评文》）。因此，东坡书风清新、朴茂，真实、自然。书亦如人生，一生落魄，邋遢已似"耕田夫"，读之使人心酸，"空庖煮寒菜，破灶

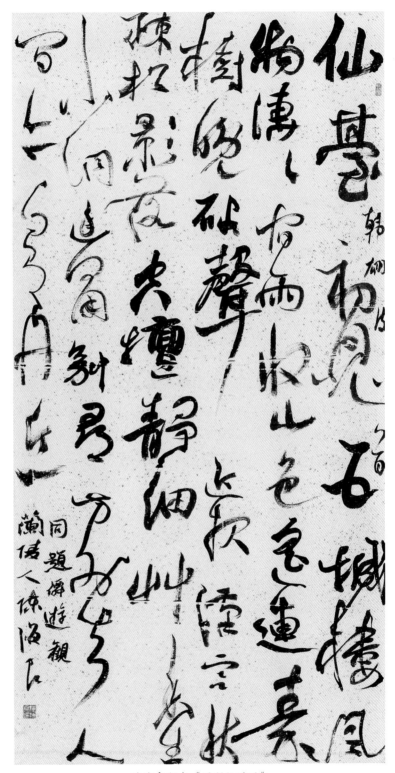

陈海良行书《同题仙游观》

烧湿苇"（《寒食帖》），催人泪下。《庄子》云："天地有大美而不言，素朴而天下莫能与之争美。"法天贵真。味《寒食帖》之"真美"，恐"试使东坡复为之，未必及此"（黄庭坚跋《寒食帖》）。

另外，东坡书风除了沉闷、苦涩之外，还呈现出"清雄"之势。东坡诗以"清雄"著称。诗风大畅大放，气势雄浑。"清"就是明澈潇洒、清新自足，不泥不隔；"雄"就是黄河、长江般奔涌。所以，品东坡《寒食帖》，虽积郁、丑拙，然跌宕、劲实，如浩荡之秋风，劲爽、雄健、放达。

综观东坡书法，行、楷兼擅，尤以行书为最，黄庭坚《山谷集》云："本朝善书者，自当推（苏）为第一。"黄庭坚还讲："早年用笔精到，不及老大渐近自然。"（《山谷集》）苏轼书法自出新意，不践古人，初遍学晋、唐、五代名家，得力于王僧虔、李邕、徐浩、颜真卿、杨凝式。晚年尤得力于颜真卿。用笔丰腴跌宕，有天真烂漫之趣。由于书风丑拙，天趣盎然，开一代风气。从此，除赵文敏外，丑拙之风占据书坛，与"二王"书风渐行渐远。

存世书迹有《寒食帖》《归安丘园帖》《答谢民师论文》与《获见帖》《邂逅帖》《东武帖》《覆盆帖》《人来得书帖》《北游帖》《致季常帖》等等。不过，《寒食帖》是最具创造性的，是天才般的人性表达，是情性、理趣、学养相融合的天成之作。

因此，赏玩苏轼书法犹如体会其通达、不凡的人生，人如其书，书为心画。林语堂曾讲："苏东坡是一个不可救药的乐天派，一个伟大的人道主义者，一个百姓的朋友，一个大文豪，大书法家，创新的画家，造酒实验家，一个工程师，一个假道学的憎恨者，一位瑜伽术修行者，佛教徒，巨儒政治家，一个皇帝的秘书，酒仙，心肠慈悲的法官，一个政治上的坚持己见者，一个月夜的漫步者，一个诗人，一个生性诙谐爱开玩笑的人。"因此，东坡书法的表达方式是综合的呈现，如五味之杂陈。在这里，不讲技术，不分尊贵卑贱，不辨美丑，只有情趣，只讲天机，只谈修养，有理而出，不碍于形，不滞于物，无意于佳而佳，它是智慧的象征。至此，东坡书法开文人书法之先河。

第七讲　意足我自足，放笔一戏空
——米芾书法管窥

北宋立国，既无大唐开疆的强大军事实力，也谈不上赫赫战功立威，更无泽被四方之德，仅因旧朝拥兵自重，以陈桥兵变而登极。因此，统治者以重文轻武策略来防范武将效法夺权和地方割据。《宋史纪事本末》载："帝即位，异姓王及带相印者不下数十人。至是，用赵普谋，渐削其权，或因其卒，或因迁徙致仕，或以遥领他职，皆以文臣代之。"如此，文官地位得以提升。宋承唐制，科举制度得到进一步完善。进士及第，即可为官，宋宰相十之八九为进士，其他途径擢升官吏明显偏少，且前途渺茫。文臣执掌权柄，文艺自然繁荣。同时，宋帝王彪悍雄强者寥寥，皆雅好文艺，更有徽宗耽于艺事而忘国之万机。上行下效，文艺、收藏一时昌盛。由此，宋代精英文化的主要特征首先是崇文，而非尚武，文士的儒雅、博闻、才学、多思，以及综合的艺能成为时代崇尚的理想人格，坚贞、坦率以及对声色、敏

北宋·赵佶《五色鹦鹉图》

感、浮艳、机巧的拒绝，成为士大夫具有历史担当的人文气质。欧阳修、范仲淹、王安石、苏轼等成为文士的典范。不过，文士间的相互倾轧——"党争"也越演越烈，尽管欧阳修以《朋党论》来对付夏竦等大官僚的攻击，以此警示，也未能挽救文臣们为迎合帝王专制而分裂成新、旧两党的局面，以巩固皇权之名，党同伐异，排斥另类。

如此政坛与文坛，米芾注定是个异类。祖上为官者皆为武职（五世祖为北宋勋臣），父为濮州左武卫将军，仅因母（阎氏）"侍宣仁皇后藩邸，出入禁中"（《东都事略》），补为"殿侍"，非科考优胜者，官场生态成就了他的异类品性。同时，他对文事的浸淫与专注，甚至"不轨"，则为文士们所不齿。无论欧阳修还是苏轼，"原道"功能是他们一再坚守的文艺本分。米芾尽管在艺事方面的成就得到了徽宗认可，但他变态式的专注严重背离了文士们的社会责任与艺文担当，不断挑战精英社会容忍的极限，米芾虽没卷入"党争"，但新、旧两党都视之为异物。宋周烽《清波杂志》云："襄阳米芾，在苏轼、黄庭坚之间，自负其才，不入党与。"因此，他被一再贬压、异化，导致心灵的扭曲、变态，也就不足为奇了。

一、执迷与玩世

米芾的不凡家世，内心自有骄纵和高迈的习性，虽非王孙，但锦衣玉食，富贵之神气溢于言表，可仕途不畅，往往又把他打回现实，醉心艺事却又被误为玩世，内心之纠结，行为之矛盾，贯穿了米芾的一生。

米芾唯以书画名世。对书画的专擅源自家学，追慕高古，穷究物理，是米芾不同于其他文士的主要方面。米父擅于书画，精鉴。据米芾《书史》云："濮州李丞相家多书画，其孙直秘阁李孝广收右军黄麻纸十余帖，辞一云白石枕殊佳……后有先君名印，下一印曰'尊德乐道'。今印在余家。先君尝官濮，与李柬之少师以棋友善，意以弈胜之，余时未生。"米芾幼承父学，好书画、精鉴自在情理。米芾《自叙帖》云："余初学先写璧颜，七八岁也，字至大一幅，写简不成。"也说明其自小学唐人书，但随着对魏晋书法的迷醉，觉得"欧、虞、褚、柳、颜皆一笔书也。安排费工，岂能垂世"。善于鉴藏的米芾，其激越、极端的秉性已溢于言表。这样的言语，在宋其他文士中是极为少

见的。

当然，米芾的极端和变态行径，自然成为文士们所不解与品评的焦点。北宋，文臣治国，文人的自信和历史担当是前朝所无法比拟的，闲暇之余，重文玩、好收藏蔚然成风。如此，民间收藏与皇家典藏形成了鲜明对比，各种价值评判与由此产生的人生态度也从器物的收藏中显露出来，欧阳修、苏轼、米芾正是三个不同的类型。"欧阳修对变革艺术收藏观念的最大贡献在于，他拒绝了受限于偏狭的、以宫廷趣味为准的书法史。

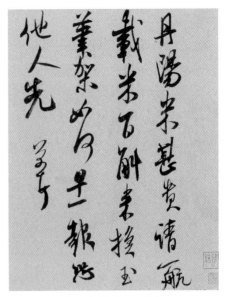

北宋·米芾《丹阳帖》

他在刻碑铭文中发现了书法之美，并且认为这种美比其'所书'的内容是否符合儒家正统更加重要。但这一议题在苏轼、王诜和米芾的讨论中发生了变化……米芾指出：一旦经过了足够长的时间，任何功业都会被遗忘，但艺术却能对抗遗忘，长时间保存。他甚至说艺术品即便有损伤也可以修复——他有点天真地以为时间不会对一件艺术品造成任何损害"（艾朗诺《美的焦虑——北宋士大夫的审美思想与追求》）。由此，米芾的艺术观为什么会比同时代人更为激越的原因也就凸显出来，对藏品的占有、欣赏角度、摹习深度等问题存在较大分歧。从欧阳修《集古录跋尾》中基本可以窥探其收藏的观点，即不论贵贱，不问出处，强调包容。对魏晋书风的态度更是谨慎，反对唐人对"二王"的神化，他的视野已经从皇家收藏的经典文本扩散到影响书法发展的更为宽泛的民间遗存，从而来调剂勤政之余的心情，而愉悦功能的实现是保持一颗不滞于物、不为物役的素心，占有是暂时的。苏轼虽也认为不可沉迷，以至于玩物丧志，把纵情声色与耽于名贵字画之赏玩一起归纳为低级趣味，尤其是聚敛宝物的卑劣动机是苏轼所不可接受的，这有违作为士大夫的人格担当，真正的艺术品是不应该论价买卖的，对占有器物的心理一直保持着一种谨慎。米芾则不择手段，对藏品必须严加鉴别真伪，不把精品当成一般的"物件"看待，而是具有超越于"炜炜功业"的恒久价值，对

"锦囊玉轴"不惜巧取豪夺。不仅这样，还对书画作品进行深入穷究并达到技术上的再现，这又是欧、苏所不能接受的。"对面皴石，圆润突起，至坡峰落笔，与石脚及水中一石相平。下用淡墨，作水相准，乃是一碛，直入水中；不若世俗所致，直斜落笔。下更无地，又无水势，如飞空中。使妄评之人，以李成无脚，盖未见真耳"（米芾《画史》）。显然，他已从愉悦的层面转为对器物细枝末节的格物穷理、对治国功业的漠然，而斤斤计较于技艺。这种对藏品的细致描述，在宋人的诗文中是很难找到的。因此，从艺术的角度看，米芾对待书画经典的态度可以看作是对欧、苏、黄等关于艺术收藏及艺术审美层面的进一步深入。苏轼对仿造之作虽有讥评，但对假托之精品也可接受；黄庭坚也不大提倡临摹刻画古人，主张"游目"，强调入神，认为临摹都是"以意附会"。而米芾必须纠错穷理，技术手段也就在这火眼金睛中不断提升，他也不断仿作，格物致知，锲而不舍，以至于不惜偷梁换柱，"窃取"他人藏品，混淆"视听"，在穷理中获得标榜、自诩的满足。尤其是"二王"作品的临摹，当入神妙。"先臣芾所藏晋唐真迹，无日不展于几上，手不释笔临学之。夜必收于小箧，置枕边乃睡"（《宝真斋法书赞·米元章临右军四》）。这种刻意显然为广大士大夫所不齿，也成为自己不断被同僚弹劾的依据。米芾也正是从这种近乎歇斯底里的执着中获得了技术的高度，成就了米家书风。"刘郎无物可萦心，沉迷蠹缣与断简"（《刘泾新收唐绢本兰亭作诗询之》）。这正是米芾不同于常人的"怪癖"。

　　不过，米芾书画作假，自有其时代背景。整个宋代，士大夫们为实现致君尧舜而"回向三代"的政治理想，进行了礼制改革，徽宗时期还设立"议礼局"。于是，对古器物的辑录和考证成为文士们一时之雅事，金石学应运而生，不断提升的崇古意识，导致发生了规模宏大的复古运动。古器物学知识与民间工艺相结合，一批仿三代的器物，如青铜器、玉器等，应运而生，书画的仿作也达到高潮。因此，北宋时期，出现米芾高仿晋人书等仿古现象，是宋皇室与文臣们为合法统治，进行礼制改革的必然。米芾作假虽有偷梁换柱之嫌，但非买卖牟利，只能证明其崇古、入古境界之高，手段之精湛，而非泛泛之辈。

　　米芾以仿古诳惑世人，对"物"的过度沉迷，不仅是士人们不齿的缘由，由此衍生的古怪行为，即艺术的生活化所导致的行为副产品也成为人们

的笑柄。在米芾看来，经典器物本身的恒久价值胜过人生之功业，是米芾占有、保护并究其物理的终极目标，凡夫俗子是不可触碰并占有的，即便自己也得时时清洗，一尘不染，如是，方能把玩珍品。而洁癖就是米芾沉迷于"物"的行为表达。陈鹄《耆旧续闻》载有这样的趣闻：别人拿了他的朝靴，便心生厌恶，不断洗刷，以至于"损不可穿"。《词林纪事》载："米元章盥手用银方斛泻水于手，已而两手相拍，至干都不用巾拭。"这种两手相拍而干的作派，就是不想沾染身外尘埃，保持独立而洁净，这又何尝不是米芾在鱼目混杂的民间收藏大潮中保持独立的思考和清醒的认识呢？这在常人看来却已到变态的地步，甚至闹出更大的笑话。《耆旧续闻》载："世传米芾有洁癖，方择婿，会建康段拂，字去尘，芾曰：'既拂矣，又去尘，真吾婿也。'以女妻之。"今天我们去博物馆库房观看古旧字画时，戴上手套已是一种职业习惯，而不再成为笑料。

　　如果洁癖是米芾赏玩器物的沉迷所致，那么，米芾的奇装异服、拜石等怪诞行径正是对器物古雅、意趣痴迷崇拜的又一表现。《宋史·列传·文苑六》载：米芾"冠服效唐人，风神萧散，音吐清畅，所至人聚观之。而好洁成癖，至不与人同巾器。所为谲异，时有可传笑者。无为州治有巨石，状奇丑，芾见大喜曰：'此足以当吾拜。'具衣冠拜之，呼之为兄。又不能与世俯仰，故从仕数困。"又《何氏语林》载："元祐间，米元章居京师。被服怪异，戴高檐帽，不欲置从者之手，恐为所浼。既坐轿，为顶盖所碍，遂撤去，露帽而坐。"《拊掌录》又载："米芾好怪，常戴俗帽，衣深衣，而蹑朝靴绀缘。朋从目为卦影。"米芾的异常行为实则是本真的变现，绝不掩饰而"与世俯仰"，也更非矫情饰行，即便在皇帝老儿处也不收敛。何薳《春渚纪闻》载：宋徽宗召米芾书艮岳大屏，指御案间端砚，令就用之。书成，即捧砚跪请云："此砚经臣濡染，不堪复以进。"宋徽宗无奈，赐之。米芾舞蹈以谢，抱砚而出，余墨沾染袖袍。宋徽宗道："'颠'名不虚得也。"米芾特立独行的异端行为，不仅是耽于艺事的理解方式，也是一种玩世的人生态度，他正是以舍身艺事的抱负而有别于同代士人不滞于物的"道统"观，直言了"功名不如翰墨"（岳珂《薛稷夏热帖赞》）。他的执着、痴迷、较真的劲，显然严重背离了士大夫精英阶层可以接受、包容的极限，但他最终却从沉迷于魏晋的复古中找到了解构唐人的密码。要知道，米芾《海岳名言》对古人批评的苛刻程

度是历代书论中少有的，尤其是对待唐人，不是"恶札"，就是"俗品"，米芾正由于这种较真的态度，不趋时调，从学唐人到反唐人，最终想超越唐人，云"古人得此等书临学，安得不臻妙境？独守唐人笔札，意格庸弱，岂有此理。"（《武帝帖》）所以，纵观米书，唐人影子踪迹全无，不像苏、黄、蔡等几家，总能窥探出一丝鲁公的笔意。尽管米芾自诩"一扫'二王'恶札，照耀皇宋万古"（明毛晋辑《海岳志林》），或"无一点右军俗气"（《画禅室随笔》）之类的自夸，从米芾大量信札的面目看，仍是一派"二王"景象。所以，对于器物的"古"意，米芾不仅仅是停留在事物表面上，而是从生活的点滴开始，把醉心艺事的把玩生活化了，做到思想和行动的高度统一，在与"二王"的契合中追寻到了自我的真实。米芾不同于寒门子弟，生活在数代为官的家庭中，天然拥有与"二王"心性一致的贵族气息。米芾自小受其父熏陶，并学过"二王"，以至于痴迷"二王"。据《韵语阳秋》卷十四载："元章始学罗逊书，其变出于王子敬。"而罗逊正是罗让，罗让书《襄阳学记》最为有名。《襄阳县志·古迹》载："襄州《新学记碑》：贞元五年卢群撰，罗让书。……让书《襄阳学记》最有名。米元章始效其作，后乃超迈如神耳。"后得苏轼启迪（元丰五年，三十一岁的米芾在黄州拜见了苏轼）"始专学晋人，其书大进"，他以"集古字"为主要的技术手段，留下不少"二王"赝品。如《鸭头丸》《中秋帖》等，这种高仿是绝无仅有的，这又何尝不是米芾学书的一种异端行为呢？米芾的作假、"集古字"，是从摹习唐人开始的，进而摹习魏晋风流，不仅导致鉴赏观念的颠覆性变异，也最终成就了"宝晋斋"之美名，而所谓的穿戴前朝衣服、拜石之类，与书写的仿古等都是崇古的异端表现，同时也高标了自我的出尘与洁净。

当然，从心理学讲，米芾行为的怪异也有其隐情。米家世代官宦，自然养就高贵个性，但在文人治国，强调进士"出身"的文人圈活得郁闷、无奈。《宋史》载：米芾"以母侍宣仁后藩邸旧恩，补浛光尉、历知雍丘县、涟水军。"这都是些小官职和闲差。庄绰《鸡肋篇》载其母："出入禁内，以劳补其子为殿侍。"杨诚斋《诗话》载："盖元章母尝乳哺宫内。"显然，米芾以皇族的奶妈入仕是事实。杨诚斋《诗话》还载一趣事，云："润州大火，唯留李卫公塔、米元章庵。米题云：'神护卫公塔，天留米老庵。'有轻薄子于塔、庵二字上添注'爷''娘'二字。元章见之大骂。轻薄子又于塔、庵

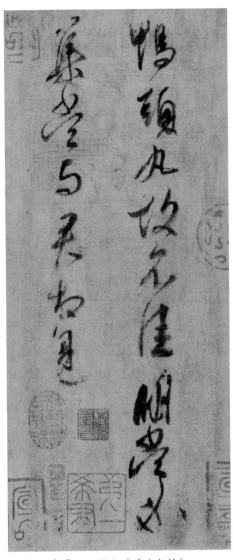

东晋·王献之《鸭头丸帖》　　　　　　　　东晋·王献之《中秋帖》

下添'飒''糟'二字，改成'神护卫公爷塔飒，天留米老娘庵糟'。"对于米芾的出身，宋人笔记也多诟病，云："吕居仁戏呼米芾为米老娘。"（《稗贩》）可见，米芾向以为傲的出身，却为士林所不齿。米芾二十一岁出仕始，一直未有要职，虽有致君尧舜之念想，只能在一而再的士林嘲笑间无奈而失意地纠结着。特别是元丰八年，据岳珂《宝真斋法书赞》载，米母过世，米芾一夜头白，"武林失恃，遂发白齿落，颓然一老翁"。"失恃"当为母亲去世，仕途更为暗淡之意。元符三年（1100）米芾已老，叹曰："今老矣，困于资

格，不幸一旦死，不得润色帝业。"1106年，米因书画出众得以迁书画两院博士，第二年擢七品礼部员外郎。未任前仍遭弹劾，"倾邪险怪，诡诈不情，敢为奇言异行以欺惑愚众，怪诞之事，天下传以为笑，人皆目之以颠。士人观望则效之也，今芾出身冗浊，冒玷兹选，无以训示四方"（吴曾《能改斋漫录记事》）。于是，米被逐出，几个月后死于淮阳军上。

可见，米芾不得志的内心是苦闷的，"不得润饰帝业"成为终生之憾。从其行为方式来看，米芾对字画的专注，显然也是一种仕途不得意的行为转向、内心倔强的反常，"不能与世俯仰，故从仕数困"（《宋史·列传》）。越不得志，也就越专注于艺事，恶性循环，行为的放纵，对"物"的沉迷，也就不再顾及皇上、同僚及世人的感受了。而从米芾的书画来看，显然也有着游戏笔墨的层面，纵横感跃然纸上。黄庭坚云："米芾元章在扬州，游戏翰墨，声名藉甚，其冠带衣襦，多不用世法，起居语默，略以意行，人往往谓之狂生。然观其诗句，合处殊不狂。斯人盖既不偶于俗，遂故为此无町畦之行以惊俗尔。"（《山谷题跋》）应该说，米芾行为的异常，既有痴迷古代器物的执着感，也有官场失意的精神消极，两者互为激发，导致了所谓"米癫"，甚至行为自残。越是这样，越是有悖士林精英的精神气质和人格理想，而米芾越是挑战精英阶层的容忍度，受到的打击也就更厉害。因此，米芾内心是矛盾的，真率与饰行、骄纵与自卑的双重品性在他身上集中体现，甚至出现思维的跳跃性，往往匪夷所思。如对张旭的态度，一方面讥笑为"张颠俗子"，另一方面则大加赞赏，云："人爱老张书已颠，我知醉素心通天。笔锋卷起三峡水，墨色染遍万壑泉。兴来飒飒吼风雨，落纸往往翻云烟。怒蛟狂虺忽惊走，人间一日醉梦觉。使人壮观不知已，齐笔为山倘无苦。由来精绝自凝神，满手墨电争回旋。物外万态涵无边，脱身直恐凌飞仙。洗墨成池何足数？不在公孙浑脱舞。"（《智衲草书》）当然这也有他对待魏晋书法前后深入程度的因素所致。这种跳跃性心理特征，也导致诗文也常有怪诞之意，逻辑性不强，甚至难以理解。庄绰云："其作文亦狂怪。尝作诗云：'饭白云留子，茶甘露有兄。'人不省'露兄'故实，叩之，乃曰：'只是甘露哥哥耳。'"（庄绰《鸡肋编》卷上）对于这种情况，曹宝麟讲："他的文章如《王羲之王略帖跋》，叙事多缠夹不清。这种情况在苏、黄一类文学家中绝对不会发生。"（《中国书法史》）相反，这种矛盾心理和异端行为，为世俗的羁绊就越少，

戏笔、癫狂……行为的放纵、思想的跳跃性，成为书画自成面目的催生素。无论是米点山水，还是"刷笔"书写，都是米芾在书画史上自立风标的典范。因此，宋孙觌《向太后挽词》跋云："米南宫踬弛不羁之士，喜为崖异卓鸷、惊世骇俗之行，故其书亦类其人，超逸绝尘，不践陈迹。每出新意于法度之中，而绝出笔墨畦径之外，真一代之奇迹也。"

可见，米芾精鉴的态度与方式，不仅挑战着器物收藏的习惯套路，行为的真率与"癫狂"也颠覆了士林的社交习俗。其实，米芾的行为正是在这种文化、官场的生态中保持的一种特立独行的人生态度的反映，而追慕魏晋书风不仅成为其精神上的愉悦，也是解脱人生矛盾与病痛的途径。魏晋士人强调率直、任诞、清峻通脱之行为风格，显现出一种远离政治、回避现实、无关道德、蔑视俗物、内心澄明、超然物外的精神。从米芾的行为方式来看，这正是米芾所追求的。因为他已把功名比作"臭秽"的场所，"好事心灵自不凡，臭秽功名皆一戏"（米芾《题苏中令家故物薛稷鹤》）。魏晋名士在本质上就是为个性而活着，尤其以"竹林七贤"为最，以此来颠覆当时权贵以"假道学"来谋取私利的行径。"宁做我"成为生活的时尚，而社会上的声名、排名是不重要的。米芾自小仰慕晋人书风，故而行为标新立异成为一种可能，这也是米芾行为诡诞的一个重要思想依据。魏晋名士以个性化的自我表现，解构汉代士人为官、崇文、尚艺的类型化特征。而北宋为官、为艺的类型化特征是显而易见的，米芾也正是借独特标识的古人形象来颠覆北宋士人的一贯风貌。而宋人进士即为官成了一种固化模式，这种类型化仕进特征是米芾不愿接受的，在他看来也是"俗物"，这种僵化的出仕模式正如唐楷中的"法度"一样刻板，纠缠着米芾的内心，而米芾的个人化行为正说明了这一点，把法度严谨的唐楷比作"恶札"也就见怪不怪了，当然这注定要受到时人的排挤和打压。因此，米芾的怪诞行为既是宋人尚意，追慕晋人的一种方式，也是翻越唐人的手段，更是其仕进不畅而采取的一种变态行为，以此来反抗仕进的固化模式。

由此，米书笔墨中"墨戏"的成分，不仅仅是米芾沉迷于"物"、执着于"物"的"玩物"表现，也有着更为深刻的思想内涵。尽管宋人都有"游戏笔墨"的倾向，但没有像米芾这样玩得彻底，玩得纯粹，玩得宽泛，什么玩石、玩戏、玩饰、玩墨……"功名皆一戏，未觉负平生"（米芾《画史》）。连人生、功名都是玩。由此，米芾的形象也完成了从"玩物"走向

北宋·米芾《蜀素帖》

了"玩世"的飞跃。

当然，米芾行为的怪诞，诸如笔墨游戏、功名一戏等，还与佛、道等思想有关，尤其是禅宗理念。宋代文士一般都受禅宗思想影响，如苏轼、黄庭坚、王安石等，而宋人尚意书风的形成并突破唐人的主因，正是思想的解放，宋人的"臆造""得意""尽意""一戏"等思维模式正是文士们生活失意而参禅后的异动。尽管米芾官不大，但每到一处定游历僧院，向禅师问道。从他的名号来看，诸如襄阳漫士、鹿门居士、中岳外史、海岳外史、净明庵主、溪堂、无碍居士等，正说明他受佛、道思想的影响较深，还常与仲宣长老、广惠道人、惟深禅师等交游，在杭州写有著名的《方圆庵记》。另外，还写有《僧舍假山》《十八罗汉赞》等不少禅诗，如"众香国中来，众香国中去。人欲识去来，去来事如许。天下老和尚，错入轮回路"（《临化偈语》）。

应该说，导致米芾的"癫狂"是多方面的，不过是米芾做得更为彻底、更为任性而已。无论是鉴赏，还是诗、书、画创作，抑或其他如"玩石"等嗜好，都能浸淫其间，旁若无人。是仕途的纠结与人性的扭曲？是执迷于"物"？还是狂禅式的淫放？可能都有。不过，米书风格的多样性、丰富性也正说明了这一点。

二、集字与笔戏

米芾擅长临古，既有鉴藏之需，也有自诩之嫌，更有书写的造新之心。由于长期临古、拟古，执迷于画面的深究，技术之完备明显超出同代书家，而米书多变的风格样式正是从"集古字"到"不知何以为宗"的一步步演

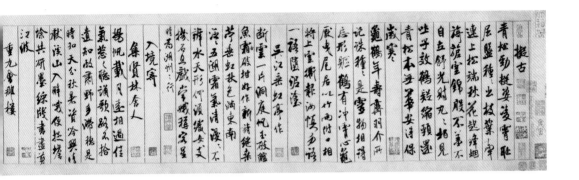

绎、蜕变来完成的，他不像苏、黄等书路相对单一，而是八法兼备，字势淫巧，极尽变化之能事。纵观米书，他是个"技法家"，是"二王"笔法的魔术师，他是魏晋以来笔法传承最为全面的宗师。在"二王"笔法不断外化的过程中，多变的字势在不同的笔法组合中放纵聚散，连他自己也说"自任腕有羲之鬼"（《画禅室随笔》）。如《方圆庵记》，虽有"集古字"之嫌，但"二王"的多变笔法，已出神入化，而《虹县诗》等完全就是米书风格的全新体现。不过，就"二王"书风而言，米芾主要摄取了王献之的体势，在追求机巧而淫放的过程中，"二王"书法的温文尔雅已经变异。假如"二王"是谦谦君子，那么，米芾在"二王"面前已蜕变成了"跳梁小丑"。其实，"二王"书风延续到北宋，基本朝着两个方向迈进。一是，以智永为主的严谨。另一路则是"淫巧"纵横，点画乖张，即王献之到南北朝诸家，唐朝的褚遂良直到五代的杨疯子，笔法锋势凌厉，点画烂漫，字法精熟，这都深深影响了米书风格。米芾书风主要有三种倾向，一是信札，二是诗稿，三是大字行草。信札基本延续了"二王"笔法，夸大了王献之书法的体势，多变的趣味如其诡异的个性。诗稿基本形成自我的结构特征，字形已现丑拙，尤其是《蜀素帖》，体势飞动，但充满哲理，气韵上已经一洗"二王"，风标自立。大字行草书是米芾书法最具创新的区域，大量运用刷笔，所谓"淫巧"之嫌也主要体现在大字行草书中。

　　米芾全面的书写技能、多变的玩世性格、集古字的不同风格和类型化感受，是造就米书风格多变的主因。直观米书，总觉得他是在手舞足蹈之下一蹴而就的戏作。性格的诡异、不被世人认可的内心纠结、穷究物理的"痴迷"，使得米芾的内心世界充满"忽变"的跳跃色彩，没有一时的稳定感。

北宋·米芾《研山铭》

因此，米书很少有相同风格的字帖存世，"米鬼"不仅仅是指其表面的行为异常，书风的多变才是其内心深处纠结的躁动。他的技术性、即兴性、"墨戏"性、一惊一乍的内心世界，激发了他巫师般的神奇画笔。这种书写性对我们今后书写的心态训练与调养是有借鉴意义的。一般书写总有心理上这样那样的保留或障碍，而米芾的真性在变态的内心焦虑中淫放起来，"放笔一戏空"，使得心灵完全释怀。这也是米芾书法不同于苏、黄、蔡的原因，他们三家的面目相对单一，而米芾则是百变的"巫师"。这种百变的魔性主要体现在米芾的信札中，从临仿唐人到魏晋的征程中，外在的炫技与内在自诩，在内心的忽变和跳跃中不断造作与癫狂。相反，米芾的大字行草书，如《虹县诗》《多景楼》《研山铭》《吴江舟中诗》等，在风格上显得相对一致。不过，在大字行草书中，笔法的变异已非常明显，"刷笔"充斥在字里行间。这是米芾书风成熟的标志性笔法。由此，他不仅是"二王"笔法的继承者，也是开拓者，"刷笔"为后人开辟了新的书写笔路，为大字创作提供了无限可能，给明清大中堂的创作以启示，祝允明、王铎、徐渭等无不从米字崛起。可见，米芾是个传统派，而其书风的叛逆性正是从多变、忽变的思维中获得了支撑，最终为颠覆性的质变提供了技术、心理上的保证，又在好

友钱穆父的引导下完成了书风的巨变。正如其所云："古人书各各不同，若一一相似，则奴书也。"（《自叙帖》）"老厌奴书不玩鹅。"（《与魏泰唱和诗》）在董其昌《乐兄帖跋》亦载："米元章帖有云：余十岁学唐碑，自成一家，人称为似李邕，心恶之。乃师与王大令，他日又云：吾书无一笔右军俗气。"所以，米芾执迷于物，潜心于书，并非人云亦云，而是保持个性与清醒，格物寻理，寻找到了合乎书道的原理。"一扫'二王'恶札，照耀皇宋万古"（明毛晋辑《海岳志林》）。这正是米芾的豪情壮志。

有关米书风格的多样性及突破性，可以从米芾、王羲之、王献之、苏轼等几家的比较中得到进一步的证明。

首先，从米书与"二王"书法的比较中，可以明辨他们笔法的异同，米书的多样性正是在临古开今过程中的重新发挥。米芾信札，基本上继承了"二王"的笔法、体势，以及气韵的流美，大量运用铺毫、提按等魏晋书法中常见的用笔，他并没有像苏、黄等由于受唐人影响，掺入了较多的顿挫。米书也有顿挫，显然在自我高标晋韵的书写中运用得较为隐晦和狡黠，不在一些"横折"处，而是在一些"钩（趯）"处腾挪，加大动作，稍加放逸，这在"二王"的字帖中是极少见的。米书信札也很少用"绞锋"与"刷

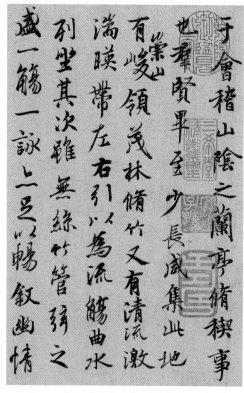
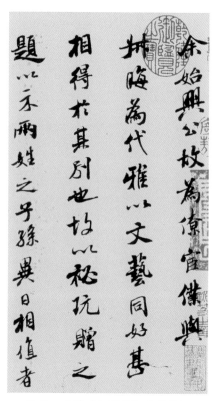

东晋·王羲之《兰亭序》（神龙本，局部）　　北宋·米芾《叔晦帖》（局部）

笔"，只在少量的信札中运用刷、绞之笔，或"刷绞"并用。我们不清楚米芾为什么在信札中要保持着这样的笔调，而在自我的诗稿中恣意妄行，机巧淫放，极尽笔法淫巧之能事，或许可以看作米芾是在与亲朋的书信交往中想要获得善书"二王"或获得"古风"的美名，因而，"二王"点画的流美、雅丽、精巧，在米字信札中基本得到保留。而诗稿《蜀素帖》等却是一反"二王"的艳丽与流美，完成了米家风范的基本框架，其结字的诡诞、笔墨的情趣，已经在"墨戏"中找到了自我。《研山铭》《多景楼》之类书风显然又是不同于《蜀素帖》等诗稿，更不同于信札，在恣肆横生的结构中，用笔更见粗犷、大胆，震颤与腾挪、飞白与枯涩，笔法与字形在造作中矫情饰行，气格上也明显有别于苏轼等尚意书家。因此，米芾三种格调的并存，可以看作是米芾在创作中体现的一种矛盾心理，既要获得朋辈对其高古的认可，又要极力扫荡"二王"笔意的内心纠结。

但不管怎样，米字毕竟有别于"二王"，也不同于同代各家，除笔法

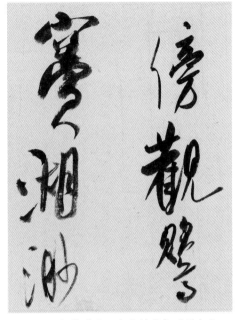

北宋·米芾《虹县诗帖》（局部）　　　北宋·米芾《吴江舟中诗帖》（局部）

的诡异、风格的多变外，米书的字势更是造就其风格的独特手段。《东坡集》云："风樯阵马，沉着痛快。"这是苏轼对米书体势的注解。《山谷题跋》也以同样的口吻赞美米书之势，云："快剑斫阵，强弩射万里，书家笔势亦穷于此。"米芾推崇颜真卿《争座位》不仅是其率意的笔致，还有书写中飞动的笔势，云："字字意相连属飞动，诡形异状，得于意外也。世之颜行第一书也。"（米芾《宝章待访录》）《海岳名言》中也多次提及体势问题，云："真字甚易，唯有体势难。"又："隶乃始有展促之势，而三代法亡矣。"又："真字须有体势乃佳尔。"米芾宗法"二王"主要指收集王献之的字法和体势的把握，所以黄庭坚评米芾有："专治中令书"之说，蔡絛亦云："其得意处大似李北海，间能合者，时窃小王风味也。"（《铁围山丛谈》）葛立方《韵语阳秋》更是直指小王，云："元章始学罗逊濮王书，其变体出于王子敬。"马宗霍《书林藻鉴》亦载："米行草政用大令笔意，稍跌宕，遂自成一家。"薛绍彭和李之仪却说米芾得王献之亲授的羊欣笔意，云："笔下羊欣更出奇。"赵构解释云："《评书》谓：'羊欣书如婢作夫人，举止羞涩，不堪位置。'而世言米芾喜效其体，盖米法欹侧，颇协不堪位置之意。"（赵构《翰墨志》）米芾正是在小王及其延续的书风中，

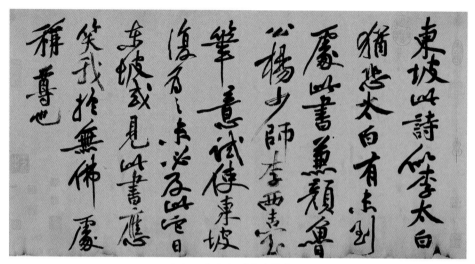

北宋·黄庭坚《寒食帖》跋

对形、势的不断把握与变换中获得了新生。其实，米芾得之于"势"，也有高人钱勰指点，"及钱穆父诃其刻画太甚，当以势为主，乃大悟"（董其昌《画禅室随笔》）。

康有为云："古人论书，以势为先。中郎曰九势，卫恒曰书势，羲之曰笔势。盖书，形学也，有形则有势。兵家重形势，拳法重扑势，义固相同，得势便，则已操胜数。"（《广艺舟双楫》）势有笔势、字势及通篇的气势等，笔势往往由书写的速度、运笔的方向、入纸的力度角度等因素决定，并在向背、正反等运势中显现点画、字形的力度和内在气质。正如书论所言"千里阵云""高山坠石"……由于这些因素的作用，字形也随之变动，所以，自古"形势"相得而生变。虞世南也云："兵无常阵，字无常体矣。谓如水火，势多不定，故云字无常定也。"（《笔髓论》）所以，得"势"而能运"势"，方能得天下。献之与羲之书风的不同就是注重体势，从其信札来看，体势明显跳跃起来，而羲之书是平和的、温润的，再从《鸭头丸》《中秋帖》（疑米芾作伪）的体势来看，明显势大力足，当然也明显是米芾在仿作中加大了"势"的放逸，这两件作品的疑点也正在于此。米芾还偏爱褚遂良，不仅是褚字笔法的丰富性，还有用笔中的笔势。米芾注重笔势的应用，导致了用笔动作的夸张，这暗合了米芾跳跃性的多变性格，也与"二王"形成了差异。假如没"淫放"之姿，恐没有米书。因此，米书不仅有铺毫，更多地应用了跳跃性的

笔法，笔法与笔法之间的衔接，增加了上下震荡和左右的跳跃，不仅体势飞动，字形也随势变幻，风貌也由此凸立，这不像"二王"那样慢条斯理的平动铺毫、圆润的转折，而是以飞动之势，振迅而出，天真烂漫的书写犹如神经质般跃然纸上，"刷笔"，不仅是"势"的进一步强化，也是巧妙运"势"的提升，它更加丰富了点画的韵致，同时加强了点画的力度与厚度。

其次，从米书与苏、黄、蔡等几家相比较看，米芾风格的多样性及与另三家风格相一致是宋四家中的一大异象。米芾在不断地临古、拟古中，笔法、字法自会截留在自我的书写中，稍做变异就成拟古或翻新的可能，加上笔法突破，"刷笔"的恣意放纵，字势自然开张，而在临仿中的不同尝试，也会造就米芾来自视觉的、技术的、心灵上的不同体悟等，没有常法，但与"二王"等前人书风相比较，总有着天然的亲近，这也是米书风格多变与其所对应临仿不同古帖有关。苏、黄、蔡等几家，虽也取法"二王"，但更多取法的是颜真卿书法，在圆转处往往有顿挫感，有时也运用震颤之笔使得点画更为丰富，而米芾则是以提按为主导的圆转，顿挫感在古法的掩饰下明显减弱，米运用的是晋法，而苏、黄等大量运用唐法或时调，尽管也运用铺毫、提按等基本笔法，然与"二王"相比简直是风马牛不相及，特别在字形结构上，基本排斥"二王"意趣，黄山谷更是从"撇""捺"等笔画上的震颤中获得了别样的意趣。无怪乎，东坡自夸"我书臆造本无法，点画信手烦推求"（苏轼《石苍舒醉墨堂》）。黄山谷亦云："老夫之书，本无法也。"（《山谷论书》）这与米书的追根溯源、下笔有由形成鲜明对比。故元祐旧党执政时期，钱勰、东坡等论书不提米芾，盖米字瑕疵在于模拟古人太甚之故。"顷见苏子瞻、钱穆父论书，不取张友正、米芾，余殊不谓然。及见《郭忠恕叙字源》后，乃知当代二公极为别书者"（黄庭坚《山谷题跋》补遗《题徐浩题经》）。最终，米芾也是在钱穆父的引领下，"放笔一戏"，从行为、心理上作一放达，"刷"出了自我天地。"刷字"不仅完成了点画、笔势的变异，也"一扫'二王'恶札"，也有别于时调，其面目才逐步凸显出来。不过，宋代书风不像魏晋书风般有着一定的风格倾向性，而是各自风格标新立异，从直觉上看，各家书风明显，没有太多关联，米芾鬼，东坡曲，黄庭坚做作……苏轼、黄庭坚的书风，犹如跛足道人；蔡襄较为严谨，局限于晋唐之法，而米芾初以晋唐法，后破茧而出，但两人都有富

殷商·甲骨文刻辞　　秦·李斯《峄山刻石》（局部）　　东汉·《礼器碑》（局部）

贵之气。米芾尽管刷、绞并用，字势开张、锋势凌厉，但富贵之气未失，这也正说明米芾心气更高，蔑视俗物，有着超然物外的神明，这显然是魏晋精神在米芾身上的一种反映。

　　不过，从创造力的角度讲，苏、黄的成就更大，尽管米芾也尚意创新，"不袭古人，年三十为长沙掾，尽焚毁已前所作"（曾敏行《独醒杂志》卷五）。但他是传统派中渐变的代表，苏、黄书法注重天性，而米芾注重积累，从而达到"不剿袭前人语"之高度（蔡肇《故南宫舍人米公墓志》）。但是，假如米芾没有行为的怪诞，或所谓淫放之姿，或钱勰的讥评，恐很难促成米芾变法。

　　至此，米芾书法的变法主要凸显在"刷笔"的运用上，"一扫'二王'恶札"，应换"刷"才对。书法用笔的变异不仅影响到书体的演变，也导致点画外形的别趣，直至风格的翻新。甲骨文笔法较为单一，大量的铺毫与方折及少量的圆转之笔保证了该书体的形成。又如隶书，保证隶书基本风格的用笔是铺毫、提按、圆转等用笔，尤其是提按的应用，这在篆书中是很少见的。在铁线篆中，几乎没有提按之笔，如此，方能保证铁线篆的基本风貌。又如魏晋行书、草书，各种笔法已基本完备，在以铺毫为主调下，辅有提按、圆转等，但很少能见到"绞锋"、顿挫之笔，即便在魏晋楷书中也不多见，魏晋楷书中的转折往往应用提按和圆转来完成，这也是篆隶笔法在楷书的沿用，而唐楷中的转折就明显应用了顿挫，不仅仅是提按那么简单了，而

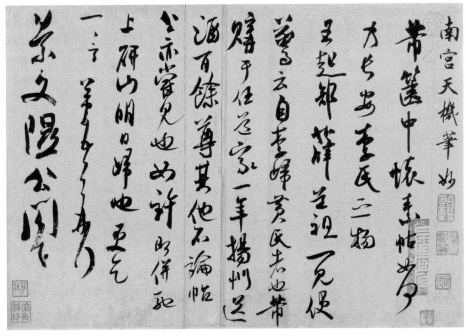

北宋·米芾《箧中帖》

绞锋在唐大草书中就比较常见了，而在魏晋行草书中应用不多。行草书中的"刷笔"则在米芾手上得以成熟。

"刷笔"的用笔之法，在以往的飞白书中出现，但这种用笔显然在后来的书写中不被常用，甚至失传。《海岳名言》云："葛洪'天台之观'飞白，为大字之冠，古今第一。欧阳询'道林之寺'寒俭无精神。"米芾嗜古如命，对前代失传的"飞白"之笔抑或"飞白"之书，自然好奇而穷究不舍。因此，米芾"刷笔"的妙用，受"飞白"之笔或"飞白"之书的启示。卫铄《笔阵图》把"飞白"归于笔法范畴，云："又有六种用笔：结构圆备如篆法，飘扬洒落如章草，凶险可畏如八分，窈窕出入如飞白，耿介特立如鹤头，郁拔纵横如古法。"羊欣也把"飞白"归为用笔之法，《采古来能书人名》载："飞白本是宫殿题八分之轻者，全用楷法。吴时，张弘好学不仕，常著乌巾，时人号为张乌巾。此人特善飞白，能书者鲜不好之。"虞龢记载"二王"趣事中，把"飞白"归为书体，即"飞白书"，"子敬出戏，见北馆新泥垩壁白净，子敬取帚沾泥汁书方丈一字，观者如市。羲之见叹美，问所作，答云：'七郎。'羲之作书与亲故云：'子敬飞白太有意。'是因于此壁也"（《论书表》）。

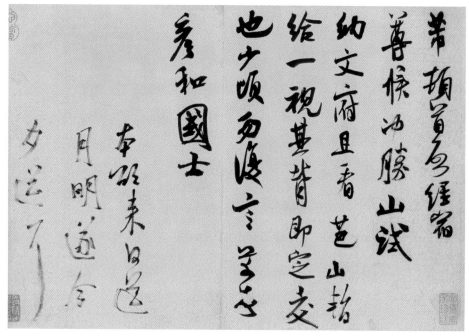

北宋·米芾《彦和帖》

米芾泥古不懈，对"飞白书"自然审察其理。应该说，米芾在大字的书写中巧入"刷"意，不仅取得了字势，也导致了笔法的质变，他亦自谓："臣书刷字。"（《海岳名言》）清刘熙载《艺概》也是指笔法，云："蔡邕作飞白，王僧虔云：'飞白，八分之轻者。'卫恒作散隶，卫续谓'迹同飞白'。顾曰'飞'、曰'白'、曰'散'，其法不惟用之分隶。此如垂露、悬针，皆是篆法，他书亦恒用之。""草书渴笔，本于飞白。用渴笔分明认真，其故不自渴笔始。"这里还说明了"飞白"与渴笔的关系。因此，从米芾作品看，"刷笔"不仅获得了笔法的新造，在视觉上也形成点画与以往的温润感产生强烈的反差，使书风更具锋势，更为险绝。在此基础上，米芾又巧合了"绞锋"，"绞、刷"并用，"风樯阵马"就是因"刷笔"导致字势的扩展、笔势飞动、行气的交融与激活，作品整体气势也进一步宏大，又在"绞、刷"并用中丰富了点画，也成就了新的视觉图式，更因此与魏晋书风拉开距离，同样宗法"二王"，米芾因"刷笔"形成了另一种视觉感受，成就了自己面目，"一扫'二王'恶札，照耀皇宋万古"之类的狂言不是自诩。

另外，从笔法上讲，米芾刷笔或刷绞并用之法，也是笔法大坏的开始。此

前，书写一般以铺毫、圆转、提按等古法用笔为主调，充其量再加上顿挫，从视觉上看，一般呈现圆润、内敛、流丽的风格特征，而米书一出，点画出现乖张之感，书写中破损之点画不断增加，苦涩之笔调，不断增损着以往圆熟、流便的点画外形。当然这种苦涩之笔画在《祭侄文稿》中就已经出现，但《祭侄文稿》中的苦涩感还是内藏意蕴、气息醇厚的，而米字的苦涩是外泄的、张扬的。因此，这种点画破碎感也直接导致了后人在审美上出现偏差，点画外观不再"妍媚""流丽""精熟"。元陆友《研北杂志》云："蔡君谟所摹右军诸帖，形模骨肉，纤悉俱备，莫敢逾轶，至米元章始变其法，超规越矩，虽有生气，而笔法悉绝矣。"这种笔法到了王铎笔下，已经是一派怪、力、乱、神，被书论家讥为"一味造作"也就不足为怪了。不过，米芾的"刷笔"不仅在书写中得以广泛应用，在绘画中更是大放异彩，尤其是刷、绞等笔法的自然融合，使得绘画用笔、用线更为丰富。不仅如此，这种笔法的融合，对清嘉道以来碑派用笔提供了技术上的支撑。

　　米书的另一新造还体现在墨法上。北宋以前的墨色变化，主要以"一点如漆"为审美高度，也是必须遵守的书写习惯，淡墨伤神一直是书写的忌讳，即便到了北宋，像苏轼、黄庭坚等，还一再强调墨色要如"小儿目睛"，乌、黑、光、亮是汉字书写的基本要求。从大量苏、黄作品中可以看

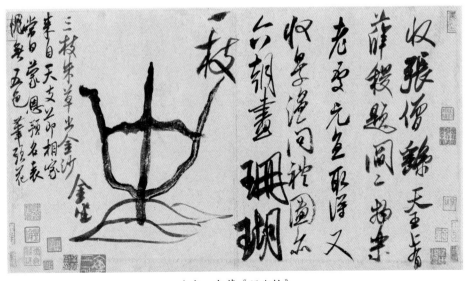

北宋·米芾《珊瑚帖》

出，除了黄庭坚草书中存有苦涩的笔意外，其他几乎是一色的浓黑。导致宋人书写墨色变化的主要原因是宋人在追求书画意趣中的"墨趣""一戏"等意念导致的。宋人注重"文玩"，往往置一庭院，院里楼榭、假山、笔溪、琴台、古董、墨池、咏斋……如此，词人、墨卿雅集唱和，笔墨挥洒，乐在其中。这种玩乐影响了艺术的创作态度，于是，戏墨、醉墨……聊表其心，忘忧于岁月。米芾《书史》云"要之皆一戏……放笔一戏空"。这是宋代庭院生活的艺术化特征，同时也是艺术的生活化。所以，书写中的笔墨游戏不断增多，意外之象也增添了笔墨情趣。在宋四家中，米芾和蔡襄的笔下出现过淡墨的作品，如《脚气帖》《珊瑚帖》，这种淡墨在北宋以前是很少见的。当然墨色的变异还包括涩笔、渴笔等导致点画的视觉外形变化。这样的点画在北宋以前是存在的，如飞白书，怀素《自叙帖》、颜真卿《祭侄文稿》中苦涩的点画等，这都是墨色的变化，与乌、黑、光、亮的视觉效果形成明显反差。由此，导致墨色变化的原因有笔法因素和用墨变化等。笔法因素是书写的快慢、笔法的变异等导致的墨色变化；而用墨的变化就是在墨汁中掺水或在蘸墨过程中水墨兼用等，同样会导致墨色的变化。当然，这两种情况可以融合应用，导致的墨色变化就难以穷尽了。如《吴江舟中诗》中就有此类墨法运用，在宋以后的书写中，这种墨色变化就大放异彩了，而在北宋的米芾、黄庭坚等笔下，这仅仅是个开始。

米芾嗜古如命，对新生事物总是保持谨慎态度。即便是一扫"二王"俗姿的"刷笔"也本自于"飞白"，自有渊源，从而对唐人楷、行、草等诸体的变法一直以贬压的口吻斥责，《海岳名言》云："智永有八法，已少钟法。丁道护、欧、虞笔始匀，古法忘矣。……自柳世始有俗书。"于是，对张旭等变乱之古法，自有偏解，从张旭的态度可见一斑。特别是元丰五年后，态度发生了激变。之前，云："人爱老张书已颇，我知醉素心通天。笔锋卷起三峡水，墨色染遍万壑泉……由来精绝自凝神，不在公孙浑脱舞。"（《智衲草书》）之后，云："欧怪褚妍不自持，犹能半蹈古人规。公权丑怪恶札祖，从兹古法荡无遗。张颠与柳颇同罪，鼓吹俗子起乱离。……散金购取重跋题。"（《寄薛绍彭》），他认为，"草书若不入晋人格，辄徒成下品。张颠俗子，变乱古法，惊诸凡夫，自有识者。怀素少加平淡，稍到天成，而时代压之，不能高古。高闲而下，但可悬之酒肆，罂光尤可增恶也。"（《中国书法全集·

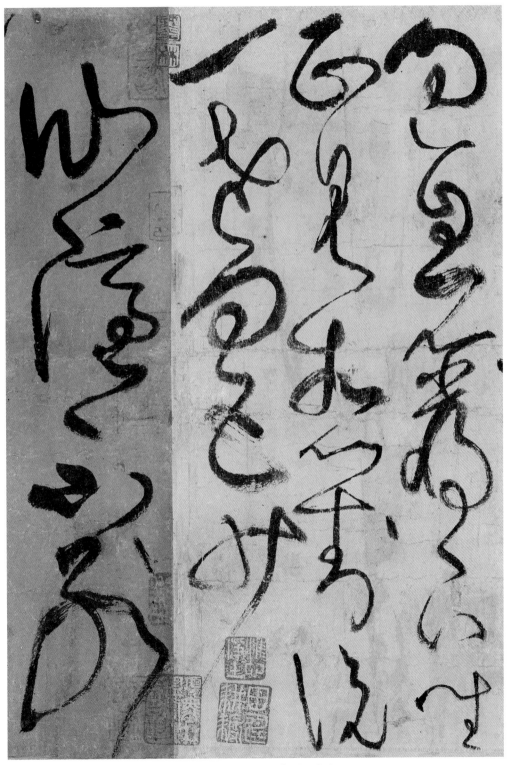

唐·张旭《古诗四帖》（局部）

米芾一》）从张旭《古诗四帖》、怀素《自叙帖》来看，点画的夸张，左冲右突，如果没有这样的癫狂与造作，大草也很难势足力强。这在米芾看来，点画不可造作（张旭、怀素的造作过于米芾），生怒、生怪皆如俗态，云："变态贵形不贵苦，苦生怒，怒生怪；贵形不贵作，作入画，画入俗：皆字病也。"（《海岳名言》）米芾甚至对黄庭坚草书也心怀贬义，因为黄是学怀素狂草而成，也是难能高古，当引以为戒，云："草不可妄学，黄庭坚、钟离景伯可以为戒。"（徐度《却扫编》卷中）对此黄庭坚反驳说："见爱者或谓不然，不见爱者或比余为钟离景伯。"显然两者的看法有分歧。纵观米芾作品，草书仅三四件，且表现平庸。一方面，小草书的高峰在魏晋，"二王"小草精彩纷呈，米芾难以超越。另一方面，唐人大草显然是新生事物，点画间的连接、字与字之间关系、字势的要求，以及枯涩异态的点画，不合米芾的"法眼"。米芾也曾有所新造，但未能如愿。如《中秋登海岱楼诗》中曰："同一首诗抄录两遍，后一首将'向西轮'的'西'竟误写成'东'。这种浮躁烦懑，最后归结为写在二诗间隙的浩叹：'三四次写，间有一两字好，信书亦一难事。'"（曹宝麟《中国书法史·宋辽金卷》）此后再未见其草书帖留下。尽管米芾执迷高古，但未能在古人草书中寻找到可以激发的创造因素，内心又鄙视"旭素"之流，更要以黄山谷的变法为戒，米芾似乎江郎才尽，无计可施。从《中秋登海岱楼诗》的内容来看，显得信心不足，这恐是米芾的缺憾。

纵观米芾书法，他是传统派的代表。孜孜以求，寸积铢累，寻求玄机，"刷"笔而动，最终成就了米家面目。

第八讲　文妖？书妖？
——直解杨维桢书法

近年来，人们对杨维桢书法的学习、研究热度不减。可与其书法相关的文字记载存留甚少，即便带有贬义的品评也仅寥寥数语，由此，学习与研究，浅尝辄止。本文试从杨维桢的诗文出发，分析其书法创作的审美倾向，并结合其书法图像进行解析，以期穿越杨氏书法至情、至性的世界。

杨维桢，字廉夫，初号梅花道人，又号铁崖、铁心道人、铁雅、铁崖山人、铁笛道人、铁龙道人、梦外梦道人、铁冠长老、铁冠道人、抱遗道人（或作抱遗子、抱遗叟、抱遗老人、抱朴遗叟）、东维子（又作东维叟、箕尾叟）、铁史、老铁、老铁贞、无梦道人、嬉春道人、梅花梦、锦窝老人、杨边梅、铁龙精、铁仙、铁龙仙伯、桃花梦叟、边上梅等，今绍兴诸暨枫桥人。元泰定四年（1327）以《春秋》取进士，署天台尹，后改前清盐场司令，参与会修宋、辽、金三史，著《正统辨》而深得欧阳玄赏识，升江西儒学提举，罢去。后逢兵乱，避富春山，徙钱塘，拒不出仕，直至终老。

从上文可见，杨维桢别号之多、怪，出人意想。如"笛""龙""梦外梦""长老""道人""抱遗""无梦""梅花梦""杨边梅""龙精""仙""仙伯""桃花梦""边上梅"等，这些词义充分反映杨维桢的佛、道情缘。"忽兮，恍兮"，似仙似精，忽梅忽桃，或梦或幻，处在现实与梦幻的纠结中，"逃逸"之情绪不言而喻。这种"逃逸"似乎有着自身的高调和贞洁，与现实尘俗格格不入的无奈，也有着自甘堕落和放浪形骸的变态心灵，同时也把自己"妖"化了。《东维子文集》卷九《风月福人序》注："先生曾自言：'遇忧不忧，遇病不病，遇丧不丧，胸中四时长是春也。'故自号嬉春道人，名其所居窝曰春不老。"这似乎已置身于道家境界。这尤其表现

在五十岁以后，"多往来于僧庵道院"（倪涛《六艺之一录》），时常与黄公望、张雨、玑天则等道士酬答并舟游于海上，亦常与天台释子贤（最为铁崖公所称赏）、雪舟尊者、静庵法师等相互唱和，纠结于时隐时宦之间，痛苦在沉沦、落拓之中。这种时道时佛时儒的角色与当时"玉山雅集"的主人公顾瑛极为相似。顾瑛自称"金粟道人"，金粟是佛名，自号就成了"和尚道人"。可以想象，面对乱世，他们雅集一隅，不知皈依何处，是佛？是道？还是儒家？《清江贝先生诗集》卷五《小蓬台志》这样记载杨维桢的异端行为："先生晨兴，披鹤氅，冠铁冠，燕坐其上。客至不下台。好事者就见之，相与高谭大噱。或出桃核杯酌酒，酒半，取铁笛作长短弄，旁若无人。观者以为谪仙人也。夫道山四时皆春，而小蓬台之春亦无尽。小蓬台之春无尽，则先生之乐又岂有尽邪！"此时，他们已是个局外之人，而当时从杨维桢游学的僧徒也不少，由此，"铁史"名声益盛。所以，晚年杨维桢避乱于富春山，醉生梦死，俨然成了一位魏晋意义上的真名士。

元朝本身尚武轻文，加上末年的社会动乱，文士地位普遍低下。当文人们"诗言志"的原始儒学理想不能实现，在失去平治天下的机会以后，面对乱世，只得疏离朝廷，"言志"只能释放为：纵欲而走向享乐人生，高洁自恃而走向山林……导致了传统的禁锢得以释放，正统观念渐趋淡化，文艺创作也从以"成教化、助人伦"的儒家说教为旨归的精神追求，转而为重性情的个性诉求。所以，元代艺术繁荣在很大程度上是由于士人社会地位低下、志愿得不到实现而形成的个性化释放，也即因士人社会地位普遍下降、边缘化以及生存状态的苦涩进而寻求精神寄托的一种艺术上的蜕变。魏晋六朝是人类社会最为黑暗的时期之一，却是各类艺术繁荣发展的重要时期。同样，元代短祚，但诗、书、画与宋代相接，而小说、戏曲更与明清连为一体。自然，在乱世中，元末文士们"以淫词怪语列仁义，反名实，浊乱先圣之道"（《王征士集》卷三《文妖》），成了"适我"的内在需求，这是一种放下面具而走向真我的表现，而杨维桢成了元末明初的名士典范。世人评价其文为："顾乃柔曼倾衍，黛绿朱白，而狡狯幻化，奄焉以自媚。是狐而女妇，则宜乎世之男子者惑之也。余故曰会稽杨维桢之文狐也、文妖也。噫！狐之妖至于杀人之神，而文之妖往往使后生小子群趋而竞习焉。"（《王征士集》卷三《文妖》）可见，杨氏诗文已至喜怒谩骂的"自由"境地，别出心

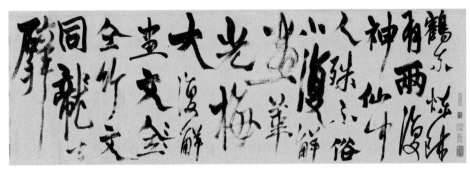

元·杨维桢《题邹复雷春消息图卷》（局部）

裁，"铁崖派"成为时尚。张雨、李晓光、顾瑛、钱维善为其挚友，贝琼、袁凯、张宪、杨基皆出其门下。"褒之者誉为'文豪'而贬之者讥为'文妖'"（《王征士集》卷三《文妖》）。诗文名重一时，书法也由此而传。

可在传统社会里，书道乃小技也。士人们一般不以书法为大学问，也不足以标榜"儒雅"，就连现代的启功先生也耻于说自己是书家，更何况八百多年前一个连文士都不被重视的元代，文何以载道？文如其人，书为心迹。应之于书，自然裂仁义，反虚伪，而趋于适我、真我的法像。杨氏书法似乎应时而出，加上放浪之变态心理，一反以往正统礼仪的平实与精工，专以狂、怪、丑而书之，显现一派乱世气象的变态与妖娆，当时张雨等书风都呈现这种气象。

纵观杨氏书法，皆为不守规矩之作，即便是楷书《周上卿墓志铭》也充满了奇崛与不平。向以"圆者中规，方者中矩"的"法书"要求，在他这里成了可以泄之以快的"自娱"。如《题邹复雷〈春消息卷〉》，纯粹的一派笔墨游戏，在这里"法"成了可以随意肢解的对象，规矩成了可以颠覆、解散的戏法，文质彬彬的君子之象成了跛足道人。亦道亦佛，亦儒不儒，诃佛骂祖，丑拙自如。

杨氏书风的"怪象"是建立在动乱的社会因素与其倔强个性不可调和下的综合体现。元汉儒本耻于外族统治，又地位下降，至元末几乎已从统治阶层中被剥离出来。从内心上讲，假如六朝士人还有身在山林心在庙堂的"隐逸"心态，可高调隐逸、进退自如的话，那么，元末汉儒是彻底地沉沦了，表现出了避世、逃世心态。隐逸之心从六朝的高调变成了"强调"，变态行为与魏晋相比则有过之而无不及。所以，元代汉儒在学习魏晋书法时，产生

元·张雨《绝顶新秋诗轴》

诡异、变态之象就成了自然。魏晋去古未远，文墨质其内，"流美"于外。书法在经历了唐人尚法、宋人尚意之后，笔墨已成为可以随心性而自适的"游戏"，即朴于内而"戏"于外。"意足我自足，放笔一戏空"（米芾《书史》）。由此，元初赵孟頫在书法上的追求也是一种"变态"行为。身为亡臣，却显于元，说为被招，实则"羁押"，似"笼中鸟"，为免遭不测，致使行为隐秘。"一生貌似顺利而实质艰辛。顺利的是他几乎得到了一个书生可以得到的物质和外在的最大满足，艰辛的是他一直没能得到内心的宁静。他究竟算是个成功者，还是一个失败者呢"（么书仪《元代文人心态》）？他追慕魏晋一方面是寻求逃世、避世而远离现实的一种心灵慰藉，构筑适我的精神空间，一种远离现实生活的"纯美"，同时也是怀念可以真正来去自由的士人情怀。他不仅"摒弃生活上的悲剧，也排除了艺术作品中的跌宕变化"（熊秉明《中国书法理论体系》）。假如赵孟頫是被招入仕，那么，杨维桢是经科考而晋升为统治阶层的。他为官清廉，可急于事功，言行咄咄逼人。"狷直""自负"的个性以致官场次次失利，十年不调。其实，这十数年，正是元代政权内部倾轧、争斗最激烈之时，皇权不断易手，各派朝臣因内部争斗而斩杀，当义军暴乱时，已无人可用。泰定四年（1327），杨维桢赐进士，但第二年泰定帝驾崩，皇嗣内乱，一发难收，至元顺帝（末代）继

位，脱脱当政（1341），才天下稍安。十年的抛弃，他心有不忍，作《正统辨》以引起朝廷注意，又导致"有史才，其人志过矫激"（《上宝相公书》）的诟病。给小官"四务提举"，可"悉心狱情"不被重视，后迁江西等"儒学提举"，则不受，深感报国无门。可以说，他是朝廷的"弃官"。后适逢兵祸，朝代更迭，如此走向山林会有何种心态？他选择了与赵孟頫相反的"变态"：跌宕与癫狂。假如说，赵孟頫采取怀念而隐逸于魏晋之优美并委曲求全之"变态"的话，那么，杨维桢则选择了彻底的放下，什么都不要了。他以嵇康"酒狂"，实质佯狂、诞狂来实现他的魏晋风度。《清江贝先生诗集》卷三《次韵铁崖先生醉歌》云："先生爱酒称诗仙，清者为圣浊为贤。"宋濂《墓志》载："或戴华阳巾，披羽衣，泛画舫于龙潭凤洲中，横铁笛吹之，笛声穿云而上，望之者疑其为谪仙人。晚年益旷达，筑玄圃蓬台于松江之山，无日无宾，亦无日不沉醉。……顾盼生姿，俨然有晋人高风。"所以，元末杨基诗云："老来诗句疏狂甚，乱后文章感慨多。"（《眉庵集》卷八《寄杨铁崖先生》）

所以，综观杨维桢书法，兼具魏晋的绮丽、简约与癫狂。绮丽是气韵，简约是用笔，而结构、章法是癫狂，他是在风流蕴藉的简约与绮丽之上负载了太多的癫逸与色相。这也正是杨维桢书法的意义所在：如果说魏晋风度是一种属于君子风范上的儒家文化的正统，那杨维桢则叠加了更多的反传统的因子和个人的率意，这比宋人的尚意、真率多了几分变乱与拗口。

关于魏晋韵味，在陆机《文赋》中讲述了由低到高不断丰赡的过程。一是应，指呼应的技巧、美感。二是和，从简单到复杂的情感要和谐相合。三是悲，代表动人、感人的力量。四是雅，表达上的动人，悲应是雅正的，这代表了朝廷的礼仪。第五是艳，艺术和谐、情感充沛、政治正确的雅的作品才能达到艳的高度。"丽和艳的追求不符合孔子的思想，也不适合庄子的精神，但与屈原心心相印，屈原的一往情深和惊艳辞采正好对应为今人'缘情绮靡'的时尚，而屈原作品的丰富性也为魏晋人提供了榜样。"（张法《中国美学史》）所以，王羲之的富丽精工受到了追慕，但魏晋风韵不仅是这些，而元代赵孟頫则承接了魏晋风韵的这一层面。宋人的"尚意"也是对魏晋风韵的追溯，但受"禅理"等思想影响以求得行为的高蹈与放达。"文人士大夫向禅宗靠拢，禅宗的思维方式渗入士大夫的艺术创作，使中国文学艺术创作上越来越

强调'意'——即作品的形式中所蕴藏的情感与哲理，越来越追求创作构思时的自由无羁。"（葛兆光《禅宗与中国文化》）由此，"尚意"成了"游戏笔墨"。元末的杨维桢何尝不似屈原？不过是由对朝廷一往情深转而为消沉，文风词采惊艳也似有所仿。其书法作品不仅复古意识明显，具有魏晋的绮靡、流便，也适应了自我的宣泄，但又表现出总体的和谐。笔墨小道也，其沉迷酒色、放浪人生，游戏笔墨成了消遣、娱乐的常态。

杨氏书风可以一个词作结：疏狂。喻作一人——跛足道人。其疏狂表现在：

一、用笔的狂野、节奏的癫放（铺毫与刷笔）。笔锋锐利、劲峭，寒气直露。

二、结字的绮靡而又疏朗。有时表现出故意而为之的刚直和必胜的自信，犹如勇儒；有时流露出婆娑纷披的妖娆与流媚，犹如妖精；有时形神落拓，犹如散僧。有时行为怪诞，形疏神远，似老道施法……

三、章法的离乱与错落。应用大量的"二元对立"法则。

四、色。用笔导致点画的墨色变化、虚实变化，加上过多的个性色彩，如其人。

第一、用笔。

杨氏书法用笔高古。不时出现章草用笔，在魏晋意蕴的铺毫和具有米芾式的刷笔中变乱"二王"式的"俗调"。从他对赵孟頫的书法的评判可见其对笔法与魏晋意蕴的理解。1361年，即至正廿一年，三月二十六日跋赵魏公画："咸亭侯风流任达，其自谓一丘一壑过庾亮。今观赵文敏用六朝笔法作是图，格力似弱，气韵终胜。"他注重古韵的同时，更强调"格"的高远。他在《赵氏诗录序》中讲："评诗之品，无异人品也。人有面目骨骼，有情性神气，诗之丑好高下亦然。"其《沈生乐府序》亦云："我朝乐府，辞益简，调益严，而句益流媚不陋。"提出了"辞简"与"调

元·杨维桢《真镜庵募缘疏卷》局部

严"的主张。反对"专逐时变，竞俗趋"的风尚，而不致"流于街谈市谚之陋"（《东维子集》卷九）。所以，在其用笔中不时出现章书古调以调时风，以老辣、生硬之笔调出之，反映了其取法乎上的主张。

东晋·王羲之《远宦帖》"小"字

笔中墨量较多时，往往以平铺为多，在作品的开端时用此法，或者在一些起伏不大的作品中出现，抑或在其清醒状态下表现，少有枯笔。再杂以章草笔调，奇意迭出，如《竹西草堂记》《沈生乐府序》《梦游海棠诗卷》《城南唱和诗》等。这种平铺动作在王羲之等魏晋书法中比比皆是，如《远宦帖》"小"字。以及米芾《吴江舟中诗》局部"车"字的竖刷，其右是竖刷示范。

北宋·米芾《吴江舟中诗》"车"字

在杨氏笔法中最具特色的是大量的应用"刷笔"，比起米南宫来更具狂逸、诡秘之气。可以说是发展了米家笔法。米芾自诩"刷字"，非为偶然。其信札类是一派晋人风范，而《吴江舟中诗》《虹县诗》等应用了大量的刷笔，从而更具"米家派"，曾有云："一洗'二王'恶札，照耀皇宋万古。"此笔法具有了宋人"墨戏"成分，更成就了自家面目。这种"墨戏"在杨维桢作品中大量出现，且更为大胆、灵活，在基本笔法不变的前提下，加入了"画意"，其不少"刷笔"犹如赵孟頫《兰石图》中的石棱，有"斧劈皴"之意。这种用笔也影响到了明中晚期的徐渭、王铎等。不过，王铎在此类用笔中加入了大量的绞转，使行草书的点画造型再创一境。

此外，杨氏用笔中还有一特点，即起笔处应用"楷法"。起笔处一般提按明显，收笔处则轻提，形成明显反差，这种用笔是其取法章草用笔时在行笔之中的一个变态表现，也极具个性化色彩，如"金""之"二字，这种用笔也导致了结构上头重脚轻的结字特征。不仅这样，书写速度也较快，有迅捷之势。所以，起笔重，收笔

元·杨维桢《真镜庵募缘疏卷》"金"字

元·杨维桢《真镜庵募缘疏卷》"之"字

元·杨维桢《竹西草堂记题卷》

轻，行笔捷，用以方折，导致了笔势锋利、劲削，有着气势凌人的一面，这与含而不露的魏晋风韵形成了极大的反差，导致了点画意韵的外泄。其在《沙维诗序赠陆颖贵》中自称"临晋帖用笔喜劲"。明王世贞在《弇州山人四部稿》中亦云："至元间杨铁史（杨维桢）声价倾海内，余名往往借客。今其文与书俱在耳，独劲气时一见笔端，异曰《老客妇谣》，此亦可窥也。"

这种用笔导致点画的外象奇异、丰富，造成质其内而文于外的审美图景，且使得以前平面化的点画具有了丰富的立体效果，如"书"。故孙小力《杨维桢年谱》云："其文质朴平易。其诗怪怪奇奇，尤号名家。"似乎这里可以找到其诗文与书作的审美暗合，而非"借以诗传耳"（孙鑛《书画跋跋》）。这也与其为人的"志过矫激"如出一辙。李东阳《怀麓堂集》云："铁崖不以书名，而矫杰横发，称其为人。"如此不守法规，为礼法之士所不容是难免的。故明詹景凤说："杨廉夫行书卷不是当家。"

元·杨维桢《真镜庵募缘疏卷》"书"字

（詹景凤《东图玄览编》）其实，他的求新求异、锋芒毕露的一面不仅是性格所致的结果，也有与流俗有意龃龉，故点画的象义异于常人。

这种异象的形成还与毛笔有关，杨维桢与当时著名笔工陆颖贵、姚子华、老温、毛隐上人等交往甚密。"自诩奇士用奇笔"（《东维子文集》卷九《赠笔史陆颖贵序》），其笔为陆颖贵所送，为"画沙锥"，可见这种毛笔锋利，腰劲而丰实，笔锋较短，蓄墨量不多。赞曰："尖圆遒健，可与韦昶（晋代制

笔名家）争艳。余用笔喜劲，故多用之。称吾心手，吾书亦因之而进。"而颖贵亦应之曰："非会稽铁史先生弗能知。"所以，书写时，往往起笔处笔墨厚实，而写不了几个字就呈枯笔状。而元代的一般毛笔为湖州善琏所制，蓄墨量大，弹性适中，为长锋羊毫，尤其适合画画。从杨维桢《题邹复雷〈春消息图〉卷》跋语"尚恨乏聿"中可见其对邹复雷提供的长锋羊毫有所不满，证明他没有随身携带自己惯用的毛笔。而这件作品也确实与其他的作品有着不同之处，尽管充满狂怪，但笔力明显拖沓，不够硬朗、劲峭，笔锋没有"寒气"，而其他作品的用笔中则充满锐利和逼人的"寒意"。

还有，这种外化的用笔追求，看出杨维桢在放达的同时，仍保持着一颗质朴之心，抑或忠君之心，不过有着在愤懑中表达之意。所以，这种用笔呈耿直、老辣，且绮靡之意，《四库全书总目提要·东维子集》论其秉性云："狷直忤物，十年不调。"可惜这种传统儒士的真心，隐逸在滑稽、变态式的笔墨之中，难为人知。

所以，当张士诚、朱元璋等屡屡招贤，他却拒不出仕，内心实已归心"大元"，尽管元末变乱，但毕竟作为一个儒生的荣光"进士第"是元朝给的，他是站在正统的历史角度来看世的，这一点与元初的文士心态是不同的。《东维子文集》卷

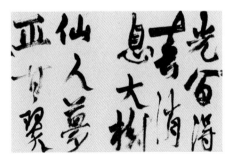

元·杨维桢《题邹复雷〈春消息图〉卷》
（局部）

十《笕隐集序》："我朝有筠溪牧潜之集曰至……"此处的"我朝"当指元朝。孙小力《杨维桢年谱》载："文中云'我朝'，谅必指元。"几十年前先辈们的贰臣教训，近似昨日。可眼下自己也将成为"亡国"之民，但性格峻拔不阿的他归心何处？内心充满无奈，人性同样扭曲，笔墨的变态放任成一时之表达。

除上述几种笔法外，"绞锋"是杨氏书法的又一大特点。"绞锋"往往在笔中墨量不多时率意而为之，有着"游戏"和神经质的一面，在大量的铺毫用笔中杂以游戏式的绞动，使得点画外形焕然一新。在其作品中，两种用笔俨然成对立之势，清晰可辨。不仅这样，有时也会在一个字中出现，但有明显的分界，如图"云水"二字中"云"的下半部分及"水"的中间一竖钩，与字中的其他笔画形成强烈反差。

第二、结构。结字的绮靡与疏狂。

杨氏书风的结构特点主要就是疏狂。这是魏晋书法的简约在章草的用笔和结构的干扰下形成的，并在狂放、刚直、"矫激"等性格的映照下形成了视觉突兀、古奥、凌厉逼人的外形，而且这种形状的重心偏上，呈摇摆之势。当以一些飞白形状的虚笔来结构时，就自然形成了视觉婆娑的动感，而这种动感是在笔墨虚幻的状态下演绎的，这种虚幻的书写夹杂着魏晋的韵味，所以它又是绮靡的。以破锋结构时，就形成了破败的造型，犹如"散僧"，抑或像行刑前的"勇儒"，刚直、自信，大气凛然。

元·杨维桢《真镜庵募缘疏卷》（局部）

他的每一个字都在动态的癫乱之中，加上章草笔意导致的丑拙，可谓在疏狂中体现了锐利、峻拔、刚直的夭矫之气。

这种结构法虽异于时调，但格高意远，与其个性相似。宋濂《墓志》："君遂大肆其力于文辞，非先秦两汉弗之学，久与俱化。见诸论选，如睹商敦周彝，云雷成文而寒芒横逸，夺人目睛。"又，《铁崖先生古乐府》载："上法汉、魏，而出入少陵、二李间。故其所作乐府词，隐然有旷世金石声，人之望而畏者。又时出龙蛇鬼神，以眩荡一世之耳目，斯亦奇矣。"他自己也

说："惟好古为圣贤之学，愈好愈高。而入于圣贤之域。"（《好古斋记》）杨维桢文必秦汉，书风自然古雅。取法东汉至三国两晋时期成熟的章草，不仅在结字上与时调相别，也增强了视觉的冲击力，如其文"夺人目睛"，"眩荡一世之耳目"，充分反映了他自命不凡，"自炫"和"炫人"的性情，也充分体现了他不拾人牙慧独创一面的倔强个性。所以，他在《李仲虞诗集序》中言："步韵依声，谓之迹人以得诗，我不信也。"可谓诗如其人，诗书一体。

第三、杨维桢书法的章法处理是单字处理的扩大化。

杨式书法的结构处理是疏狂，这也是其整个章法处理的基础，这个基础导致了审美图式的创变。赵孟頫的书法是采取传统的章法形式，行气清晰，呈"清整""温润""闲雅"（项穆《书法雅言》）的气象，杨氏书风则反之，呈行内字距较行间距宽的"去行气"的新样式。初看"乱"不成军，但通过墨色对比、笔画的粗细、块面的组合、节奏的"变频"处理等仍然泾渭分明，笔路清晰。且在情感的驱使下，通篇违而不犯，和谐相融。

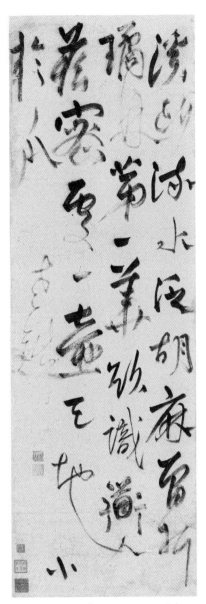

元·杨维桢《溪头流水泛胡麻》
七绝诗轴

这是历来所没有的，具有划时代意义，这个创举是巨匠级的。他打破了常规的书写和阅读格式，而是作为一种可以寄情的娱乐天地，完全超越了宋人的"游戏"层面。作为一种新的审美图式，招致普遍的批评是自然的，被视之为"异端"。诸如"裂仁义""借以诗传""行书虽未合格""不是当家"之类，皆为从传统的习惯品评出发的。明吴宽品其书最为合适："大将班师，三军奏

元·杨维桢《真镜庵募缘疏卷》

凯，破斧缺戕倒载而归……"（《铇翁家藏集》）这种图式基本呈两种格式演绎，即墨润劲峭和润燥相融的图式。

第四、个性色彩。上文已经阐述了其笔法尚古，用笔劲峭，善用"纷披老笔"（孙镤《书画跋跋》），这与其刚直、矫激、好暴露、好表现的性格有关，致使书法眩目之处极多。这种"眩目"不仅表现在单个字中间，更表现在整体的格局中。这种性格与其独特的艺术主张是相一致的。假如说"诗本性情"导致了"文妖"，那么在这种文艺主张下的"游戏笔墨"堪称"书妖"。

他在《刻韶诗序》讲："诗本性情，有性必有情，有情必有诗也。"又《李仲虞诗序》云："诗者，人之情性也。人各有情性，则人各有诗。"不仅这样，这种性情只有在充满古调的情致上才能得古诗之精华。曰："诗之性情神气，古今无间也，得之古之性情神气，则古之诗在也。"杨维桢还精通音律，他在《送琴生李希敏序》中也讲到性情："先生作乐必有以动物而后有协治也。其本在合天下之情，情合而阴阳之和，阴阳之和应天下。其有不治乎？余来吴中始获听泗水杨氏伯振之琴于无言僧舍，余为之三叹不足，至于手舞足蹈。"所以，明安世凤《墨林快事》载："杨铁奇人也，不遇其时，不偿其志，遂奇其歌辞并奇其踪迹。"所以，杨维桢首先是发乎情以达其志，从而奇其人，而后奇其文，再奇其书也。总之，其诗、书一也，如其人而已，他以情感为主线串联起了创作中的诸多"不轨"和"异端"等荒诞表现，如祝允明所言"如华译夷语"（孙小力《杨维桢年表》），时人难以辨识。

在性情温和时表现的笔墨呈温润状，如《竹西草堂记》《张氏通波阡表》等；在情绪激越时则呈《真镜庵募缘疏卷》的样式，而此作是最具开创

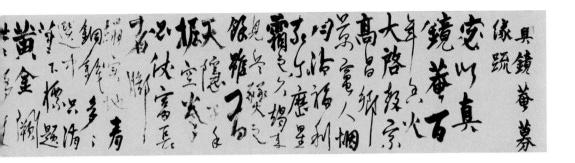

性的，这是他为真镜庵所做的文稿。据载："浙西儒学杨先生，廉夫，元季寓于吴中，多往来僧庵道院，此真镜庵疏之所由作也。庵在上海县东北二十里。"（清倪涛《六艺之一录》）从他与僧庵道院的交往来看，其笔墨形式所反映的思想核心与宋代尚"意"书风之"意"是一体的，有着狂禅的逸态，明心见性。醉态下的癫狂，诗文为"妖"，并"妖"之于书，也就见怪不怪了。

这件作品在章法上充分应用了欹侧、疏密、虚实、浓淡、润燥、丑媚、收放、严谨与轻狂,整与碎等二元对立法则，形成了错乱、跌宕、荒诞的审美效果。往往笔墨多时，用笔厚重，结字朴、拙；而笔墨少时，用笔老到、妖娆，笔画细劲而纷披、绮靡。通篇为上部厚重，块面明显；下部轻捷，跌宕出奇，呈飘荡、癫逸之态。表现出散而不乱，疏而神密，空而意远，狂以致情的疏狂，可谓"超以象外，得其寰中"。这是继唐张旭、李白、吴道子以来，在艺术上的再次癫狂（酒狂），不过是杨维桢以行书的外象倾泻狂草之风采罢了。同时，他也以不断"变频"的用笔在情绪化的变幻之中，以不羁、古奥、倔强、矫激的色彩，颠覆了以往士大夫的"君子"面具。此作可以称之为继王羲之《兰亭序》、颜真卿《祭侄文稿》、苏轼《寒食诗》之后的"天下第四行书"。

不仅如此，在章法处理中，因"墨戏"成分增加，在用墨上也大破前人，使得整体作品充满绚丽的色彩，这是其崇尚丑拙、高古、疏狂、绮丽的艺术主张在一个技术上的尝试。这是杨维桢《七言绝句》中的"第"

元·杨维桢《溪头流水泛胡麻》七绝诗轴"第"字

字，"竹字头"的用墨明显与古法相违，有"涨墨"之趣。古代文人墨迹一般法度谨严（元以前），尤其在科考中，"一字破碎，一点污损，皆足以失翰林"（徐珂《清稗类钞》），所以，只有"狂徒"假以酒性，才有如此"变乱"行为。

杨维桢书法在章法上还有一特点为充满画意。元代是文人画的成熟期，诗书画结合的形式，要求诗中有画，画中有诗，书画相合。综观《真镜庵募缘疏卷》《题邹复雷〈春消息图〉卷》等书作，其间画意迭出。文人画是通过解散形体来实现作者的笔墨意趣的，书法则是通过挣脱汉字形体的束缚来实现，或简而再简，或繁而更繁。这种手法在杨维桢作品中得到了较好的体现。作品中对虚实空间的营造、块面的处理、墨色的应用等，正是取法画意的一种新尝试。这对明人书法的影响极大，开明一代书风，尤其是他的情性发挥、个性化的表现等文艺思想给明代士人以榜样。

总之，他是以高古的行为变乱时调，应之以书，而"浊乱先圣之道"，终成一派丑拙癫狂之风气。抑郁、绝望、愤怒、狂饮、怪诞……在此，一寓于书，正如明王彝所云："其狡狯变化，发诸胸中，则千奇万诡，动成文章。"（《聚英图序》）他不仅从精神上变乱圣人之道，也改换了审美图式。即，以章草相杂，一方面实现复古之用意，亦从笔法的角度破坏"二王"用笔的体系；再融入画意，诸如墨法、"虚实"等的应用，使书风有了现代感；然后发之以性情，以"变频"的笔调、疏狂的构图，打乱向来文士们的彬彬仪礼、温润含蓄，铲一代之"陋"。如此，书法的"丑书"继苏黄以来得到了进一步的发展。

第九讲　仗剑八法破笔阵，似癫似狂自作真
——徐渭狂书新解

贫女悠悠嫁不成，为人刺绣事聊生。骄闺袖手相公薄，倚市嫣腮笑亦评。

柳叶双描京兆对，莲花半导华山行。蹉跎两事头为白，脉脉停针此际情。（《徐文长三集》卷七，万历二十八年庚子刊印，北京图书馆藏本。）

这首《赋得为他人作嫁衣裳》，正是徐渭晚年憾然一生的自我比照。黯然回首，大半生在代人提笔（徐渭经常代笔。对此，他也深感尴尬。《徐文长三集》卷十九载："古人为文章，鲜有代人者，盖能文者非显则隐。显贵者，求之不得，况令其代。隐者高，得之无由，亦安能使之代。渭于文，不幸若马耕者，而处于不显不隐之间，故人得而代之。"徐渭自叹，既无显之贵，亦无隐之高），盘盘之大才，当年的"徐门之光"，今落得穷老头白。"笔底明珠无处卖，闲抛闲掷野藤中。"（故宫博物院藏《墨葡萄图轴》题诗。日本东京国立博物馆藏徐渭于万历三年所画《花卉杂画卷》中也题有此诗。）如此心境，不甘！不甘！

明·徐渭《墨葡萄图》

一、材大难为用

徐渭，字文清，后改为文长，号天池，别号青藤道士、田水月、天池山人、天池生、天池鱼隐、漱者、漱汉，天池漱仙、金垒山人、鹅鼻山侬、金回山人、山阴布衣、白鹇山人等。自小受兄长徐淮影响而好道学，从这些名号看，显然一派道家机趣。如天池山人、天池鱼隐等，天池为浙江胜景，又有《逍遥游》中天池之义，意在自由之本性。徐渭"少嗜读书，志颇闳博，六岁受《大学》，日诵千余言，九岁成文章，便能发衍章句"（徐渭《徐文长佚草》卷三《上提学副使张公》，民国十四年乙丑慈溪抱经楼沈德寿以家藏古抄本排印行世）。徐渭成年后，身材不高，白皙，有风度，善琴曲，晓音律，尚骑射（张指挥是武官，家中剑槊弓马，徐渭心慕之，稍大即与张氏子弟骑马习射箭。徐渭后来学武练剑习兵法，盖由此影响而起。另外，"徐渭十五岁时开始向武术名师彭应时先生学剑术骑射。彭应时武举出身，能诗文，材力武技，一时盖乡里中，而驰射尤妙，几于穿叶。嘉靖三十一年四月，倭寇进犯浙东沿海，彭应时被王忬招去练兵，徐渭同学吕正宾也弃笔从戎。徐渭作《赠吕正宾长篇》以欢送，后牺牲于抗倭），知兵法。（《徐渭集》附录载：袁宏道《徐文长传》，云："文长自负才略，好奇计，谭兵多中，凡公所以饵汪、徐诸虏者，皆密相议然后行。"）他在一个下层官宦家庭中成长，可以说，自小受到各方面知识的熏陶，少负才名，也是自然的事。然而，科考不顺，也无仕途可言。嘉靖十六年（1537）徐渭十七岁，参加童试，不第，要求复试才得以通过，录为生员。此后每隔三年赴杭州乡试，共八次（二十岁至四十一岁），皆不第。其间，仅在胡宗宪府中当一幕僚（三十七岁），算是风光一时，其他皆为不测之厄运。

徐渭的不幸，起初只是家道中落，科考不顺。后来，家庭变故，哀祸、丧乱之痛不断，给一颗纠结的心，再添了几分破碎之感。徐渭四岁，嫂杨氏（兄徐淮妻）卒，十岁生母被"遣出"（徐淮好道家之学，理财不当，致使家庭破落，只得出卖奴妾，徐渭生母就在其列），十四岁养母苗宜人卒，继由兄徐淮抚养。婚后，寄居岳父家六年。科第不畅，又导致兄弟不和（徐渭《徐文长佚草》卷三《上提学副使张公》载："学无效验，遂不信于父兄。而况骨肉煎逼，其豆相燃，日夜旋顾，唯身与影"），二十一岁仲兄徐潞

卒，二十五岁长兄徐淮卒，二十六岁妻潘氏卒（年十九）。四十五岁时，恩公胡宗宪死，初犯精神病（脑风），四十六狂病发而误杀继室张氏下狱，五十二岁出狱，七十三岁卒。长子品行不端，次子远在北塞，皆未添丁。命运如此不堪，在中国艺术史上极为少见。尽管屡试不第，仕途无望，婚姻破碎，家境败落，仍有一颗倔强之心，百折而不回，总在寻找人生出路，即便暮年，也在为次子的生机而谋划。

　　所以，徐渭一生功名未就，托足无门，哀怨和激愤之情自然长期郁积于胸，拧成了很多心灵的"死结"。首先，徐渭为奴婢所生，为人鄙视，生母又被卖出徐家，幼年生活在个性严重被压抑的环境里，身心备受打压与扭曲。所以，自小明理，一心出人头地以改变自我命运。可命运却是八次不第，一流文才，半生落魄。其次，在社交中滋生了另一个死结。自徐渭离开胡宗宪幕府以后，一直处于人格分裂状态。胡"折节等布衣"，尊徐为"国士"，由此，徐渭为帝王和严嵩等权贵作了不少阿谀奉承之文（吹捧严嵩之文有《贺严公生日启》等）。另一方面又痛恨奸诈之严嵩，内心纠结与矛盾。而作为"严党"的胡宗宪虽抗倭有功，但后遭御史弹劾（1558），再受严嵩罢黜而株连。另外，"恩公"倒台，又生怕牵连，内心惶恐难消。科考蹭蹬，替人代笔，实为稻粱之谋，等胡公折节，"代笔"之事，就成为人们笑柄，于是羞愧、郁闷而成疾，直至错杀继室并割去生员身份，真是痛上加痛。还有，内阁大臣李春芳慕其文才，招为幕僚，但李春芳与胡宗宪为政敌，拒招则得罪李，招则负恩于胡，又是纠结，急于谋生的他，最终丧失帝都营生的机会。因此，备好棺材，写好墓志铭，困顿、无奈之下，意欲一死了之。（徐渭几度自杀：自著《畸谱》云："四十五岁，病易，丁刺其耳，冬稍瘳。"陶望龄《徐文长传》云："及宪宗被逮，渭虑祸及，遂发狂，引巨锥刺耳，刺深数寸，流血几殆；又以椎击肾囊碎之，不死。"又袁宏道《徐文长传》云："或自持斧击破其头，血流被面，头骨皆折，揉之有声。或槌其囊，或以利锥锥其两耳，深入寸余，竟不得死。"）他的"死结"至入狱才算释放，但精神病和其他疾病一直纠缠他至死。晚年以诗文糊口，在谋生中遍游齐、鲁、燕、赵等地，大量的书画创作都是晚年所作。可见，徐渭成年以来的价值自许长期倒置甚至错乱，现实坎坷的遭遇导致心理长期压抑，直至牢狱之灾达到厄运之巅峰。因此，对一己之性的释放、抒发以及对心灵的自由，徐渭充满着无限的渴望，甚至爆发。出狱后

的徐渭完全是别样人生，似癫似狂，亦佛亦道，开始了艺术创作的新生，滋生了炼丹以求不老的幻想。

　　徐渭个性的生成固然有其内在心性的局限，不过，独特的社会背景也是导致命运不幸的一大原因。明代中期，王阳明心学逐渐影响士人心理，商业发达导致城市生活日益繁华，资本主义逐渐萌动。由此，士人心性逐渐开禁，精神风貌、价值取向等与以往的传统人格理想出现了较大背离。"阳明心学"立足儒派，融摄三教之精华，强调回归自我，从善去恶，知行合一。当时，程朱理学还处在正统地位，但世风日变，尤其是商人重利的价值观正在改变着世人的追求。因此，"阳明心学"的出现有着程朱理学内在理路的发展动因，表现的是士人在世变中对社会的改良心态，有着救世之情怀，它最初的目的是改变世风与士风。而当道者并不接受"心学"，嘉靖皇帝云："士大夫学术不正，邪伪乱真，以致人才毕下，文章政事日趋诡异，而圣贤大学之道不明，关系理治，要非细故。"（《明世宗实录》卷二百一十八）尽管如此，"阳明心学"还是日益受到激进士人的追崇，与以往所谓坚守"道统"的仕宦相比，明中期以来，奇人、奇事，乃至异端之士渐多，徐渭当是其中杰出的代表。他们反道学，重真性。唐寅云："莫损心头一寸天。"（《唐伯虎全集》卷二，周道振、张尊月校辑）徐渭则愤然而曰："人生坠地，便为情使。"（《徐渭集·选古今南北剧序》）显然，他们对巍巍正统与赫赫权威以揭露和嘲讽。

　　世俗的道轨在他们眼里已经成为心里自适的障碍。他们虽都是才子，但在现实生活中难能被世俗所容忍，互不嗟赏，以致材大难用。尤其是徐渭，空负才学，竟然托足无门，为世俗所评议。因此，纵情诗酒，放浪形骸，声色自娱，参禅论道，怡情山水，成了他们生活的主要内容。向往自由、表现真率和性情与现实刻板体制之间的矛盾，甚至冲突，是充满思想激进的士人们所必须承载的现实之痛，甚至被戴上"浊乱先圣之道"的骂名。但是，这种不拘囿于社会的体制，寻求自适的个性思想，表现出一种可贵的意欲改造社会的创变意识，是值得肯定的。他们虽只能游走在仕途的边缘，走向世俗社会，尤其是江南士人，如王宠、陈淳、文徵明、唐寅、祝允明、徐渭等，但在社会思想变革中充当先锋，他们耿直、真率，甚至不讳言金钱，这种行世之道正敲醒了世俗迂腐的灵魂。唐寅云："书籍不如钱一囊，少年何苦擅

明·徐渭《春园暮雨诗轴》

明·文徵明五律诗轴

明·唐寅《吴门避暑诗》

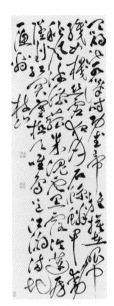

明·祝允明《秋兴八首·其七》

文章。"（《唐伯虎全集·赠徐昌国》卷二，周道振、张尊月校辑）不过徐渭营生的主要方式是为人代笔、出谋划策以获取赏识，为寻求真性而直呼"莫言作吏须科第"（《徐渭集·沈生行——继霞》）等离经叛道之语。

徐渭个人生活的不幸、艺术上的巨大成功，正是社会思想变革和个人遭遇之间矛盾不可调和的结果。徐渭自小受道家思想影响，二十八岁时拜季本为师（嘉靖二十七年，1548），为王阳明再传弟子，通晓儒释道三家之变，但家庭的不幸、社会的挤压、自负的才学与倔强的性格等，难能调和。所以，徐渭学佛并没有像李贽那样遁入空门，他仰慕道家学说，但也不忘世俗之功名。在一次次的碰壁中不断自戕、自残，他的自残是身体的，更是心理的。当时运交恶，哀祸不断，自身的痛苦与无奈，致使情绪失控，行为躁动，自然生命中闪现的不平之悲鸣，也就成了一种心理发泄，以极端之方式来化解和释放自我的憋屈心情，佛、道思想只是其身心疗伤的一剂汤药而已，倔强的个人意志，注定了他至死都在突破自我的围城。因此，他的艺术新造正是内心的躁动、不平、悲鸣的结果，那种驰毫骤墨、诡形怪状，如剧动之奔驰，正扫荡着世俗一贯的平和与伦理。

所以，徐渭艺术思想就是在不平的悲鸣和困顿的人生遭遇中激发而出的倔强意志的真实反映，去伪存真成为艺术创变的主调。封建统治者提倡的

所谓"道学"，为许多披着"道学"衣冠者跻身仕途，谋取私利。科考的八股文、干禄书等，成了士人晋升"道途"之利器。因此，明代文坛拟古之风盛行，不思新变，更须反伪倡真。徐渭云："天下之事，其在今日鲜不伪者也，而文为甚，……夫真者，伪之反也。故无味必淡，食斯真矣；五音必希，听斯真矣；无色不华，视斯真矣。凡人能此者，推而至于他，将未有不真者。"对八股文等科场习气更以猛烈抨击，曰："韵有什么正经，诗韵就是命运一般……运在宗师，不在胡颜。所以'文章自古无凭据，唯愿朱衣暗点头'，'不愿文章中天下，只愿文章中试官'。"（《徐渭集·徐文长逸稿》）因此，徐渭的《四声猿》发其胸中之不平，破除色相，扫荡时习。汤显祖见《四声猿》后感慨："安得生致徐文长，自拔其舌。"（引自明王思仁《王季重十种》）明人钟人杰赞曰："徐文长牢骚肮脏士，当其喜怒窘穷，怨恨思慕，酣睡无聊，有动于中，一一于诗文发之。第文规诗律，终不可逸辔旁出，于是调谑亵慢之词，入乐府而殆尽。"（《徐渭集·附录》）明人沈景麟《狂鼓史·序》载："渔阳意气，泉路难灰，世人假慈悲学大菩萨，而勤王断国之徒，多在涂脂调粉之辈，文长所为额蹙心痛也。……借生平身后一骂，以发挥其抑郁不平之气。"所以，徐渭不第之因，正是："再试有司，皆以不合规寸，摈斥于时。"李贽《焚书·杂述·时文后序》中亦云："时文（时文指进士之诗赋，清袁牧《随园随笔》：'时文者乃进士之诗赋也。元仁宗皇庆三年，定考式程式。'后专指八股文，清顾炎武云：'八股之害，甚于焚书。'）可以取士，不可以行远，非但不知文，亦且不知时矣。"（《焚书·杂述·时文后序》）所以在艺术上，荡平时习，剪除雕饰，以"贱色相""破除诸相"之佛理，在"无虚无实中，直得把柄"（《徐文长三集》卷十一，万历二十八年庚子刊印，北京图书馆藏本），"一扫近代污秽之习"（《徐渭集·附录·袁宏道〈徐文长传〉》），其文章也得到唐顺之等大儒的赏识（唐顺之对徐渭的文章和人品极为赞赏，徐渭诗云："独有赏音士，芳声垂千秋。"（《徐文长三集》卷四）《畸谱》载："称不容口，无问古今，无不啧啧，甚至有不可举以自鸣者。"时人早有评曰："句句鬼语，李长吉之流。"（《徐渭集·附录·陶望龄〈徐文长传〉》）袁宏道评云："病奇于人，人奇于诗，诗奇于字，字奇于文，文奇于画。"（《徐渭集·附录·袁宏道〈徐文长传〉》）在世俗看来，他是愤

世嫉俗的"奇人""真人"，诗、书、画、文，遂奇于时人。所以，时人评云："试取所选者读之，果能如冷水浇背，陡然一惊，便是兴、观、群、怨之品。"（《徐文长三集》卷一六《答许口北》）"将脂腻词场，作虚空粉碎。"这种真性在绘画中强调"不求形似求生韵"（《徐文长三集》卷五《画百花卷与史甥，题曰漱老谑墨》）。诗云："道人写竹并枯丛，却与禅家气味同。大抵绝无花叶相，一团苍老暮烟中。"故明张岱《琅嬛文集》卷五《跋徐青藤小品画》载："今见青藤诸画，离奇超脱，苍劲中姿媚跃出。"

在书法上，明代早、中期书法，"干禄"气息严重，小楷尤为突出，永乐年间，"朝士益不复以古为法"（马宗霍《书林藻鉴》）。从现存的徐渭书法来看，几乎看不出徐渭的小楷能有一点合乎"干禄"书之规范来。传统社会科考，尤其是殿试，几乎就是考小楷，而徐渭之小楷，虽也学"钟王"（《徐文长佚草》卷四《与萧先生》云"渭素喜书小楷，颇学钟、王"），但不随时调，徐渭科场失败的主因除"句句鬼语"之文风外，更重要的是小楷不合科场之条规。所以他深恶官场习气与规则，痛绝于书写形式和规范，直呼："莫言学书书姓字，莫言作吏须科第。"（《徐渭集·沈生行——继霞》）早年徐渭虽受"阳明心学"影响，但行为举止还没有到"扫污秽""裂仁义"之地步。出狱后，才有所突出，借癫狂之态，不惜得罪权贵，如张忭、朱赓等，甚至，"有意自外于门墙，而高自矜异"（徐渭《徐文长佚稿》卷二十一，张汝霖、王思任选评，张维城校辑，天启三年癸亥刻印本。山西大学图书馆藏）。不避非议与诟病，大坏礼法，以疯癫掩饰，有时真疯，有时假癫，外人真不知何时癫狂。因此，祁彪佳云："文长奔逸不羁，不骫于法，亦不拘于法。"徐渭个性呈现出偏执、敏感、自傲、狂狷、压抑、不羁的特点，在书写中得到尽情的释放。显然，徐渭以白眼视权贵，不羁于下层，把当道官员及富人视作是贪图私利的俗物，故张汝霖《刻徐文长佚书序》云："文长性不喜礼法士，所与狎者多诗侣酒人，亦复磊落可喜者。"权贵们求字不仅一字不可得，更是狂语："高书不入俗眼，入俗眼必非高书。"（徐渭《徐文长佚草》卷二《题自书一枝堂帖》，民国十四年乙丑慈溪抱经楼沈德寿以家藏古抄本排印行世。）对他们的索求直接予以回绝。

徐渭书法的变异主要受吴门书派影响。在科场，吴门书家几乎没有成功者，思想则较为激进。在书法上，祝允明云："胸中要说话，句句无不好。

笔墨几曾知，开眼一任扫。"又云："不屑为钟、索、羲、献之后，乃甘心
作项羽、史弘肇之高弟。"而徐渭思想也与祝允明等一样前卫，赞其书云：
"祝京兆书，乃今时第一。"（徐渭《徐文长佚稿》卷十六，张汝霖、王思
任选评，张维城校辑，天启三年癸亥刻印本。山西大学图书馆藏）又云：
"夫不学而天成者尚矣。其次则始于学，终于天成。天成者，非成于天也，
出乎己而不由乎人也。敝莫敝于不出乎己而由乎人，尤莫敝于罔乎人而诡乎
己之所出，凡事莫不尔，而奚独于书乎哉？近世书者瘵绝笔性，诡其道以为
独出乎己，用盗世名，其于点画漫不省为何物，求其仿迹古先以几所谓由乎
人者，已绝不得，况望其天成哉。"（《徐文长佚草》卷二《跋张东海草书
千文卷后》，民国十四年乙丑慈溪抱经楼沈德寿以家藏古抄本排印行世。）
从徐渭早期书法看，明显有着祝允明行草书的笔意。

　　由于徐渭的真人形象，奇于世俗，异于常人，其创作理念对固有礼法的
"破坏"也就不言而喻了。所以，他的艺术成就是综合的。他自谓："吾书第
一，诗二、文三、画四。"其实，他不仅是书画家，还是军事家、戏曲家、民
间文学家、历史学家、一个明代嘉靖年间诗人，还是一个美食家、十足的酒
徒、狂禅居士和旅行家。对书法而言，如此丰富的"字外"修为，是激发徐渭
在书法创作中不断创新的源泉。当然，徐渭心理上的矛盾与纠结是其人格分裂
的主因，更成了其艺术新造、不断出彩的激发点。那种书写中的纷披老笔与其
说是笔法的变异，不如说是挥剑的劈杀，那种不甘、无奈，只能在狂舞中才寻
得心理的平和。

　　另外，徐渭作品的新奇、入道，与其长期潜在的精神病有着密切的关联，不是以简单的"奇"就能说明问题的。徐渭的精神状况时好时坏，经常癫痫并恍惚入神，这是其作品带有魔幻色彩的心理异

明·徐渭《行书三江夜归诗轴》（局部）

明·徐渭《草书诗轴》（局部）

动。

晚年，徐渭自知精神不佳，常炼丹求安逸和长生。徐渭的道家情结不仅由兄长引带，后受蒋鳌、钱楩影响，钱也曾是其老师，后一起游于季本门下。徐淮拜蒋鳌门下，炼丹不得法，错服而死。徐渭在狱中曾研究《周易参同契》并作注。在京时，不断与道士往来，修炼丹药，结识江西聂君，聂赠其灵丹五颗，有诗《五粒灵丹行——送聂君归滁》云："聂君颜色美如玉，百茎紫须洒黄竹。岂缘本草食樱桃，独取丹砂烹金镞。"（《徐文长三集》卷五，万历二十八年庚子刊印，北京图书馆藏本）晚年的徐渭一直研究道家养生之术，时而"辟谷"。张汝霖云："绝粒者十年许。"陶望龄也云："晚绝谷食者十余岁，人问何居，曰：'吾噉之久，偶厌不食耳，无他也。'"（陶望龄《徐文长传》）他参禅（自谓戴发比丘）、论道，最后想成仙，常服丹药，以至于精神恍惚，常梦见鬼神。他在《纪异》中云："归，卧范氏典屋者数年，一日早起，忽见一八脚物，大如大蜘蛛，而甚朱，引一丝坠帐檐。鄙戏祝曰：'倘引兄，引上。'物果引上。"（《徐文长佚草》卷六，民国十四年乙丑慈溪抱经楼沈德寿以家藏古抄本排印行世）另外，徐渭犯病时，常恍惚，于是服药，然后再恍惚，成了麻醉精神病患的良药，从而再在恍惚中，神鬼出没。在《纪异》中又云："一绿色蛇，鳞如鲤，矫倩可爱，当道蹲兜下，蟠旋如篆香结。鄙恐他客裸蹄碎之，回顾屡屡，亦不见。问先后两儿，儿亦云不见也。"（《徐文长佚稿》卷六，张汝霖、王思任选评，张维城校辑，天启三年癸亥刻印本。山西大学图书馆藏）他甚至把自己的不幸也归结为神鬼作梗，如第八次乡试，未中。其神经病重犯，《畦谱》云："应辛酉科，复北。自此祟渐赫赫，予奔应不暇，与科长别矣。"文中显露，似有鬼神作怪，才有如此不堪之命运。恍惚中自杀也怪之于"神祸"。（《徐渭三集》卷十九之《海上生华氏序》云："予有激于时事，病瘶甚，若有鬼神凭之者，走拔壁柱钉可三寸许，贯左耳窍中，颠于地，撞钉没耳窍，而不知痛，逾数旬，疮血迸射，日数合，无三日不至者，越在月以斗计，人作蚁虱形，气断不属，遍国中医不效。"）因此，徐渭的狂有时因病而真狂，有时佯狂，行为异常，徐渭之狂由此闻名。陶望龄《徐文长传》载："既归，病时作时止，日闭门与狎者数人饮噱，而深恶富贵人，自郡守丞以下求与见者，皆不得也。尝有诣者，伺便排户半入，渭遽

手拒扉，口应曰：'某不在。'人多以是怪恨之。"（《徐渭集》附录）所以他晚年的行为举止极为放浪、怪诞，从杂剧《歌代啸》可以看出，更为诙谐谑浪。此时绘画也是墨戏、戏抹之类。袁宏道云："晚年愤益深，佯狂益甚，显者至门，皆距不纳，当道官至，求一字不可得。"（《徐渭集·附录·袁宏道〈徐文长传〉》）其晚年心性敏感，脆弱，疑神疑鬼，这还与他身边缺少亲人关怀有关。大儿子品行不端，二儿子远在宣府，旧友相继去世，更加落寞、孤寡。当然，生活也更加困顿，只得变卖书画旧藏和资产（《徐文长集》中有《卖貂》《卖磬》《卖画》《卖书》等诗文）。逆境、贫困中的徐渭以道、佛来调剂自己的心性，亦道亦佛，已是两相难分。七十二岁时，清明节作《春兴》诗云："忽撚柳枝翻一笑，笑侬原是老婆禅。"（《徐文长三集》卷七，万历二十八年庚子刊印，北京图书馆藏本）徐渭没有像其兄那样早死，而是活到七十三岁，比同辈要寿长不少，似乎与他的炼丹和内修有关。总之，他因精神病导致的鬼神意识对行为举止产生的异常，与其在艺术创作上大胆而新奇的表现同样不可忽视。

二、散法破藏真

徐渭书法创作中的大胆表现主要体现在狂草中。以画入书、以行书入草等显示其多角度思维、多手法并用的综合艺术功力。

宋郑樵云："书与画同出。画取形，书取象；画取多，书取少。"（郑樵《通志·象形第一》卷三十一，影印本《文渊阁四库全书》）书画相同之理历来受到重视。宋以前画，受到书法的影响，而宋以后书受到绘画的干扰。徐渭书风的形成，尤其是大草书，就是以画入书的成功范例。

清周星莲《临池管见》在总结先贤书画创作的相互影响时强调："字贵写，画亦贵写，以书法透入于画，而画无不妙，以画法参于书，而书无不神。"（周星莲《临池管见》，同治刊本）徐渭大草所呈现的就像是一幅大写意花鸟画的格局。明末张岱云："唐太宗曰：'人言魏徵倔强，朕视之更觉妩媚耳。'倔强之与妩媚，天壤不同，太宗合而言之，余蓄疑颇久。今见青藤诸画，离奇超脱，苍劲中姿媚跃出，与其书法奇崛略同。太宗之言，为不妄矣。故昔人谓摩诘之诗，诗中有画；摩诘之画，画中有诗。余亦谓青藤

之书，书中有画；青藤之画，画中有书。"（张岱《琅嬛文集》卷五《跋徐青藤小品画》）徐渭题画鱼诗亦云："我昔画尺鳞，人问此何鱼？我亦不作答，张旭狂草书。"（《徐文长三集》卷五《旧偶画鱼作此》，万历二十八年庚子刊印，北京图书馆藏本）徐渭（学画在中年）画中的水墨效果也非师出无门。陈鹤，字鸣野，中举，未仕，居家三十年，日事诗文，书画为墨戏式创作，与徐渭诸人来往甚密。徐渭有《咏海樵山人新构》诗二首，有咏陈鹤所画《水仙花》诗，其五："海樵笔能移汨罗，分明纸上皱鳞波。况添一种梅花味，比较《离骚》香更过。"陈鹤写意花鸟，善用水，尤擅水墨淋漓的肌理效果，即徐渭所谓的"陶之变"。跋《书陈山人九皋氏三卉后》云："陶者间有变，则为奇品。更欲效之，则尽薪竭钧而不可复。予见山人卉多矣，曩在日，遗予者不下十数纸，皆不及此三品之佳，瀹然而云，莹然而雨，泫泫然而露也。殆所谓陶之变耶。"（《徐文长三集》卷二十，万历二十八年庚子刊印，北京图书馆藏本）这种肌理效果对以往工稳雅丽的花鸟画笔墨形态是种"破坏"，徐渭深受启发。

明·徐渭《榴实图》

这种创新笔墨，导致墨法大变。技术上的创新导致图像语言的变异显然为徐渭书法的笔法变异提供了支撑，在创作心理上，形成对图式的创变以强力支持。

徐渭书法受绘画影响主要体现在笔法的变异和章法的构造上。

徐渭书法早年受乡贤杨珂影响。万历本《余姚县志》载："杨珂幼摹晋人帖逼真，后稍别成一家。多作狂书，或左，或从下，或从偏旁之半而随益之。"徐渭与杨珂深交，渭下狱，杨也极力营救。在狱中曾有大量时间学习书画，隆庆四年徐渭经过多方求救，终于可解刑具，全力研究书画。后来转学祝允明、米芾、黄庭坚、颜真卿、钟繇、王羲之等。《绍兴府志》载："素工书，既在缧绁，益以此遣日。于古书法多所探绎其要领。主用笔，大率归米芾之说；工行草，真有快马斫阵之势。"他尤为推崇祝枝山的书法，赞为"今时第一"。（《徐文长佚稿》卷十六《跋停云馆帖》，张汝霖、王思任选评，张维城校辑，天启三年癸亥刻印本。山西大学图书馆藏）曾从朋友处借得祝枝山书法，云"昨已对嗣公言，敢求祝枝山两卷一省"（《徐文长佚草》卷四，民国十四年乙丑慈溪抱经楼沈德寿以家藏古抄本排印行世）。品徐渭书法，受到祝允明、文徵明、唐寅等吴门书家的影响是显然的。在狂草的结字中似有文徵明影子，徐渭书风在结体上以姿势稳健、趋扁势的长方形姿态，这种字势很像文徵明。直到万历初年，作品才洗却吴门书家之习。

徐渭以画入书，使得原有的笔法呈现散漫、狂逸的态势，一改以往"二王"的温润、圆劲、娴雅、适心合眼的主体风貌。主要体现在"扫""刷"等笔法的并用上，似花鸟画的用笔特点，有纷披、萧散之气象。这种创作意识源自对花鸟画用笔的领悟与把握所产生的共通意趣，才在书写中率性而动，伺机而出，致使点画形态具有意外之象，有别于以往的审美情趣。书法是最为抽象的艺术表现，徐渭书法笔法得之于画理，别开生面，所以他最为得意、醉心的艺术创作就是书法，奉为"吾书第一"，也就不足为奇了。这种笔法虽异于前人，但暗合书道变通之理。他的用笔主要以米芾、祝允明为基础，并作不断生发、兼容而臻于成熟。米芾"刷"字，祝允明"扫"字，徐渭集两者之长，可谓"刷中带扫""扫中兼刷"，既合于书，也适于画，书画同笔，一法。所以，徐渭是书画用笔兼通的巨匠。徐渭作品的纷披老

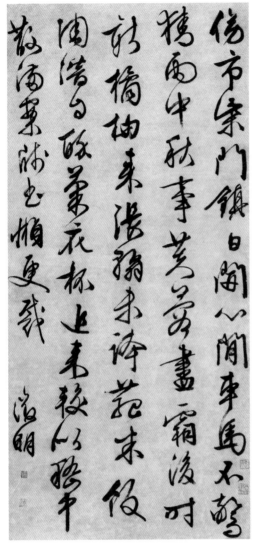

明·文徵明七律诗轴

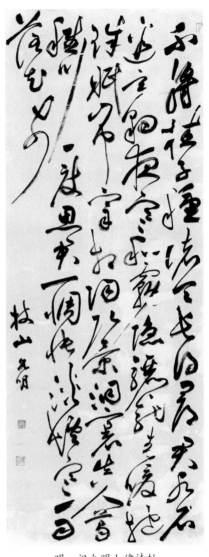

明·祝允明七律诗轴

笔，仅仅以铺毫来完成的话，"线形"可能就显得较为稚嫩、光滑，也不符合其个性。巧妙利用"扫"，使得线形老辣，由于徐渭善用长线，以盘旋之势来"扫""刷"，不仅增加了线形的丰富感，也使得线质浑圆、势足，与其心性更为相近。还有，徐渭在"扫""刷"中带有震颤动作，初看似黄庭坚特有的"提按"动作，实质完全变异，只能说受黄庭坚用笔启示，夸大了"提按"，变成了震颤。这种刷、扫之笔调，在偶然的震颤中获得了点画形态上的突破，这在大写意花鸟画的用笔中最为常见，尤其是一些花卉茎干的

刻画中经常使用。应该说，他汲取了米芾和祝允明之长，巧合了花鸟画之用笔。由于"扫""刷"并用，动作明显变大，点画外形达到了创变的目的。由此，这种"扫刷"之笔法也由继杨维桢以来在笔法上再次"大坏""二王"，也同时变异了吴门书派，从而导致笔法、墨色的变异，最终导致视觉图形的蜕变。

徐渭对"二王"的破坏不仅在笔法上，还体现在整体性的视觉感受上。如果说杨维桢的破坏是体现在点画的姿态上，心性的松紧上，而徐渭则是萧散自然，不拘一格。一个紧，一个松，这种松紧程度比起祝允明更为自信，更为逍遥，完全摒弃诸相，随性挥洒。在逐渐应用生宣的时代，笔法的变异导致笔墨气象大变。当时生宣大量使用，生纸出现，大大改变了书写的基本笔法。徐渭大量使用生宣，墨法大变，笔法异出，前人云："生宣始，而笔法亡。"徐渭的笔法正是兼通绘画之法，把生宣上的有效实践逐渐渗透到了书写中来，形成特有的"散圣"形态。

徐渭书法对以往书法的突破性还体现在章法的变幻中，以画境拟"书境"。由于受画法影响，画境移之于书法章局的变化中。纵横、跌宕的满构图章法继祝允明以来大功告成，尤其体现在中堂立轴上。图像中的点画撑得比较圆满，没有残缺之感，而祝书中堂往往有"中怯"之感，不够密实。在鸿篇巨制中，密实、饱满往往是作品沉稳、厚重的基石。作品注重厚朴、密实之感，一般技术派大家都会如此构图，它要求对各方面知识的共通、融会，如《兰亭序》《祭侄文稿》《寒食帖》等，但这些是横式作品。在竖式作品中，这种满构图视觉图形是由徐渭在前人基础上来完善的。横向作品与纵向作品在书写技术、意境的营造、幅式的掌控等方面有着很大的不同。不是今人所想象的那样，任性作为，横竖皆为一理，这是今人无知的表现。

为此，我们先来梳理书法作品从横式走向纵轴的历史变迁。从书法史料看，元代以前，作品一般都是横式，取横势，向两边展开，尤其在手卷中，这种横势的展开达到了极致，如怀素《自叙帖》、张旭《古诗四首》、孙过庭《书谱》、颜真卿《祭侄文稿》等。因此，历来书家对横势作品积累了丰富的经验，而纵向作品皆因材料的发展、书写习惯、文字内容、文字用途等诸多因素一直没有出现。但随着家居变迁、建筑的发展等，适应纵向形制的幅式出现了。第一件纵向的作品是南宋吴琚的《七言绝句》（"桥畔垂

杨下碧溪"，高九十八点六厘米，宽五十五点三厘米，台北故宫博物院藏），作品虽小，但这是具有历史意义的开局。元朝的张雨对纵向作品做了很多尝试。明朝早期有不少书家进行着纵向作品的实践，特别是高堂大屋不断涌现，即便是一些民间建筑，规模越来越高大，导致房屋的装饰如书画等，出现了高堂大幅纵轴。这样的作品在吴门书家中得到了极大的发挥，如文徵明、祝允明的立轴作品就对以往的作品做了很大的改造，尤其是祝允明的草书纵轴，在吸收米芾、黄庭坚等大字的基础上，形成了独特的艺术风格，但在作品的气势上尚有"怯意"，不够"中实"。

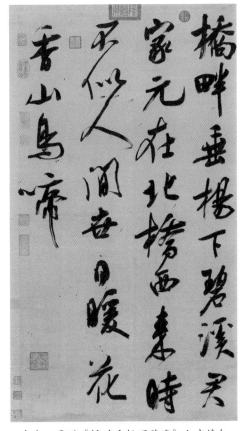

南宋·吴琚《桥畔垂杨下碧溪》七言绝句

徐渭正是在祝允明、文徵明的基础上，使得作品在气势上不断丰厚，尤其是利用文徵明作品之敦厚、宽博的体势和纷披之点画，把行间的空白塞得严严实实，满篇点画，交错纵横。而祝允明的竖式大草，由于参照黄庭坚笔意较多，点画相对瘦硬、长披，尽管有横扫之意，但立轴需要的图式上的内在框架没有很好地建立起来，而文徵明的大型立轴作品，一般以行书为主，中规合矩，缺少狂逸的纷披老笔。在此，徐渭做到了，完善了。此后，徐渭的纵向图式为晚明书家在中堂大轴上的良好表现建立了根基。王铎、倪元璐、傅山等，掀起了晚明的狂草高峰。所以，钱谦益《列朝诗集小传·丁集中》本传评曰："草书奇伟奔放。"袁宏道《徐文长传》赞曰："文长喜作书，笔意奔放如取诗，苍劲中姿媚跃出，在王雅宜、文徵仲之上，不论书法而论书神，诚八法之散圣、书林之侠客也。"（《徐渭集·附录·袁宏道〈徐文长传〉》）

因此，横向与纵向作品在技法、意境、幅式等诸多不同因素的激荡下，

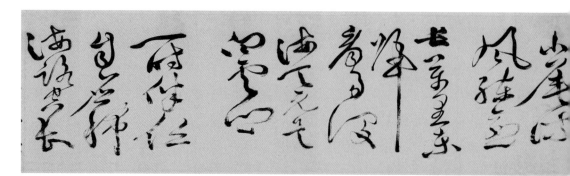

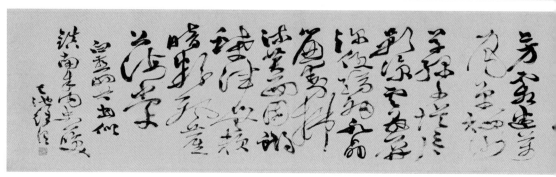

明·徐渭《白燕诗》

它们的审美情趣也各有取向。横向作品一般向两边衍生，正文往往由右向左展开，而正文外，一般由题、跋来向两边延展。也如"摊大饼"式的可向两边作无穷展开。这样的作品有手卷、册页、横批。

　　传统的形式一般是"手卷"。其审美趣味主要是中间的节奏感，好的作品越长趣味越深，其间以浓淡、虚实、聚散等形式来提升作品的境界。有如一篇小说，长者波澜起伏，每一个人物出场都是精心安排，每一个故事皆为节奏之需，主要矛盾和次要矛盾、明显与虚线，交相融合，和谐而整体，最终形成一个重点，或一个中心，或矛盾的激发点，抑或焦点，把问题或矛盾推向高潮，读了让人荡气回肠；短者，巧于安排，语言合理精工，节奏明快，虚实合理，烘托中心或主角的手法凝练，使人回味无穷。但无论怎样，只注意横势便可，变化在每一个段、行之间，即行与行之间的组合中。而纵向作品的审美意趣不仅要注意行与行之间的变化和单行汉字之间的组合，还要注重每一行和行与行之间在组合中能否"站立"的问题。犹如高大的建筑，必须要注重建筑学原理一般。横式作品犹如中国传统建筑，而纵向作品犹如欧式摩天大楼。纵向作品不解决"立轴"，"脊柱"问题是不能站立

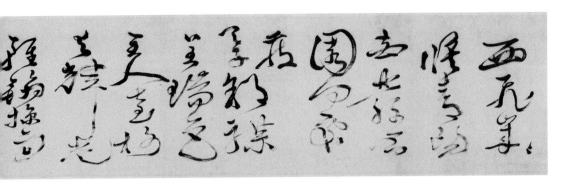

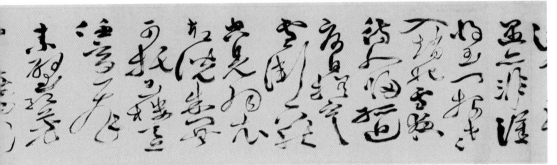

的。到徐渭的时代，纵向作品经过了几百年的锤炼，终于成熟起来，犹如人类的行走，经过了几万年后才站立起来。当今很多作者把横式作品，粗暴地改编成纵向作品是不科学的，这是一种有知识而没文化的无知"改良"，这样的作品往往纵势不足，气脉不贯，站立无能。只注重单行的纵势或变化，忽略了通篇的纵横与敦厚的威震，气场明显萎缩，失之于单薄和怯弱。

　　徐渭的横向作品与纵向作品的章法是完全不同的。他吸取前人在纵向作品中的创作经验，不断茂密，不断充实。采用横竖之间势态的相互渗透，笔墨之间的融洽，横竖不分，密实推进，形成了"中实"为美、周边"动荡"的基本格局。

　　徐渭的章法正是看到了历来纵向作品中行间距过大的弊病，加强了行与行之间的相互穿插，从而达到了密实之感。在其对赵文敏的批判中云："李北海此帖，遇难布处，字字侵让，互用位置之法，独高于人。世谓集贤（赵孟𫖯）师之，亦得其皮耳。盖详于肉而略于骨，譬如折枝海棠，不连铁干，添妆则可，生意却亏。"（《徐文长三集·书李北海帖》卷二十，万历二十八年庚子刊印，北京图书馆藏本）徐渭书法在五十岁前仰慕"二王"，

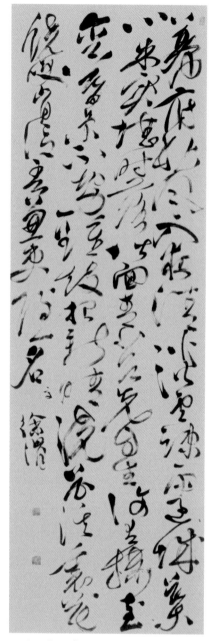

明·徐渭《杜甫怀西郭茅舍诗轴》

而后一反常态，破除诸相，晚年大变，他巧妙借用了李邕"互为侵让"及绘画中满构图的手法，导致了自我书法图像呈茂密性的审美特征，即横竖不分，乱而不乱，没有了以往书写中的行气，拘于本行之内的跌宕，而是行与行之间的互为补缺、合理侵让，导致图像大变。这是继元末杨维桢、张雨等书法在章法上的散漫之调后的又一杰出表现，变得更为完善，更加饱满，充满剑气。这也是徐渭书法创作绝去依傍、追求真面的结果。所以，徐渭作品图式依据强大的气场激活茂密的点画，以侠义与愤慨，扫荡着以往的框架，与其说是章法的改良、意境的新造，还不如说是对旧式迂腐之私利阶层开战的斗智斗勇、左右突围。

所以，对于以往的传统书法而言，徐渭的大草是异类。其实明代中期以来的士人，凡是受"阳明心学"影响的，在艺术创作中都有异常表现。屠隆《考槃余事》云："吾人学书，当兼收并蓄，聚古人于一堂，接丰采于几案，手执心谈，求其字体形势，转侧结构，若龙跳虎卧、风云转移，若四时代谢、二仪起伏，利若刀戈，强若弓矢，点滴如山颓雨骤，而纤轻如烟雾游丝，使胸中宏博，纵横有象。"（《书家格言·屠隆帖笺》，祝嘉选辑）张懋修《墨卿谈乘》云："余方草书，有震雷声呼呼然，电光烁窗，闪闪不定。余不觉笔端自战，横斜浮游，不能自持，乃凝神猛力一收，遂能成字，既有惊雷收电之势，比常书不同。自此书法顿

进。"（罗宗强《明代后期士人心态研究》）王铎《文丹》则云："幽险狰狞，面如贝皮，眉如紫棱，口中喷火，身上缠蛇，力如金刚，声如彪虎，长刀大剑，劈山超海，飞沙走石，天旋地转，鞭雷电而骑雄龙：子美所谓'语不惊人死不休'、文公所谓'破鬼胆'是也。"（王铎《拟山园选集·文丹》卷八十二，崇祯刻本）袁中郎品评徐渭云："文长既不得志于有司，遂乃放浪曲蘖，恣情山水……其所见山奔海立、沙起云行、风鸣树偃、幽谷大都、人物鱼鸟，一切可惊可愕之状，一一皆达之于诗。其胸中又有一段不可磨灭之气、英雄失路托足无门之悲，故其为诗，如嗔如笑，如水鸣峡，如种出土，如寡妇之夜泣、羁人之寒起。当其放意，平畴千里；偶尔幽峭，鬼语秋愤。"（《徐渭集·附录·袁宏道〈徐文长传〉》）而徐渭书法的异常表现正是由于个人的特殊遭遇而显得更为激越而已。

所以，我们欣赏徐渭书法时感觉到："字忽大忽小、勿草勿楷，笔触忽轻忽重，勿干勿湿，时时使人出乎意外，故意地反秩序、反统一、反谐和，在项穆所谓'醉酒巫风'的笔致中显出愤世绝俗的情绪来……中国书法能发出如此大苦楚的呼号实在不多。"（熊秉明《中国书法理论体系》）他不完全借助功力，而是靠天赋，凭阅历，故后人难学。若以晋唐之法理论，无疑是方枘圆凿，他激化明中期以来书风的巨变。应该说，书法到文徵明、唐寅、祝允明时期，书法的笔法、结构还没有完全打开（祝氏稍有变异），至徐渭笔下，笔法大"乱"，故有"八法散圣"之誉。徐渭书法不像以往士人在士与隐之间选择平衡，而是在儒释道之间寻求心里的自适点，以此来淡化、消解心中的郁闷，书杂画意，一改以往诸相，似有为反"礼教"之嫌。

除笔法变异外，徐渭以行书入草，以激情之奔涌裂变以往的狂草法式。历来草书以草法的精准、简约、流美而有别于其他书体，大草更是在小草的基础上，以夸张的字势、明快的节奏，与小草区别开来。可见，草法是草书一贯坚守的字法特征。不过，这种规则，在徐渭这里也是情性发挥的羁绊。他一反常态，以行书入草。草书所赖以遵循的字法规则被打破，而以情性为主调、字形的夸张为首要的大草习性，被心性的无限释放所取代，而不再以草写的字法来划分草书与其他书体的界限。他的草书也以这种书写法则，重新规划着狂草的另一种境界。以点画的狂舞、用笔的狠刷，编织着一张自己无法解脱的网，但似乎作者很是自娱其间。这种做派显然更加远离了"二

明·徐渭《草书诗轴》

王"的温文尔雅与适心合眼，多了几分"剑气"，对书写笔法有着暴力性的破坏，破坏性比之祝允明更甚，动作更大，章法上更为丰厚。这种破坏不仅变异了吴门书派，也一改杨维桢以来点画的结构方式，导致纵向作品的图像语言逐渐丰富并大放异彩。

为此，贬责之声不少。陶元藻《越画见闻》云："文长笔墨，当以画为第一，书次之，文居下。其书有纵笔太长处，未免野狐禅。"

近现代以来，徐渭书法得到了神化。吴昌硕云："青藤画中圣，书法逾鲁公。"郑板桥治印"青藤门下牛马走郑燮"。齐白石《老萍诗草》云："青藤雪个远凡胎，缶老衰年别有才。我欲九原为走狗，三家门下转轮来。"

不过，徐渭书法的成功，是天性、综合修为与苦难的人生阅历等融通的结果，非书写功力所致。以行书入草，这在中国书法史上首开先例，也是俗书的开始，是导致文人书法逐渐衰弱的一大原因。徐渭是自苏轼以来的又一通才，后人由于分科愈来愈细，学科之间壁垒森严，已无如此底蕴。潘天寿讲，当代书画家不要求"三绝"，但要求"四全"（诗书画印），今天，连这一点也是奢望了。可见，苏轼以自我的通才，在笔法、点画上"变乱""二王"，而徐渭不仅在点画上异于"二王"，在审美意境上也愈发遥远了。"八法之散圣"——徐渭正是以融通之才学，"散""二王"之法，成就了自我之"圣"。

第十讲　孤臣与狂书
——浅析王铎魔幻主义书风

《文丹》云："文，曰古，曰怪，曰幻，曰雅。古，则仓石天色，割之鸿蒙，特立巍垒；又有千年老苔，万岁黑藤，蒙茸其上，自非几上时铜时瓷，耳目近玩。怪，幽险狰狞，面如贝皮，眉如紫棱，口中喷火，身上缠蛇，力如金刚，声如彪虎，长刀大剑，劈山超海，飞沙走石，天旋地转，鞭雷电而骑雄龙：子美所谓'语不惊人死不休'、文公所谓'破鬼胆'是也。幻，则仙经神箓，灵药还丹，无中忽有，死后复活，九天不足为高，九地不足为渊，纳须弥于芥子，化寸草为金身，观音洞宾，方为现象，倏而飞去，初非定质，令人如梦如醉，不可言说。雅，则如周公制礼作乐，孔子删《诗》《书》成《春秋》，陶铸三才，提掇鬼神，经纪帝王，皆一本之乎常，归之乎正，不咤为悖戾，不嫌为怪异，却是吃饭穿衣，日用平等。——极神奇，正是极中庸也。"

这段文字措辞古奥、艰涩、难懂。这不仅是王铎的文风，也反映出他的审美理想，更是其书风形成的美学基础。所以，他的书法一改"二王"以来的"文质彬彬""温文尔雅""适心合眼""笔墨调和"，代之以"怪力乱神"般的癫狂与神奇，使得书风继明中期以来求新求变的基调，更趋"魔幻主义"色彩。

一、孤者苦吟

王铎，字觉斯，　字觉之，号嵩樵、小樵、石樵、痴庵、东皋长、痴庵道人、言潭渔隐、痴仙道人、兰台外史、雪山道人、二室山人、白雪道人、

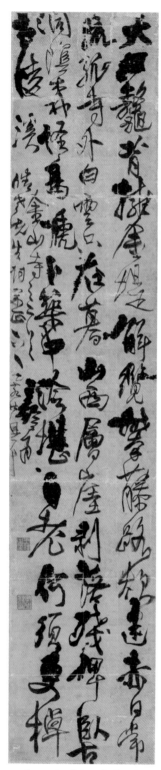

明·王铎《金山寺诗轴》

云岩漫士等。河南孟津人，三十一岁考取进士，与黄道周、倪元璐并称"三株树""三狂人"。从这些字号来看，王铎心性中流露的道家情结是深入骨髓的。

明末清初（明万历三十年—清康熙四十年）的一百年，中华大地发生了天崩地裂的社会变革。内外交困，篡夺相继，丘燹匝地，四海困穷。王铎见证并经历着这种动荡与不测，丧乱、哀祸似乎是注定的。首先，在明皇朝即将崩塌之际，王铎不堪权臣专政，自我主张得不到实现，在起义军兵临城下之时，选择了退避，"乞归省亲"，王铎秉性的软弱一面似乎开始显现。明崇祯十一年秋冬时节，王铎的两个幼女夭折，年底回孟津。第二年十月返京任翰林院学士，崇祯十三年受命没有实职和权力的南京礼部尚书，任命之蹊跷，但却是王铎"哀祸"的开始。崇祯十四年初，父病故，丁忧故里。四个月后，母亡。此时，义军气焰尤涨，王铎率家过上逃亡的日子。崇祯十五年十一月，发妻马氏亡。崇祯十六年，三妹和幼子无争、四子无技死于逃难途中。崇祯十七年（1644）正月，李自成称王于西安，国号大顺，二月李自成攻陷北京，大顺帝登基，崇祯自缢于煤山。四月，倪元璐自尽，一门同殉者十二人。同年五月清兵驱赶了李自成军，并定都北京。至此，王铎可算是家破国亡。随后，在南京，由凤阳总督和魏忠贤旧党阮大铖拥福王朱由崧为南明帝，由于王铎在逃亡中救福王之功，六月任命东阁大学士。马士英为首辅，王铎为次辅。其间，王铎竭尽忠诚。弘光元年

（1645）二月，面对风雨飘摇的弘光朝，王铎六次请归。王铎总在世变的风口，选择退隐，软弱一面再次显现。三月，有"太子"自杭州至南京，王铎等辨为假，于是埋下祸根。四月，清军破扬州，屠城十日。五月十日，福王率马士英等逃奔太平（1646年福王为降将田雄捕获而被害），于是，城内大乱，"太子事件"发酵，擒王铎再次指认太子真伪，王铎耿直，遭到暴打、凌辱，差点毙命，幸有赵子龙相救才捡回一命。王铎性格软弱、直率，乱世为官，受辱是必然的，而且环环相扣。五月十五日南京攻陷，豫亲王多铎进城，钱谦益率伤势未愈的王铎等文武臣僚降清（黄道周于第二年三月被俘不屈而死）。至此，王铎的命运由家破国亡，转而进入自污、被辱的境地。最后，王铎作"贰臣"七年，无所事事，除声色之外唯系书画、诗文自娱。家族离散，国已不国。他没有勇气选择效忠旧朝，一颗受辱的心灵只能更换了皮囊而再侍新主。内心充满自责的王铎，犹如魄散的鬼魅游走于尘世，旧朝的羁绊，新主的猜疑，如断命的孤臣，自叹"唯好书数行"，死后连个墓都找不到（怕死后受辱），魂归何处，才可不被再辱，一颗疲惫的心，不想再被惊扰。王铎在孤独中苦吟，他本可以在乱世隐退，以诗书画自娱而终，却因崇祯皇帝急需用人，一纸委任"南京礼部尚书"，使他一生万劫不复。他没有黄道周、倪元璐等同僚们"死节"之勇气，"贰臣"就成了他的宿命。

不过，这种炼狱般的人生苦旅却成就了他生命意志中隐忍与狂怪的双重个性。他的诗文、书法，就像是在生命憋屈中的愤发，在"魔幻"的意识形态下，一笔"好书"，如注神力，像至人般逍遥无何有之乡。这像是一种生命意志的逃离，在破败、丑陋的人世间抽身，书法成了洗去污秽的净地，内心依附的终结。

王铎书法作品可分成自作诗、临古、写杜诗三种类型。其中自作诗一般不随意应酬于人，非挚友不应，爱写杜诗是王铎书法内容的一大特色。王铎的内心是晦涩的，孤臣的苦衷无处倾诉，杜甫似乎就是移情相怜的故友。义军犯乱，饿殍遍野，穷困飘零，朝不保夕，备受屈辱。安史之乱后杜甫的苦吟，何尝不是明末王铎的悲歌。书风如诗风，追求杜甫式的丑拙。不难看出，王铎爱写杜诗的缘由不仅是自己与杜甫感同身受，更重要的是艺术的审美趋同。

杜甫年轻时在长安应试，不第，遂向皇帝、权贵等献赋投赠，才得右卫

明·王铎《此别诗》

率府曹参军（看护兵甲仗器、府库锁匙之类小官）。安史之乱，杜甫弃官，他置家鄜州，并投奔肃宗，途中被叛军所俘获，官军一败再败，写下"国破山河在"的无奈痛吟。后潜逃凤翔，为左拾遗，因直谏，贬华州司马参军。他把自己所见写成"三吏""三别"。后来，随着九节度官军在相州大败和关辅饥荒，杜甫再弃官，携家人逃难于秦州、同谷等地。至成都，方有安定之生活。严武入朝，蜀中军阀混战，再度漂流到梓州、阆州。再返成都。严武死，他又落魄于夔州两年，继而漂游至湖北、湖南，最后病死于湘江，写下《春夜喜雨》《茅屋为秋风所破歌》《秋兴》等名作。这种逃亡经历与王铎极为相似。

其次，杜诗继承了汉魏乐府"感于哀乐，缘事而发"的精神，一去婉丽的和风，史诗般地把动荡中苦、丑、怪的社会现实真情地描绘出来，笔下往往是安史之乱的瘦马、病马、枯棕、病榆，落魄得连他自己也觉得丑，"自觉成老丑""未觉成野丑""举动见老丑""人生反覆看亦丑"等等，以"丑"的字眼倾诉着人间的悲惨。这种以忧国忧民为主线的"沉郁顿挫"诗风，以丑为美，得到了韩愈、元稹、白居易等人的揄扬。

因此，唐"安史之乱"成为唐文风、书风转变的契机。刘熙载《艺概》云"昌黎每以丑为美"，善用艰涩难懂之语句描写现实、抨击时弊。诗文兼李杜之长，雄

奇伟然，光怪陆离。司空图云："驱驾气势，若掀雷抉电，撑扶于天地之间。物状奇怪，不得不鼓舞而徇其呼吸也。"（《题柳柳州集后》）清叶燮品其诗云："韩愈唐诗之一大变。其力大，其思雄，崛起特为鼻祖。宋之苏、梅、欧、苏、王、黄，皆愈为之发其端，可谓极盛。"（《原诗》内篇）钟惺《唐诗归》云："唐诗淹雅，而退之艰奥，意专出脱。"又《诗源辨体》云："若退之五七言古，虽奇险豪纵，快心露骨，实自才力强大得之，固不假悟入，亦不假造诣也。"韩愈也自云："险语破鬼胆，高词媲皇坟。"（《醉赠张秘书》）为此，后人评其诗常以奇、险、狠、重、硬、崛、狂怪之类词语，"使人荡心骇目，不敢逼视"，震烁中唐文坛、诗界。由此，其诗云："羲之俗书趁姿媚，数纸尚可博白鹅。"（韩愈《石鼓歌》）掀开了人们对"二王"书风的另一种解读。因此，在书法上，颜书的"丑怪"（尤其是行书）应时代之需要而横空惊世，完全颠覆了以往平和、绮丽的审美趋向，创造了自我狂逸、不计工拙、满纸狼藉的跛足道人形象。而王铎文风正是兼有杜诗的丑拙和"韩柳"古文的力、雄、奇等特质，转而书法擅写"颜柳"成为自然，体现骨力、雄强和丑拙的"颜柳"成了膜拜的对象。王铎尽管高呼"吾家逸少"，其笔墨也是自我挥写，一改"二王"之清丽与妍媚，满纸"怪力乱神"，以"二王"之名写心中之意。尤其"涨墨法"如魔幻般颠覆了以往的温润与平和，如痛苦的狰狞与怒吼，挣脱了羁绊。

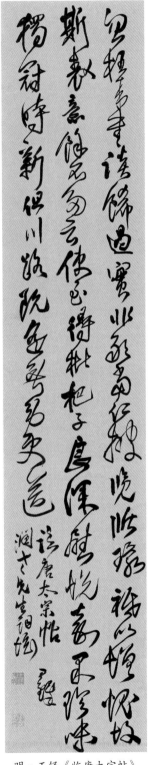

明·王铎《临唐太宗帖》

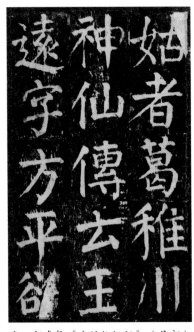

唐·颜真卿《麻姑仙坛记》（局部）　　　明·王铎《王维诗卷》（局部）

　　王铎存诗两万多首，因"贰臣"影响及书名所掩，人们很少关注。从《文丹》中"古""怪""幻""雅"等描述来看，古奥、艰涩就是其内心表达的一种明确指向。拜读《文丹》让人惊奇，理解王铎的诗更是件困难的事。措辞拗口，诗意更为隐晦。如《木栾店》："浊流东汴（河南莱阳西南索河）去，为乱遇陂陀（倾斜不平）。两度人将老，七年鬓已皤（白色）。孤村翘鹎（雉类）羽，古县窜（突然钻出来）龙窝。不尽旻天色，苍然出翠螺（原指妇女发髻，此处用以喻山峦的形状）。"又如，他五十岁生日所写诗二首："五十今胡至，白头已半摧。宝刀真可笑，酩鼎欲成灰。虏寇无时灭，赓（续）扬何自回。载宁萦寱叹，青髓骨岩开。""知有艾（老也）时在，不期辄贲（指衣着华丽的贵宾）予。夷（平安）瘳（病愈）何未已，残腊可能除。松桂（即指明代书画家袁枢所藏的《松桂堂帖》）盟当谂（同"审"），夔龙意竟竦（惊惧）。百年如得偕，非愿舍烟渔（王铎别号）。"这两首诗揭示了自己在战乱中的不幸遭遇，及社会的动荡给百姓带来的灾难。"虏寇无时灭"指义军何时能够消灭。"赓扬何自回"，强调人们何时能够继续吟诵，这是对自由的渴望、社会平安的祈求。这似乎与杜甫《春望》《闻官军收河南河北》意同味近。"百年如得偕，非愿舍烟渔"，

指希望自己百年之后，能留下像《松桂堂帖》那样的名帖存世。（也说明王铎对自己的书法还是比较自负的）

从王铎诗文的表现形式和精神内涵来看，有着一种积郁已久的勃发，在宏阔、浑厚、博大的精神指引下以艰涩、古拙、诙谐、莫测的语言奔涌而出，风生水起，天地为之惊魂，兼有"李杜"之长，得"昌黎"之旨。他在《拟山园选集》中云："平直者，如行平地，所见薄狭，不必邃深也。欲登古人，无有不奇，比之跻耸峻之峰，劬力苦踵，可云难矣。迨造其峰，廓然万里，目际自尔超然。"李而育在评述王铎诗文成就时讲："其于诗取材秦汉以上，体格崇少陵而归之于古则。"（李而育《王觉斯诗序》，《拟山园选集》诗集卷首）所以，他的文风上追秦汉，自然不合时流。

王铎生活在公安派与竟陵派等艺术思潮流行的时代。公安派与李贽的"童心"说，都是高扬"至情"之本色，但"公安三袁不像李贽以一种刚烈性格对旧思想深恶痛绝得要与之势不两立，而是以一士人风度自行其是只求各不相妨"（张法《中国美学史》），暗示出一种对新与旧的调和。同时，公安派却又表现出了极大的俚俗和浮浅之弊。比公安派晚出的竟陵派不仅彰显个性，还对公安派的浮浅进行矫正，倡导"幽深孤峭"的风格（清朱鹤龄《愚庵小集》卷八），求新求奇，字意深奥，形成艰涩隐晦之文风。而竟陵派的成熟期就是"万历之季"，称为时派、时流，并一直延续到清初。周亮工《读画录》载周北上于王铎寓所"琅华馆"的记录，"予（周亮工）北上，遇王孟津先生于旅次……是古人笔，不是时派。时派即钟、谭诗也"（《中国书画全书》第七册）。这是王铎对当时"金陵八家"之范圻的一段画跋。而钟、谭就是竟陵派的代表（王铎小袁宏道二十四岁，小钟惺十八岁，小谭元春六岁）。王铎应该深受时派影响。但从对范圻的题跋来看，王铎又不屑于时派，在一味求新求奇中还要不失"中庸"之理，云："心浮，多分外求奇，而中庸之理反失"（《文丹》）。对"近日文妖"（时派）斥之为"野狐"。因此，王铎文风不仅尚奇，还要不失中和、雅逸之意。"雅，则如周公制礼作乐，孔子删诗书成《春秋》，陶铸三才，提掇鬼神，经纪帝王，皆一本之乎常，归之乎正，不咤为悖戾，不嫌为怪异，却是吃饭穿衣，日用平等。极神奇，正是极中庸也。"（《文丹》）强调"文有时中，有狂，有狷，有乡愿，有异端"（《文丹》）。

至此，王铎诗文的难懂、难读似乎找到了源头。这不仅是内心孤独、隐忍下无处诉说的苦吟，也是人性的一种解脱，爱写杜诗，成了人生的寄托，而书写成了寄情、发泄的舞台。书中古奥、艰涩、险绝、丑拙等造作一面成了内心的一种释放。所以，王铎书法从直觉看来是丰富的、热闹的。这是内心孤寂的一种极端表现，而且这种变异与时流又保持着一种极为谨慎的态度。虽求之于狂怪、新奇，但同样反对时流，主张雅之于内，怪、力于外，穷尽变幻，和谐统一，这就是王铎的"极神奇正是极中庸"。反对时流成了雅的基础，古奥、艰涩、多姿多彩成为外在手段。在《临古帖卷跋》云："学古，为世多学时派，与古无涉，故题为学古也。"（广东省博物馆藏）而"事不师古，终落近代，近代安可尊也"（上海博物馆《千秋馆学古》），这就是王铎学古的理由，从诗文到书法完全一致起来。他在《琅华馆帖册跋》中讲："书不师古，便落野俗一路，如作诗文，有法而后合。所谓不以六律，不能正五音也。如琴棋之有谱。然观诗之《风》《雅》《颂》，文之夏、商、周、秦、汉，亦可知矣。故善师古者不离古、不泥古。必置古不言者，不过文其不学耳。"在《琼蕊庐帖·临古法帖》中云："书法贵得古人结构，近观学书者动效时流，古难今易，古深奥奇变，今嫩弱俗稚，易学故也。呜呼，诗与古文皆然，宁独字法也。"（村上三岛编《王铎书法》）

晚年王铎醉心于诗文、书画，心性进一步超脱，隐忍的个性也随见放达，文风的古奥、艰涩、魔幻，达到顶点。导致这样个性的转变及文风魔幻的进一步深化，还有其另一面。钱谦益撰《王铎墓志铭》云："既入北廷，颓然自放，粉黛横陈，二人递代。按旧曲，度新歌，宵旦不分，悲欢间作。"早年深受阳明心学影响的王铎，仕途坎坷，本可致君尧舜，没想到成为"贰臣"，光明与黑暗不时地交替，忽喜忽悲。一生家国之忧、贫窭之忧，直至性命之忧。降清以来，有放下之兆。所谓的"一日临帖，一日应请索"，都是指这一阶段，即1646年至1650年之间（其他时间临帖不多）。这不仅说明王铎生活的困苦与孤独，甚至无聊（清政府仅委任以一闲职）。同时也澄清了他以临古坚守士子的中庸本质，至于外在的动荡可以全然不顾，故临帖日盛，这也说明了他内心开始放下。不仅这样，即便身体不佳仍夜夜笙歌，与一些同病同感的"降臣"们放荡于声色之中。内心的屈辱、纠缠、

惊喜、放下……可谓悲欣交集。于是乎，写杜诗是移情借咏，自作诗文象征着外在的癫狂，是古奥与怪力的奇葩，而越临古则越雅。由此，复杂的内心成了挥写的源头，印证着外在的放荡和内心的放下，而越放荡越神奇，越神奇也正是越中庸。因此，晚年的精神意趣逐渐有与禅宗合流的倾向。而阳明心学致良知的主体精神的提出，本受禅宗影响，云："致良知三字，真圣门正法眼藏……实千古圣贤相传一滴骨血也。"（《年谱二》，《王文成公全书》卷三十六）而禅学是以心传心，佛陀将正法眼藏传付于摩诃迦叶，从而开启教外别传的禅宗。而王阳明心学的思想体系正是主张"人胸中各有个圣人"（《传习录下》，《王文成公全书》卷三），这几乎与临济宗所谓无位真人之说一致了。因此，晚明时期，临济宗与陆王心学已经合流。临济宗主张不读佛经，不立文字，当头棒喝，心心相印，主张顿悟。临济宗的宗风、见地正是："脱罗笼，出窠臼，虎骤龙奔，星驰电激转无关，斡地轴，负冲天意气，用格外提持，卷舒擒纵，杀活自在。"（《人天眼目》卷二，转引郭朋《隋唐佛教》）如晴天轰霹雳，陆地起波涛。灵台一现，皓月当空。明心见性，游戏人间。

如此，晚年王铎的思想已明显转向了禅宗。他的诗文也不仅是孤臣苦吟，癫狂错乱的魔幻文风，书风更似佛性时隐时现的外在表达，以此见地，接引后学。

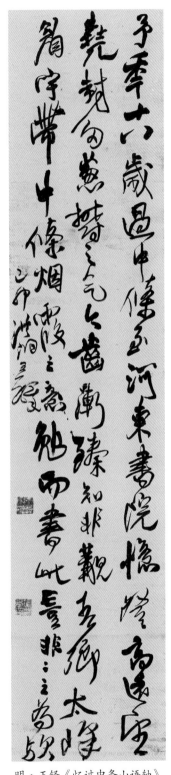

明·王铎《忆过中条山语轴》

二、好书数行

王铎的人生是失败的，艺术却是成功的。我们在追述他艰涩人生的同时，总结他艺术的新造，才是全面揭示他生命意志中最为隐秘的流淌着的苦难心路。"好书数行"是生命意义的悲叹，却是书法的高度自评。

王铎作品较多，主体上呈现体势多变、墨法淋漓、起伏纵横的诡异风格，尤其是纵轴的形式感更显丰富、充实，并达到魔幻的巅峰。所以，"好书数行"的意义是多方面的。

首先他对元明以来纵轴作品进行不断的修缮、完美，使纵向作品达到更加唯美的高度。

徐渭作品在纵轴上已有完善的趋势，但主要依靠线条的狂舞、笔法的扫刷、横竖不分的点画来充盈宏大的篇幅，还没有在墨法上大开禁地，尤其在纵轴作品中的"脊柱"意识还没有完全建立起来，这些在王铎作品中得到合理、全面的构建。

从视觉上看，王铎作品中的"脊柱"、站立意识渐渐凸显，这明显源自对自然的理解。如人体的站立，高大建筑的营造等，有建筑学、仿生学等原理。明清高堂大屋不断涌现，建筑技术不断提高。如木结构技术的提高，强化了整体结构的性能，善用上下楼贯通的柱子构成整体式框架，一改宋代一层一层木构架相叠加而成的阁楼样式，柱与柱之间用穿插枋、随梁枋等加以稳固结构。为了结构的宏大，采用群体组合，平面上间与间的连续组合，经向高空发展的间与间的上下结合，扩大实用空间，也加强了建筑群体的稳固程度。当然今天的摩天大楼，我们非常清楚其建造中的脊柱是何等重要。

解决书法纵轴的"脊柱"难题不仅是以往单一的风格改变，需要解决风格变异中字形扩大后站立或堆砌的困惑，也要跨越笔法、字法在扩大的章法中的用笔难度，更需要解决这些问题在审美过程中如何在宏大的空间中怎样适应、协调以及丰富性等问题。这些问题是南宋以来，经元末明初诸家发展、尝试，然后以吴门书家为代表在纵轴作品构建中形成明确的审美指向的技术要求以后，才逐步建立起纵轴作品的美感、气度等独特的艺术性创建和审美品格，在徐渭手里渐趋完善，在王铎等明末书家中不断丰赡，才形成今天我们对纵轴作品的审美认识。

王铎彻底解决了"脊柱"在纵轴作品的稳实、摇曳、多彩等审美困惑。首先体现在笔法上。晋唐时期的笔法以铺毫为主，辅以提按、圆转，加上少量的绞转，在唐楷中还对提按加大动作，形成顿挫。以后的笔法变异一般发生在行草领域，米芾在绞转中变为刷（当然刷笔还与飞白书有关），祝允明等变为扫，徐渭综合扫、刷之法。王铎复古，巧用扫、刷之笔，变异为戗笔、搓笔。提升圆转之中锋用笔在汉字堆砌中的骨力感，再辅以提按。有时点画加大顿挫感，形成了在绘画中才出现的点乩（此法一改以往的轻挑之笔、运指动作，而成为适应放大字形的震颤性运肘或运腕）之法，有时诸法并用，刷中带绞，或铺中带绞，呈现自由书写、诸法并用的率性特征。以往用笔注重干净、点画纯洁、起讫细微入目，而在王铎笔下再也不注重起讫的外形，只注重中锋运笔，至于这种运笔下会形成什么外形，这不是他考虑的。当然这还与王铎用纸有关，他一般善用生的绫、绢等，笔墨有漫漶之感，如此也就不计工拙，只注重运笔过程中的笔力、圆润。这种用笔习惯，导致的笔墨外形犹如魏碑的用笔特征。魏碑笔法主要体现在铺、绞、刷、戗、搓等，或并用，用笔稚拙、厚重。王铎作品中，这种笔法的应用显然已经变得较为自由而随性，用笔浑厚、古拙，甚至拗手，从而点画厚实，如铁水浇板，入木三分。还有，从文

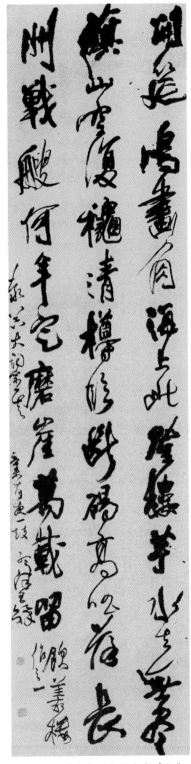

明·王铎《为泰器大词宗书诗轴》

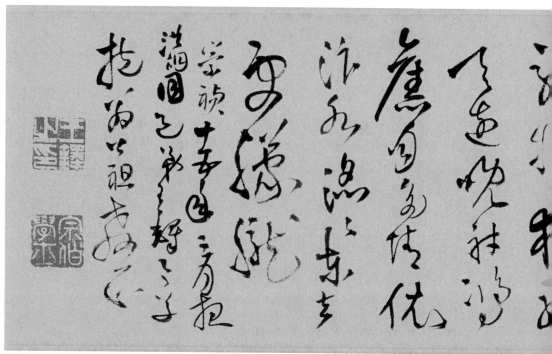

明·王铎《汴京南楼诗卷》

徵明、祝允明、徐渭等行草书来看，转折处较为圆润，仍然保持着古法的圆转、劲挺。但到晚明始，这种圆转之笔开始出现折笔，方中带折，折中带圆，有些地方不惜牺牲圆劲而呈圭角式的折笔，虽为笔法之大忌，但显得直率、真性，不再隐藏。同时也使得点画的外形在遒劲中更添几分骨力，且骨架劲挺。于是，笔意、点画之外形与"二王"拉开了距离。王铎、倪元璐、黄道周等在这方面都有自己独到的表现。另外，王铎是行草的集大成者，主要表现在转折处有着明显的顿挫感，一改以往如米芾、赵孟𫖯等行草书的转折法，在苏轼、黄庭坚等基础上，不断形成一套自己的笔法组合，乃至结构方式。所以作为一个书家没有像王铎这样专注临习唐楷的，自宋以来，这样的书家没有出现过，即便如此，也仅在楷书领域。王铎对颜真卿、柳公权等对转折的重视，主要是提升书写中的"脊柱"感，凸显自我对骨力的强调。可以说，这是为了对作品具有"脊柱"意识的一整套技术性突破，或者说是对古法的一种有效利用与综合。

第二是墨法。王铎用墨是其风格的主要特征，主要是对涨墨、渴笔的运用。无墨处求笔，无笔处求墨。形在心中，意在画外，境由心造，注重虚

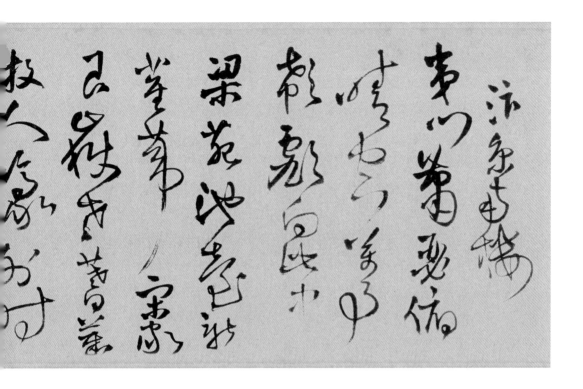

景的营造。从历代经典作品来看，对墨法的有意作为，还没有像王铎这样全面、大胆，并有着明确的审美指向。墨法不仅营造了一种新的笔墨形式，点画外象，也颠覆了一贯的形象性思维，更解构了"二王"以来一统的点画外形。这种墨法不仅超越了元之前的乌黑光亮、温润的视觉要求（实用），还一改以往"墨趣"式的随性之态，如宋人尚趣，在笔墨中不免淡墨、刷笔等其他墨趣的产生。元以来出现了涨墨现象是小规模的，传统书写的审美惯性还在干扰着像杨维桢、祝允明、徐渭等这样的"狂者"。在王铎这里似乎把涨墨作为一种尤为突出的技能、取向，不断创作，最终蔚为大观。而且，这种涨墨在延续的书写中，随笔中墨量不断减少的运转，靠运笔的快慢、用锋的变化，又不断生成各种墨色变化，常常饱蘸水墨一笔完成，形成涨墨—润笔—淡墨—飞白—焦墨—渴笔等一个不断变幻并自然延续的行笔过程。墨随笔运，水墨交融，墨中有笔，以笔生墨。不仅如此，这种一连串的墨色变化，在章法的构建中趋于稳定、和谐，使得纵轴作品在形成"脊柱"式骨感中不至于单调，反而显得充盈、饱满。墨法的彰显把书写转向了现代色彩。黄宾虹讲："书画之道，不外笔法、墨法、章法。"墨法的高度已经取代了

一贯坚持的"结构"。而书法中墨法的高度，在实际的操作上，是由王铎来完成的。而且，在视觉上，这种一连串的墨色转换所导致的点画组合犹如建筑中木结构的群体交融，镶嵌成块，使得"脊柱"感更为明显。

第三是章法。王铎章法主要体现在对画理的引入，在"脊柱"意念的映照下，笔墨的魔性显得更有依托，而不是随性夸饰，把这些充满墨色变幻的一串串点画或点画的组合置于一个合乎情性的画理之中，如此运转就完全解决了不同块面之间的和谐共存问题，当然也合理地处理了站立的"脊柱"感。"脊柱"在纵轴中的作用主要使得作品能有效地站立，这在黄道周、倪元璐作品中也有着很好的表达。黄道周与倪元璐纵轴作品的主要特征是行距拉开，字距紧凑，提升纵向感，每行中可以摇曳纷披，使得站立感凸显。而且一般作品是三行或两行，每一行的站立感明显，通过纵向的组合，形成合力，"脊柱"感被烘托出来。而王铎作品的行距明显紧凑，有些作品横竖交错。如果没有"脊柱"感的支撑，要么"排字"，要么混乱一片，站立无能。王铎通过一节一节的段落来组合，通过明显纵向的竖线条来加强站立感。蘸一笔墨往往写一长条，通过中间的墨块作为篇幅的奠基，镇住飘逸、纷披的点画。所以，"三株树"作品风格都以体势狂怪为主调，章法却各有体势。例如：有中间部分突出厚重的、边缘动荡的；有两边对立中间虚化的；有整体呈梯形的……总之，这是整体上形成稳健、站立的视觉感受所必要的技术性突破。

首先，画理的掺入不仅是为了意境、虚实的营造，更是章法站立的需要。徐渭书法应用了绘画中的笔墨语言和意境的迁移与妙造，在王铎书法中这种现象得到更大的激发并呈规模效应。主要体现在虚景的营造上，以往作品的意境主要在笔墨所呈现的整体气韵中，而非局部虚实的突破。如行书《兰亭序》、楷书《颜勤礼碑》、行书赵孟頫《赤壁赋》等，这种现象到了宋米芾、陆游等作品中有所突破，通过局部点画、字形等形成虚实的意趣，到了元末张雨、杨维桢等作品中逐渐显现出来，到明代祝允明时代似成风气，在王铎手下成为一种具有现代意趣的审美图形。这种虚实的营造以往主要出现在绘画中，元以来，绘画中的笔墨感渐渐渗透到书法的书写中来，明中晚期以来，书画用笔渐趋一致。作品通过虚实的对照、块面的营造、主次的排比，迁想妙得，意趣横生。在王铎作品中，无论横式还是竖式，这

种虚实感已经成为一种意境妙造的必要手段。当然这与上述的笔法变异、墨法的变幻更加巧妙地结合了起来，但是王铎的横式作品与纵向作品的章法意识和手段是有所区别的（见后文）。其次，通过连绵的纠缠树立纵轴作品的"脊柱"感。明清时期的连绵大草主要指王铎和傅山（傅山受王铎影响），王铎巧用张旭、怀素的连绵线条，大量用于水墨实践中，一笔中"五色"间出，滚动盘旋，往往成为"脊柱"的主要元素，同时也激活周边块面的构造，形成视觉上的主次感，从而达到虚实妙造的绘画性意趣。还有，王铎线条的生成少用左右的横扫、绞刷，而是铺中含绞，铺中震颤，率意中似有"积笔"，一改以往的铺毫，或铺中带提按，为王铎大字的展开，点画的厚实提供了基础。所以，他不屑于颠素之狂草，主要就是颠素的草书主要是字形小，在放大后的狂写中，仅有铺毫而不辅以其他动作难免轻率、圆滑。王铎云："用张芝、柳、虞草法，拓而大之，自觉非怀素恶札一路。"（王铎跋自书《草书杜甫诗卷》）所以，对张旭、怀素之书直呼："不服！不服！不服！"这也与今天用小字法书大字行不通一

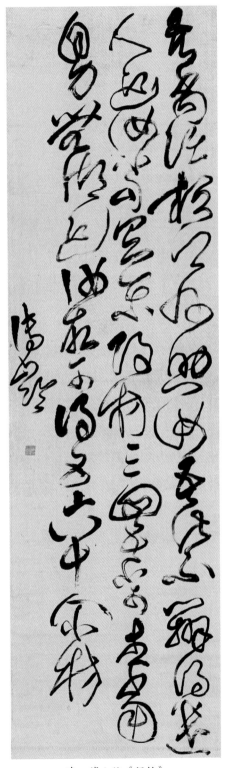

清·傅山临《阁帖》

北宋·米芾《吴江舟中诗卷》

样。因此，王铎的点画的浓墨重彩，如铁水浇板，厚实异常，为章法中"脊柱"感的生成起到了压阵作用，从而在立轴作品中形成一种较为丰实的成功范式。徐渭的纵轴作品已经成一个高度，但在章法、墨法等诸多方面还不够完美，而这个完美度是由王铎来完善的。徐渭的墨法虽与以往的书家有所变化，但是没有明显的夸张之处，只有飞白或枯涩之笔，少涨墨的魔幻感。王铎则是五色并用，尤其是涨墨法的应用中配合了其他墨色，多彩并举，墨象大变，画意迭出。

不过需要指出的是，王铎横向与纵向作品的书写有着极为明显的审美差距。王铎作品在立轴上的成功表现是值得关注的，当这种笔法、章法、墨法熟练应用于横向作品中，视觉图形不仅有别于以往的横式手卷，也有别于纵轴作品的展开。横式作品一般是手卷，历来都是大家们竞相表现的大建构形式，从《兰亭序》《祭侄文稿》《吴江舟中诗》《寒食帖》、徐渭《夜雨剪春韭》、王铎《秋兴诗》来看，《秋兴诗》明显在墨色渲染、点画变幻、字形夸张等方面朝着更趋大胆的画理性方向展开。这是王铎晚年的代表作，纸本，王铎纸本作品较绢、绫本作品要少很多，横向的纸本作品更少，显然王铎是要在更能表现笔墨效果的绢、绫上有成熟表现后才转向纸本的实践，而这件是成功过的样式，一改以往横式作品手法的单调性处理。可惜，这样

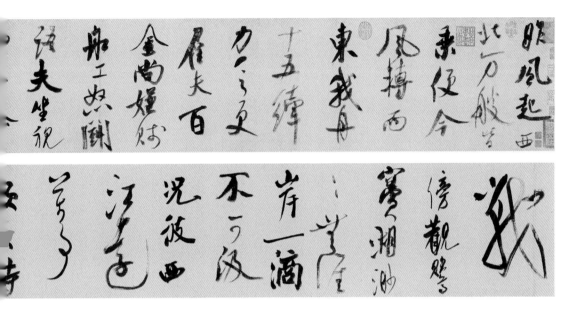

的作品不是很多。一般的横式作品由于横折动作过多，导致作品中平行的斜线条较多，这既形成王铎行草书的用笔特点，也导致王铎特有的结字特征，即外力的造作加跌宕的体势融合成王铎结字风格，这种风格主要取法于米芾《吴江舟中诗》。王铎跋云："米芾书本羲献，纵横飘忽，飞仙哉！深得《兰亭》法，不规模拟，予为焚香卧其下。"因此，横式作品在笔法上方折之笔多，跌宕感没有纵向作品多变而魔幻；纵向作品注重跌宕、连绵，整体章法骨势强盛，架子充实，在笔法上折笔较少，圆劲之笔多。王铎横式作品的这种特征到了王铎晚年才消失，横折的笔意、点画的外形才与在纵向作品中的横折之意逐步一致起来，形成《秋兴诗》这种样式。这也说明，王铎早年在风格没有完全形成之前，特别注重横折之笔来强调点画的力量，而且从视觉上看，这种力量也主要体现在外力上，到了晚年这种力量才内外兼得，形成方中有圆、圆中兼方的"中锋笔调"，一味造作转化为内外的浑然一体，"无意合拍"。

　　如此，纵观王铎作品，这样的用笔、结构、章法，在基本站立意识建立之后，在审美基调"雅"确定的前提下，便是想象无限，也无所谓"怪力乱神"，一种魔性恍惚于眼前。王铎的魔性主要来自思想意识。

　　《文丹》云："文要有深心大力。大力，如海中神鳌，戴八纮，吸十

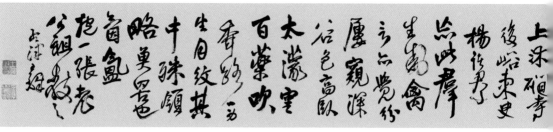

明·王铎《赠张抱一行书诗卷》

日，晦星宿，嬉九垓，撞三山，踢四海。""兔之力不如犬，犬之力不如马，马之力不如狮，狮之力不如象，象之力不如龙，龙之力，不可得而测已。"文之风行当"风水相遭，小则涟漪，大则澎湃。风之所行，崩浪拍天，惊涛摧岫，鼋鼍蛟龙，骇跳怒激，皆风之为也，皆风水之为也。——宋儒之不善解书，类如此"。故"文中有奇怪，浅人不知耳，望之咋指而退"。文还得有胆，"文无'胆'，动即拘促，不能开人不敢开之口。——笔无锋锷，无阵势，无纵横，其文窄而不大，单而不耸"。故而"如临阵者提刀一喝，人头落地"。时而如"寸铁杀人，不肯缠绕"。时而"风雨来时，陡然莫测"。时而"虎跳熊奔，不受羁约"。"文章间道出兵，履险制敌，以少胜多，偏锋亦可自喜，前所论文之狂狷是也。必拘拘于堂堂正正者，腐甚！腐甚！"不仅这样，"文能用逆，用倒，此是玄而又玄之门。"犹如神龙，"能大能小，入天入海，入木入石，而云雷随之。——文之第一义，莫可名言，其犹龙哉"。"文，曰古，曰怪，曰幻，曰雅……古、怪、幻、雅，皆一本乎常，归之乎正，不咤为悖戾，不嫌为妖异，却是吃饭穿衣，日用平等。"

王铎的魔性首先在墨色上，在以往书法作品中，墨色变化是受实用规范、时代约束等多种因素干扰，而王铎正是以"极神奇正是极中庸"为基点，向外以无穷想象，分"五色"，化万象，并统一于一个整体的、和谐的

氛围之中，这正是极"中庸"的反应。在笔法上，各种笔法融于一笔的转换之中，长而稳，险而实，峰回路转，却自然生发。在结构上，王铎无字不歪、无行不歪，但歪中取正，一字之中或墨色魔化，或点画纠缠，或墨象干涩虚幻……如入魔境，但又思路清晰，条块分明。在取法米字跌宕多姿的基础上，加以墨色变幻，使得结构造型魔幻十足，不仅有别于以往仅以汉字点画为结构单位进行组合的原则，也改变了自"二王"以来，尤其是赵孟頫、董其昌以来风骨靡弱的特点，呈现铮铮骨力，且结字魔幻的态势。如近人沙孟海所讲，"一生吃着'二王'法帖，天分又高，功力又深，结果居然能得其正传，矫正赵孟頫、董其昌的末流之失，在于明季，可说是书学界的'中兴之主'"。（《沙孟海论书丛稿》之《近三百年的书学》）在章法上，王铎喜欢五色墨象，纷扰点画。如五色相宣，八音协畅。一画之内，墨韵尽殊，一行之中，轻重悉异。整体性的魔幻构造，惚兮恍兮，不知所以。这犹如王铎的一生的起伏与多变，连他自己的墓都不让人知晓。所以，王铎章法、结构极度夸张。古人讲王铎书法"一味造作"，恐就是对王铎书法结字、章局极度张扬的诟病。但王铎骨力雄强，用笔圆转，折中带圆，圆中见方，正是这些托起了大章法、大建构的丰富局面。所以，启功也讲，"力能扛鼎"。显然这种夸张也增加了意境的险怪、魔幻。王铎也正是通过这些魔幻的手段、图像语言，从表面看起到反传统的目的，同时，这些纷杂的语

明·王铎临《兰亭序》

言，和而不同，营造了和谐、通达，终能化险为神奇的魔幻景象。

不过，王铎在艺术思想上，为确立自己魔幻的艺术表现，同时又要获得正统的理解，巧用古法，借古开今。王铎极神奇的魔幻色彩，正借"二王"之名，匡扶了自我的精神领地。如此，大量临习"二王"成了确立正统的心灵法宝，也逾越了自我的心理障碍。借"二王"帖，写自我的心灵幻觉，成了王铎书法风貌的又一道风景，明显区别于他其他的作品。"一生吃着'二王'法帖"，又直呼"吾家逸少"，不仅说明王铎取法乎上，钟爱"二王"，也似乎在昭示自我的正统，侧击着时代的曲解。

《淳化阁帖》是王铎取法"二王"的主要来源。他在《跋〈圣教序〉》中说："《圣教》之断者，余年十五钻精习之，今入都觌今础所有与予所得者，予册更胜也。"《拟山园帖》载王铎所云"临吾家逸少"之类言语，也说明他对王羲之的钟爱程度。但从现存王铎所临王羲之墨迹来看，为体现自我审美理想，字形、笔法、气韵全然不同于王羲之，完全是一派骨力雄强、魔幻迭出的自我变"乱"，由于放大了"二王"等古帖的字形，原来的笔墨

情趣丧失殆尽，无论是临《圣教序》还是《兰亭序》，都与原作相距甚远。不过，其临古是不争的事实。古帖不仅有"二王"，更有东汉以来众多名家，张芝、杜预、郗愔、钟繇、欧阳询、唐太宗、颜真卿、柳公权、蔡襄、米芾、米友仁等。都是意临，自以为是，即便自言"吾家逸少"，也有自我夸饰之嫌。其书以"造作"为神器，魔幻为外象，尽管在《文丹》中解读"极神奇正是极中庸"，但常人不免有所贬损。故而以"吾家逸少"标榜正统，并夸饰了"羲献"之骨，而骨在内，形在外，标榜正统的意义也在于此。不过，这种夸饰是通过"颜柳"来突破的。"颜"的雄强，"柳"的骨架，正是充实以"二王"为笔调所呈现骨力的不足，尤其是在拓展王书等小字的骨架上，起到弥补作用。所以，王铎通过临古来确保"正统"之名，同时也实现了自我对雄强、力量、魔幻的至人形象的追慕理想。同样，这种为正名的"借用"，还体现在对"旭素"狂草的类比上。我们可以从王铎品评张旭、怀素的言语中，以"不服！不服！"之论调看，王铎对"旭素"之狂是了解的。而王铎书法的字形通过展大后，笔法大变。晋唐书法的骨架，精

美而秀逸，"旭素"之草也不例外。王铎正是通过"颜柳"、黄庭坚、米芾、吴门诸家骨力的汲取，建立了自己的一套拓展之法，尤其是大字的拓展技能，而"旭素"之草，进行扩大，不免圆滑、单调，所以，对"旭素"之法，自是不服。其次，"旭素"之癫，笔墨之神奇，较王铎而言，自然少了些魔性。为此，他在《杜甫风林戈未息诗卷》跋语："用张芝、柳、虞草法，拓而为大，非怀素恶札一路，观者谛辨之，勿忽。"王铎正是通过自我而评书来证明自我在"旭素"基础上不断拓展的并借骨力来维护自我的正统，而非野俗。

因此，王铎书法的骨架主要依靠厚实、硬朗、挺拔的点画内质，纷披、魔幻的笔墨形态，对"二王"等拜而不求之利用，或拜而破损其法，来实现自我风格的。打破流便、圆润、光洁之假象，这也是阳明心学在王铎书法上的体现，不注重"二王"之表相，以求创变之道。应该说王铎是"二王"的掘墓人或终结者。一辈子挣脱"二王"，从点画形态、墨色、线性等方面进行全面否定和破坏。他的临帖实际上是一种创造。所以，他跋米南宫《告梦帖》云："字洒落自得，解脱'二王'，庄周梦中，不知孰是真蝶，玩之令人醉心如此。"（《中国书法全集》六十二卷），由此，其主张"他人口中嚼过败肉，不堪再嚼"之论，也就不难理解了。不过，这种创造的审美高度要远远超出其他非临习类作品，可惜这种创造性的突出表现并没有在非临帖类作品中表现，是王铎早逝之故，还是他故意有别，今不得而知。

不管怎么说，王铎书法已成为当今临习大行草书的超级"模板"。技法完备，点画凝重而朴茂，章法魔幻，墨法超逸，这种样式、体势无不感染着具有现代意识的后生。他的书法不像傅山那样过于纠缠而失之颠簸；不像徐渭那样狂奔、野逸而有草率之嫌；更不像黄道周那样失之于纤弱的纠结；也没有倪元璐那样常以拙奥的单一体势来装点门面。相比之下，王铎显得更为"中庸"，虽体势变幻、墨彩纷呈，但总以和谐之调，险中求稳，稳中寓奇。所以，王铎是可学的，各种纷繁变幻的"技术装备"，在书中应有尽有。假如"二王"是小行草书临习的不二选择，那么，王铎书法不愧是大行草书临习的典范。

后记

做一个艺术家是我的梦想，未曾想著书立说。随着书写的深入，对与之相关的技术的实现、审美理念的确立等诸多要素总有些思考和个性化尝试。为此，平时便做些随笔。

我一向注重书写的真实，认为随笔是最具真实的即时记录，虽感想居多，可细碎地描述着自己书写的成长，纵然有些偏激文辞，但却是感应的神经留存着真实的自我，即便是对业内的评判也存有几分固执。如此，日积月累。

2006年初秋，刚去北京读书，一向关心我的胡传海先生便打电话来，要求我于2007年在《书法》杂志上开设专栏，撰写有关创作题材的文章，每期一篇。感激之余，欣然提笔，之前的随笔便分类展开，加以条理。由于如期完成任务，2014年，胡先生嘱咐我在杂志上再续专栏——"古代经典十二家"，即站在实践的角度，对"十二家"进行新的梳理评衡，以期对当今创作有所裨益。至今想来，胡先生用心良苦，关爱后学至深。由于理论与实践双修，使我在书学的狭缝中良性滋长。后经杨勇先生提议，上海书画出版社将这二十四篇文章重新调整，筛选出对当今书写实践具有针对意义的十篇文章汇集出版，在此谨致深切谢忱。

<div style="text-align:right">

陈海良

2020.4.26

</div>

图书在版编目(CIP)数据

历代经典书风十讲 / 陈海良著. -- 上海：上海书
画出版社，2020.8
（当代实力书家讲坛）
ISBN 978-7-5479-2455-6

Ⅰ.①历… Ⅱ.①陈… Ⅲ.①汉字－书法－研究
Ⅳ.①J292.1

中国版本图书馆CIP数据核字（2020）第149519号

当代实力书家讲坛
历代经典书风十讲
陈海良　著

责任编辑	杨　勇
编　辑	罗　宁
特约编辑	刘亚晴
责任校对	倪　凡
封面设计	王　峥
技术编辑	顾　杰　梁佳琦

出版发行	上 海 世 纪 出 版 集 团 上海书画出版社
地址	上海市延安西路593号　200050
网址	www.ewen.co www.shshuhua.com
E-mail	shcpph@163.com
印刷	上海盛隆印务有限公司
经销	各地新华书店
开本	787 × 1092　1/16
印张	12.25
版次	2020年9月第1版　2021年7月第3次印刷

书号	**ISBN 978-7-5479-2455-6**
定价	**78.00元**

若有印刷、装订质量问题，请与承印厂联系